網羅歷代繪畫大師
創作的女性主題

許汝紘—編著

你不可不知道的
畫家筆下
的女人

女人，是畫家的繆斯？還是魔咒？

西洋繪畫史上的70位藝術大師，
將聯手展現你不可不看的200多幅令人驚艷的女人風情畫，
以及畫作背後不為人知的創作秘辛。

You
must know
these
**famous
paintings**

Contents

Contents

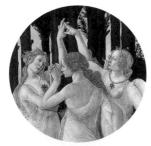

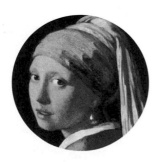

Contents

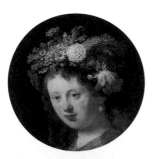

二十
世紀

十五
至
十六

世紀

鄰家女孩般的聖母

在范艾克的筆下，擁有童貞的女子是聖潔的表徵。如何表達對童貞女的禮讚呢？范艾克給她們圓潤的臉和繁複的巴洛克服飾，從他多幅以「聖母」為題材的畫作中，可以看到范艾克筆下的聖母，都有共同的特質；若是脫掉身上華麗的服飾，聖母祥和的臉就像是鄰家女孩一般，貞靜而不浮誇。

為了增加心目中對聖母的禮讚，他在服飾上下了極大的功夫，畫中的聖母都穿著美麗的巴洛克服飾，他一筆筆仔細畫著，繁複到幾近完美，甚至連衣褶的精細處都不放過。

范艾克最具代表性的畫作是：「童貞女、聖父上帝、施洗者」。

在這幅畫中，童貞女後方的拱圈上寫著瑪利亞形象純潔無瑕的品格，她的衣袖、衣襬下的刺繡及每顆寶石都經過細心繪製，頭上的冠更是精細無比的極品，整個身體包在寬大的服飾裡，彷彿與世隔絕，不染塵埃。童貞女長髮披肩，沈靜地看著書，不為外界所動，臉龐隱隱閃爍著聖潔之光，容顏雖非絕美，卻完整呈現了畫家眼中最美的女性特質。這也是范艾克透視畫法的傑作之一。

他成功地將這三位人物的神性和人性統一，精確表現出現實主義的繪畫技巧，同時又表現出他所理解的神仙世界。范艾克熟知人體的各種細節，聖父上帝和施洗者的食指都富有表現力。

聖母是童貞生子，范艾克對童貞女的禮讚，也出現在其他的畫作。

「阿諾菲尼夫婦」是范艾克第一幅群體人像畫，畫的是阿諾菲尼與妻子訂婚的重要時刻。新娘臉部線條柔和，神情恭謹，頭上白紗多層花邊都經范艾克一筆一筆描繪，白紗反光下彷彿透明的左臉則堪稱傑作。

這幅畫以畫中鏡子為中心線，地點在阿諾菲尼夫婦的臥室，而男女主角的表現方式不同，男人注重造型，女人則是理想化的呈現。兩人皆赤腳，象徵純潔，而從鏡子中可以看出范艾克正被

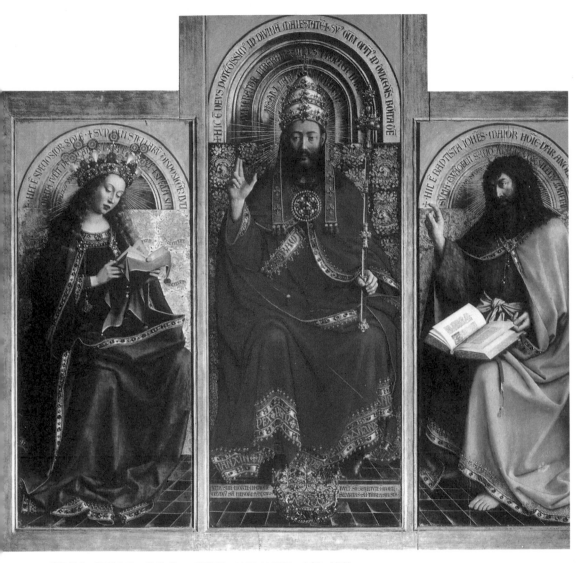

「童貞女、聖父上帝、施洗者」 范艾克 1426-1427年 木板、油彩
208×79公分（中幅）、165×71公分（邊幅） 根特・聖・巴蒙主教堂
范艾克的聖母稱不上美女，但貞靜如鄰家女孩。她圓潤的臉和一身巴洛克繁複華麗的服飾，是畫家對童貞女的禮讚方式。

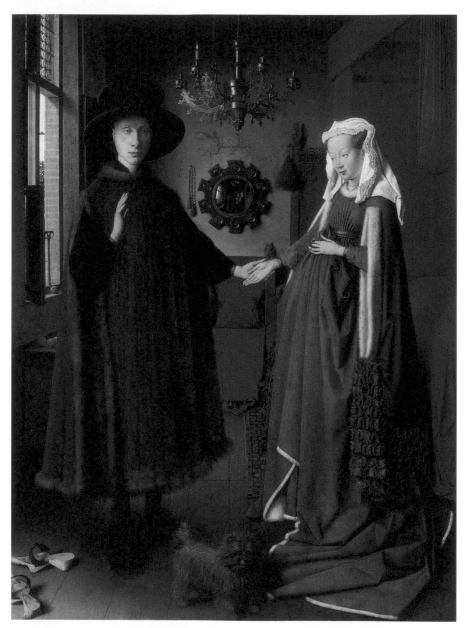

「阿諾菲尼夫婦」　范艾克　1434年木板、油彩　82×60公分　倫敦，國立肖像畫廊

領進門見證這場儀式,延長了整幅畫的景深。鏡子在法蘭德斯時期經常被運用,范艾克在「羔羊的崇拜」組畫中,就嘗試過鏡子的分離畫面效果。

在此,他用了很多隱喻的手法,例如上方的燈隱喻「上帝」、微微隆起的腹部代表她會「多子多女」、小狗代表「忠誠」、衣櫥架子代表她「主管家務」。服飾雖不如聖母華麗,但長裙繁複的花邊還是有著范艾克一貫的風格。

范艾克筆下的聖母髮型一致,都是金色鬈髮,天使也是類似髮型;描繪凡間女子時,則是頭巾覆額。這或許是當時流行的女性穿著,但也可看作天上人間的不同。

范艾克以禮讚方式描繪女性,也以畫筆闡釋對畫中人的想法,除了上述的畫作之外,其代表作品還有:「亞當與夏娃」及「瑪格麗特·范艾克」。

在「亞當和夏娃」中,兩個裸體人物在當時可說是驚世駭俗之舉,夏娃神情慵懶,腹部圓鼓鼓的,毫無美感,畫法與其他女性迥異。

瑪格麗特·范艾克是他的妻子,他為妻子精心畫了這幅肖像畫,但臉部線條嚴峻,面容毫無生氣,缺乏表情,

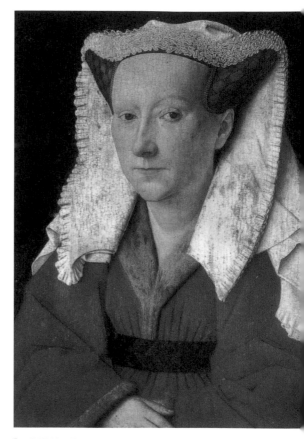

「瑪格麗特·范艾克」 范艾克
1439年 木板、油彩 32.5 × 26公分
布魯日,公共美術博物館

並不悅目。范艾克認為面容的刻劃是神聖的,一定要讓畫像表現出人物的個性,他筆下的妻子「神情呆滯、毫無智慧光芒」,似乎也說明了他對妻子的想法。

鄰家女孩般的聖母

維納斯，是波提且利永遠的第一女主角。

但來自希臘羅馬神話的愛與美女神——維納斯，怎會出現在當時被《聖經》題材主導的時代畫風中？這個極端不尋常的創新作法，與波提且利的「異教」思想有關。

話說1469年，在麥第奇家族統治下的佛羅倫斯，商業發達、社會生活富庶（麥第奇家族本是商人出身），且因為麥第奇家族對學術及藝術的愛好與保護，當時的學者、詩人、藝術家能自由的表達思想與看法，當時，他們熱烈地討論的是新柏拉圖主義及其他異教的哲學思想。

也許是因為受到這些異教文化的影響，波提且利採用了教會一向反對的異教題材，也就是希臘羅馬神話，還畫了不少半裸甚至全裸的人物；他在繪畫創作上

獲得了表現的自由，也不再拘泥於宗教觀念上。他的名作「春」與「維納斯的誕生」就是最好的證明，因而藝術史學

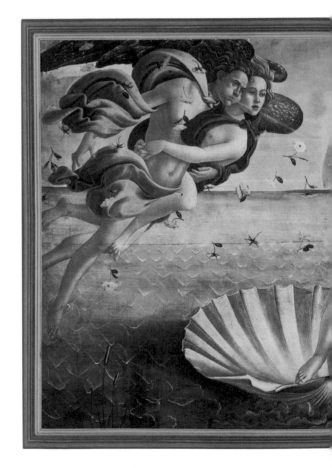

家稱他為「異教世界的禮讚者」。

　　波提且利善於表現衣料的褶紋、布料輕薄的服飾，以及透明薄紗覆蓋之下的人體，他的作品特點是造型優美，畫面清新富詩意；其二是將精神美與形體美結合在一起。

　　以波提且利幾幅較為知名的畫作

來看，在傳統神話中，維納斯代表的是愛與美，還包括情慾。在「春」中的維納斯，不僅展現了愛的女神的美貌，也代表著大自然中繁衍一切的女神形象，畫中的她看起來像懷孕了，腹部微隆。這幅畫是文藝復興時期以異教神話為題材的第一幅重要作品，也是最早讚頌女性胴體美的一幅作品。

　　因醉心於描繪女性美，讓波提且利變成畫裸體維納斯的第一個知名畫家，在「維納斯的誕生」中，他特別用心描繪女神的肢體，在一陣浪花之中她緩緩升起，輕盈地站在貝殼上，線條優美、體態修長、充滿靈氣，一出生就是一個風姿綽約的絕色女子，隱含天生完美無瑕之意，堪稱是西方藝術史上最美麗的女人之一。

　　除了上面提到的畫，波提且利「維納斯與戰神」中的維納斯、「阿佩利斯的誹謗」畫中的真理女神，都是以一個名叫西蒙妮塔的女子為模特兒。

「維納斯的誕生」　波提且利
1484-1486年　畫板、蛋彩　174 × 279公分
佛羅倫斯，烏菲茲美術館

西蒙妮塔十六歲時嫁給一個佛羅倫斯人韋斯普奇，後來又結識了麥第奇家族中的古里安諾，成為他的情婦。波提且利曾為她畫過不少肖像畫，但另有一說，西蒙妮塔與波提且利關係親密。波提且利畫中的女性，幾乎都是以西蒙妮塔為範本，不管如何，波提且利對她的美，肯定比任何人都了解，可惜，西蒙妮塔在二十三歲時因肺結核而病逝。波提且利終生未娶，是因為西蒙妮塔的緣故嗎？我們不得而知，然而，他留下了西蒙妮塔的美，畫出無與倫比的女神。

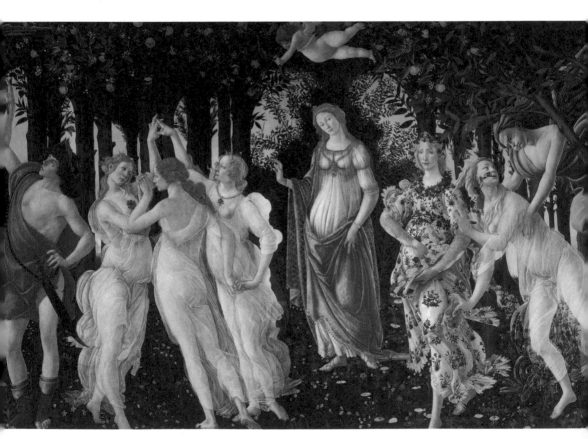

「春」 波提且利 1482年 畫板、蛋彩 203×314公分 佛羅倫斯，烏菲茲美術館

「維納斯與戰神」 波提且利
1483-1486年 畫板、蛋彩
69×173公分 倫敦，國家畫廊
宙斯向美麗的維納斯求愛遭拒
後，竟把她嫁給了醜陋而瘸腿
的火神，但她卻愛上了戰神瑪
爾斯，並生下小愛神厄洛斯。

▌藝術聊天室▏

第一家族的美麗女王──西蒙妮塔

　　她那一頭金色鬢髮和閃亮碧眼，讓許多男人為之傾倒，詩人以詩篇來歌頌，人們稱她為「美麗的西蒙妮塔」，傳說，她和佛羅倫斯第一家族的古里安諾‧麥第奇是一對戀人。

　　說起強大的麥第奇家族，「豪華王」羅倫佐可說是佛羅倫斯文藝復興的領導人，他熱心於保護藝術產業，提供畫家政治上的保護，創造有利的繪畫條件。古里安諾是豪華王的弟弟，才華洋溢，他希臘式的臉孔和體格更是擄獲不少女人的心。

　　1475年1月29日，一場盛大的騎馬刺槍賽開打了。在冬陽下，騎士們身上鑲有寶石的胃甲，閃爍著華麗的佛羅倫斯風貌，而主辦單位選出的「美麗女王」西蒙妮塔，則如女神般端坐觀賽。古里安諾無疑是其中最出色的美男子，他手持波提且利所繪製的「智慧女神密涅瓦與丘比特」的旗幟，在一場場激戰之後，成為獲得最後勝利的英雄。當他走向美麗女王接受勝利花冠時，那如詩如畫的情景，讓現場觀眾為之瘋狂，歡聲雷動。

　　這樣令人欣羨的景象，卻在第二年結束。紅顏薄命的西蒙妮塔突然病逝，又過了兩年，古里安諾和兄長被政敵暗殺，不幸身亡。這樣的悲劇，更使這對才子佳人成為佛羅倫斯傳誦不已的浪漫傳奇。

神祕的蒙娜麗莎

說也奇怪，達文西抱持獨身主義，但全世界的人都知道他身邊一直有位神祕女子「蒙娜麗莎」。但你確定這位「蒙娜麗莎」是女的嗎？

1476年，當達文西二十四歲時，有人密告他犯了同性戀的罪，十四年之後，他遇到了一位美少年沙萊，成為達文西門下弟子兼傳聞中的小情人，臨終前達文西更把「蒙娜麗莎」送給了他，於是另一派說法指出，「蒙娜麗莎」可能就是沙萊的女裝扮相。

撇開緋聞傳說不談，達文西筆下的女人似乎都蒙上點神祕色彩，引人側目。他的幾幅著名的畫作，如：「岩石上的聖母」、「抱銀貂的女子」、「蒙娜麗莎」等，每一幅都充滿暗示性與象徵性。先看看「岩石上的聖母」，畫面中有許多難解的謎，天使以手指著聖約翰有何含意？聖母用手輕撫聖約翰是否代表人類需要聖靈的庇護？有許多人熱烈討論著，但達文西本人就像所有大畫家一樣，從不解釋作品的含意，他相信觀者必能感覺出文字難以形容的弦外之音。

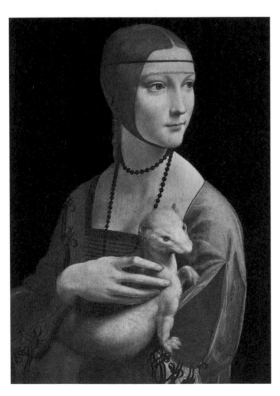

「抱銀貂的女子」 達文西
1485-1490年 木板、油畫 54×39公分
布拉格，札托里斯基博物館

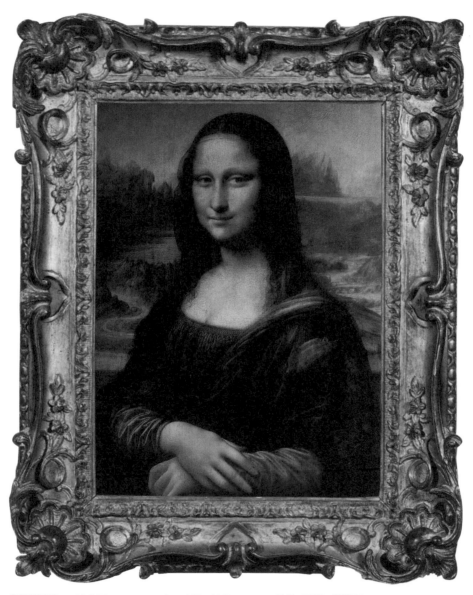

「蒙娜麗莎」 達文西 1503-1506年 木板、油畫 77 × 53公分 巴黎，羅浮宮
達文西為什麼沒有把它交給客戶喬康達？是因為達文西對自己的作品感到不滿意？還是畫中的蒙娜麗莎
已經失寵，客戶不要這幅畫了？

他在米蘭期間，曾擔任過宮廷畫師，也為米蘭公爵盧多維哥的寵妾賽西麗雅·葛蘭妮畫了一幅「抱銀貂的女子」。據說，作品後來有其他人重新上色，而且風格也不像達文西平日的畫風，無論如何，賽西麗雅美麗的臉孔與雙手肯定出自大師筆下，而且，達文西將銀貂畫得毛色光潤，極其生動。

在繪製「蒙娜麗莎」時，其實達文西還接受了一個重要委託——與米開朗基羅一起裝飾佛羅倫斯市議會的大廳，

但為了這幅畫，他竟然情願放棄這個可賺進大把鈔票的好機會。他以三年時間進行這幅肖像的創作，期間完全未接受其他工作。果然，這幅畫讓後世人不斷談論與探索，還成為許多新派畫家眼中的經典，因而想盡辦法要加以顛覆。

這個神祕女子的身分一直引人揣測，也有數種不同說法，流傳較廣的說法是，她其實名叫麗莎，「蒙娜」是她的頭銜，意為「夫人」。她是佛羅倫斯商人法蘭契斯可·喬康達（Francesco

▌藝術聊天室 ▏

煙霧似的新畫法

達文西首創了一種新畫法，他形容說：「沒有線條或邊界，就像煙霧一般。」

傳統上，畫家以輪廓線描繪物體，達文西則強調以光影層次來表現立體感，製造出浮雕的效果，因此，蒙娜麗莎的鼻子與嘴唇等地方的邊界都沒有「線條」，而只有模糊的光影。這種技法稱為「暈塗法」（sfumato），這個字就是由義大利文「煙」字演變而來的。

此外，出身貴族的達文西溫文儒雅，天賦感性又極敏銳，畫肖像畫時，對雙手的姿態、光滑的皮膚特別有感覺，尤其喜歡漂亮柔軟的頭髮。

達文西能找到事物表面的美感，卻也不會喪失物理與解剖的理性觀點，因為他對人體與動物的比例，以及走路、爬行、拖拉等動作都做過深入研究，同時兼具了科學家的觀察力和藝術家的感性特質。

di Bartolommeo del Giocondo）的
妻子，因而這幅畫又被叫作「喬康
達夫人」。她一身素服，沒有佩戴
任何珠寶首飾。傳說，她因為幼
女不幸亡故，身上穿著的是一件喪
服。達文西為她畫肖像時，請了樂
師在旁演奏，有時還開開玩笑讓她
保持愉悅的心情。

　　達文西淡化了她的眉毛，使
她的額頭與眉有如大理石雕像般光
滑，據傳是因為當時的社會風尚，
廣額和薄眉是美女的必備條件。如
果比較文藝復興的幾位大師如：波
提且利、達文西、米開朗基羅、拉
斐爾與提香，可發現其中以達文西
與拉斐爾的女性眉毛畫得最薄，可
見這多少與畫家個人的喜好有關。

　　令人費解的是，達文西一直
沒有把這幅畫交給喬康達。如果這
幅畫是因為主人訂購而作的，為什
麼一直沒有交貨呢？如果這是為喬康達
畫的，解釋可能會比較簡單，達文西也
許在很多年裡都對此畫感到不滿意，直
到1516年喬康達去世後才完成它。

　　還有一種可能，就是應該為此畫
付款的人已經疏遠了畫中的女人。也許

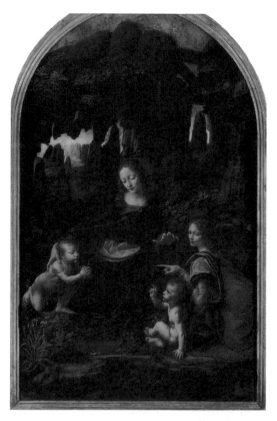

「岩石上的聖母」　達文西　1483-1486年　畫布、油彩
198×123公分　巴黎，羅浮宮

她不是歷史學家們所提到可能是蒙娜麗
莎本尊中的任何一位，而是另一位富商
或貴族的妻子或情人，而當達文西終於
對這幅畫感到滿意時，這位蒙娜麗莎已
經失寵了。

德國第一幅真人大小的夏娃

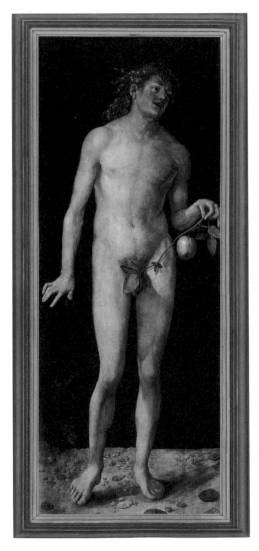

「亞當」 杜勒
1507年 油彩、木板 209 × 82 公分
馬德里，普拉多博物館

放眼德國繪畫史，杜勒的「夏娃」是第一幅和真人一般大小的女人裸體畫，同時他也是北方文藝復興繪畫的代表人物。

出身紐倫堡的杜勒，父親是一位匈牙利籍的金匠，老杜勒夫婦一共生下十八個子女，但只有三個活了下來，杜勒是第三個孩子。十三歲那年，他到父親的工作坊學藝，雖然他從來沒有當過金匠，但杜勒所創作的精細版畫，顯然與他的這段經歷，以及從小耳濡目染的經驗有關。

當年，這位只有十三歲的少年，以他出眾的一幅銀製「自畫像」，邁開了進入藝術殿堂的第一步，在這幅畫中杜勒表現了脫俗的鑑賞能力。父親送他到當地有名的傳統版畫家米歇爾・沃格穆特那裡學畫，出發之前，杜勒為父母親畫了肖像畫。

　　1492年，他到柯爾瑪拜訪當時最有名的法國油畫及版畫家馬丁‧熊高爾，但這位大師已經去世，他受到畫家子女的熱烈歡迎，並被安排到瑞士巴賽爾的兄弟家住下，那裡正是版畫藝術的中心。之後，他遷居到史特拉斯堡，創作了「手持刺薊花的自畫像」，這幅最著名也最迷人的畫作，讓他從此展翅高飛。

　　1494年與1503年，杜勒二度遠行義大利（他也是第一個到義大利去的德國藝術家），他在那裡感受到與北方國度人們嚴謹、端莊截然不同的輕鬆與熱情，南方和煦的陽光與快樂的笑容，直接反映在他的創作中。同時，他也學習並開始懂得如何掌握透視技巧和人體的比例關係。這位具有人文主義色彩的畫家，用他最大的熱忱來學習，除了創作技法上必須精益求精的透視法與人體解剖學之外，他還精通了數學、建築學與藝術理論，因此

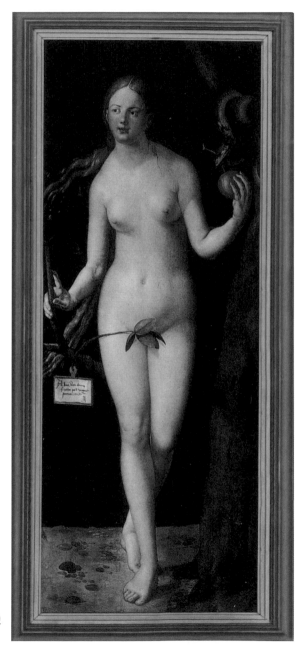

「夏娃」　杜勒
1507年　油彩、木板　209 × 82 公分
馬德里，普拉多博物館

杜勒「亞當」與「夏娃」這兩幅組畫是德國繪畫史上，首次用自然人體的大小比例所繪製的裸體畫。

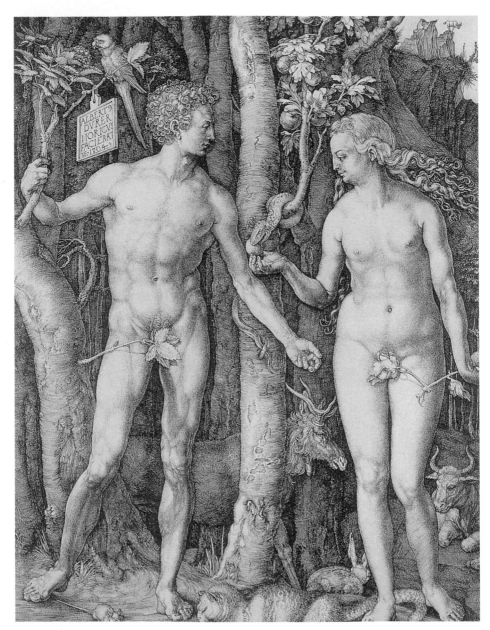

「亞當和夏娃」 杜勒　1504年　銅板畫　24 × 19公分　維也納，素描版畫博物館

他除了是一位畫家、版畫家,同時也是優秀的藝術評論家。

大量的素描作品,顯現了他在掌握人物表情與姿態上的純熟技巧,以及對掌握人物心理與生理狀況的精確程度。1507年,他創作了「亞當」與「夏娃」組畫,這是德國繪畫史上,第一次用和自然人體同樣大小的比例來繪製的裸體畫。與1504年所創作的「亞當」與「夏娃」版畫相比,三年後所創作的這兩幅畫,無論在人物型態與表情上都變得更加柔和、優美。

從「夏娃」中,可看出杜勒對女性美的看法和以往已經大不相同,纖細苗條的形體,柔媚的輪廓線條,都和過去他所描繪的臉上不太有表情、線條嚴肅的女性差異極大。在這幅作品中,杜勒並沒有太過著墨於人體的生理細節,但增添了更多的肢體語言,夏娃的表情好似想要更仔細傾聽伴侶的聲音一般,邁出了右腳,彷彿正要走出畫面來。

處於德國這樣封建階級分明的社會結構中,杜勒想要摒棄這樣的精神禁

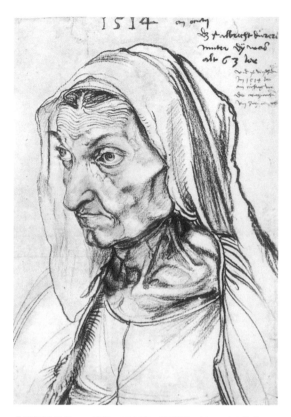

「母親的畫像」 杜勒 1514年 炭筆畫 42 × 30.3公分
維也納,阿爾貝提納畫廊
這幅炭筆畫對臉部的描繪更加的細膩,臉上的皺紋顯示他對於老年人的心理與生理,都曾有深入的剖析。

錮,義大利給了他不斷提高繪畫能力的養分,在面對文藝復興挑戰時,他的作品呈現了兼具德國與義大利的風格,而他的版畫創作線條精細、刀法嚴謹,更是西方版畫藝術的典範。

女性裸體讓他大紅大紫

女人，特別是女人的裸體，給他帶來創作的靈感，更讓他大紅大紫。

1472年，魯卡斯・克爾阿那赫誕生於克羅納赫，1553年去世。那時，歌德式傳統已經奄奄一息。1517年，德國的馬丁路德帶動影響後世甚鉅的宗教革命，從此歐洲無法避免地展開政教牽制，以及隨之而起的宗教戰爭史。

克爾阿那赫的一生，與八十多年的集體政治歷史息息相關，他的畫，每一幅都是歐洲歷史的縮影。但他的成長過程和身世幾乎鮮為人知，只知道他在1502年三十歲時，在維也納已是一位成熟的畫家。

1503年，他在慕尼黑所畫的巨幅畫作「釘刑圖」，就是他藝術顛峰時期的作品之一。他又首開多瑙河畫派（Danube School Donauschule）的先河，其中阿爾特多弗（Altdorfer，1480-1538）的畫，呈現出風景與人類行為之間的浪漫感應與情緒共鳴，是最好的例子。

克爾阿那赫與杜勒、霍爾班齊名，是德意志繪畫史上重要的三位大師。克爾阿那赫以神話的繪畫題材，和廷臣生活的多樣性創作著稱，他描繪了這類題材的真實場景。

16世紀初，克爾阿那赫首度創作女人裸體畫「維納斯」。

女人裸體畫給了他特別的靈感，作品中有一系列的維納斯、美惠三女神等，那些女性裸體畫使他在義大利和法蘭西聲名大噪。她們既不是婦人也不是少女，這些人物的形體和文藝復興時期的理想完全相反，反而使他的畫具有一種特殊的魅力。

克爾阿那赫筆下的人物都置身於草地或樹叢等充滿神祕感的環境之間，這種畫法不在意陽光和季節、室內和戶外的變化，反而在那些稍顯生硬、不太勻稱、俏皮，卻不夠真實的裸體人物的冷峻光澤中，找到了美的理想，這種理想既屬於異教，也屬於基督教，它是克爾阿那赫在藝術生涯中一直追求的目標。

「田野間的維納斯」 克爾阿那赫 1529年 畫板、油彩 53×26公分 巴黎，羅浮宮
克爾阿那赫喜歡將人物放在露天環境裡，並在裸體人物的冷峻光澤中，找到美的理想，
也正是這些女性裸體畫使他揚名海外。

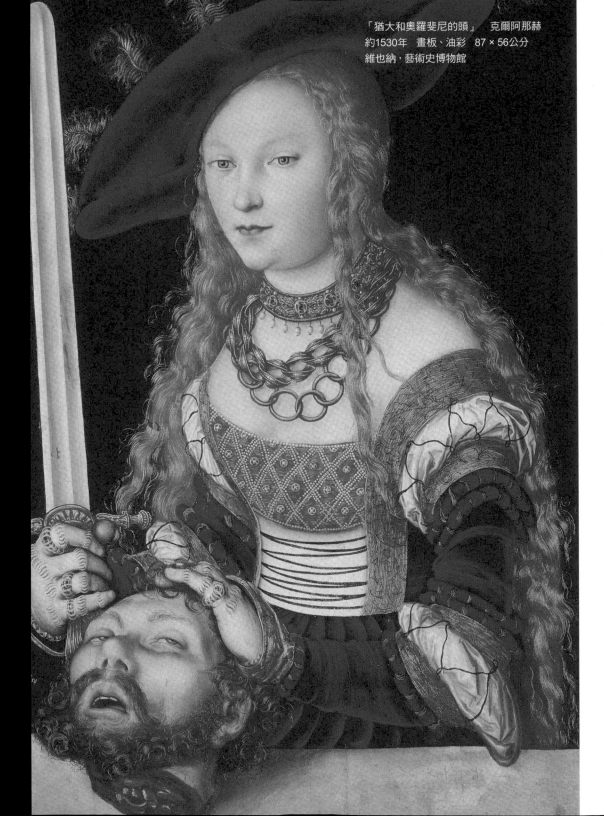

「猶大和奧羅斐尼的頭」　克爾阿那赫
約1530年　畫板、油彩　87 × 56公分
維也納，藝術史博物館

羅浮宮收藏的「田野間的維納斯」這幅畫，維納斯步態輕盈，體態婀娜多姿，頭髮向下延伸到大腿部位，裹住裸體，她似乎從光明中走來，即將沈浸在樹林的陰影裡；而德勒斯登國立藝術品收藏室的「維納斯和丘比特」，畫中維納斯的裸體更顯得性感動人。

1525年，德國因農民受不了瘟疫饑饉之苦，爆發了農民戰爭。

克爾阿那赫的生存之道，是一直依附並生活在貴族群中，為滿足官方要求，他畫著肖像、維納斯和貴族生活，在畫作中，絲毫沒有因戰亂帶來衝擊的痕跡。

克爾阿那赫這位「寫實主義」畫家的真正本領，曾被威田保大學校長克里斯托夫・肖埃爾等人公開肯定過。雖然在他矯揉造作的肖像畫中，這種寫實主義受到了冷峻的修正，然而，在「猶大和奧羅斐尼的頭」這幅畫中，克爾阿那赫的繪畫能力和優美的風格，似乎超越了極限，突破了　般表現女性特質的手法。畫作中以生硬的陪襯物線條和人體的柔和曲線相互呼應，使主角的柔美更加突出。

「維納斯和丘比特」　克爾阿那赫
1530年　畫板、油彩　167 × 62公分
達雷姆美術館

和諧優雅的聖母像

如果要用幾個字來形容拉斐爾，那就是和諧、圓融、愉快、優美、溫和，不僅畫風如此，個性也是如此，他是個人見人愛的年輕人；這種特質，當然會影響他的畫風。

拉斐爾最著名的，就是他的眾多聖母像。他以現實生活中的母親與兒童為模特兒，將聖母與聖子理想化，他的聖母是平民式的母親，善良而和藹可親，形象溫柔賢淑，充滿母愛與人情味；而聖母的背景經常是優美的田園風光，孩子在膝下玩耍，完全沒有過重的宗教意味，畫面常常洋溢著幸福感。拉斐爾藉聖母瑪利亞之名，稱頌了母性光輝與女性之美，體現他的人文主義思想。

拉斐爾以充滿愛意的筆觸描繪人物和環境，用以表現故事或事件。人物的刻劃注重情感、表情以及姿態與服飾的特點；環境則注重透視，隨時間和季節的不同而採用不同的光線與色彩，因而可以看出畫中形體和厚度、明暗對比與色彩的細微差異；也給人物和景致注入生命的氣息，特別是人物，更是顯得有血有肉、栩栩如生。

他的「西斯汀聖母」，原是為教堂所畫，他擷取了但丁十四行詩的描述為靈感，「她走著……身上散發的溫柔之光，彷彿天上精靈，化身出現於塵世。」聖母彷彿真的向觀畫人走來一般，讓每個進教堂的人都能有所感動。他將畫面安排得極為均衡、和諧，散發端莊、祥和、純淨以及優雅的美感，這也是拉斐爾大部分畫作的共通特點。

聖母像系列中，「拿金鶯的聖母」也是一幅令人動容的佳作。

拉斐爾畫了許多表現「愛」的小細節：小約翰與小耶穌撫弄停在聖母膝上的金鶯——因為是倚在聖母懷中，撫摸小鳥的動作自然貼切，傳達出呵護幼兒的母愛光輝；聖母視線從書上移開，看著兩個孩童，是時刻關注的表現。

最引人注意的細節是，聖子的腳輕輕踩在聖母腳上。這種身體的接觸充滿親密感，動人心弦，這個動作確實很

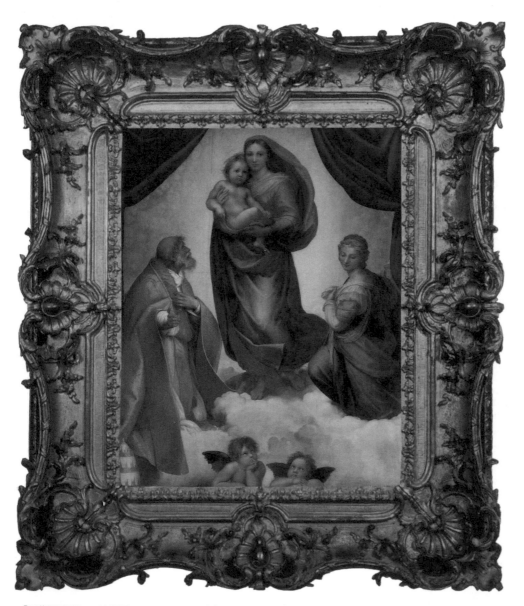

「西斯汀聖母」　拉斐爾　1512-1513年　木板、油彩　265 × 196公分　德勒斯登美術館
以聖母像聞名的「畫聖」拉斐爾，將聖母轉化成人間的母親，或歌頌世間幸福的母愛，或表現少女的純潔
善良。

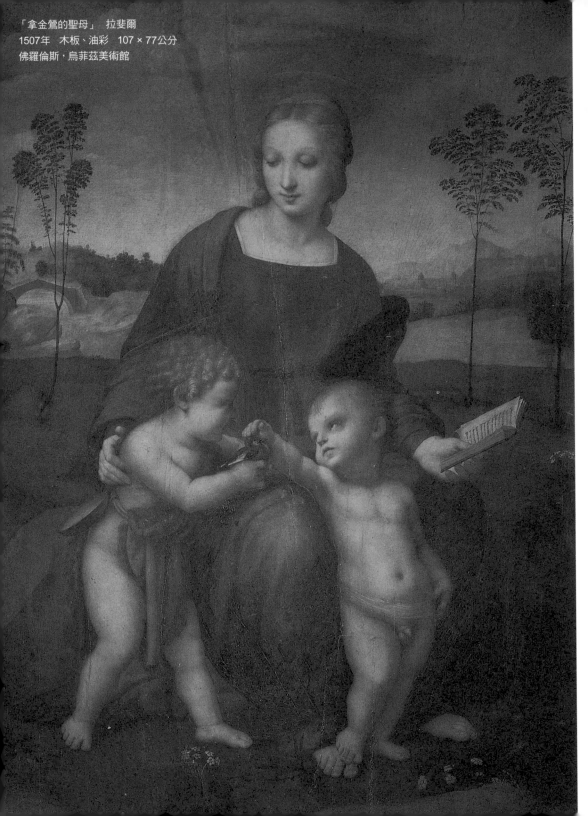

「拿金鶯的聖母」 拉斐爾
1507年 木板、油彩 107 × 77公分
佛羅倫斯，烏菲茲美術館

不平常，具有表現人情與天倫樂趣的意涵，使很可能流於呆板和千篇一律的聖母像，頓時變得親切動人。

拉斐爾另一幅「披紗女子」的肖像畫，據說畫中人是拉斐爾的心上人，但這女子的真實身分仍是一個謎，只知她可能名叫弗爾拿利那。在拉斐爾的描繪下，她的表情栩栩如生，衣料的質感與手指輕按胸前的柔軟度皆十分細緻。

這樣一個天才畫家，生命卻很短暫，他總共只活了三十七年，於1520年4月6日因高燒不退而去世。

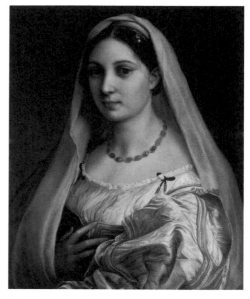

「披紗女子」　拉斐爾　1516年　木板、油彩
85 × 64公分　碧提美術館

▋藝術聊天室▕

拉斐爾上哪兒去找美女？

拉斐爾喜歡美女，大家都知道。但你知道拉斐爾筆下的美麗聖母，都是在哪兒找到的呢？

「花園中的聖母」是當拉斐爾散步時，不經意看見一位美少女正在修剪樹枝，驚為天人，拿起畫筆捕捉下來的作品。

至於「寶座上的聖母」，則眾說紛紜。有人說，是他在宴會上，看見一位美少婦抱著小孩，而激發他的創作靈感，隨手拿起大圓餅就畫下了草圖。也有人說，是拉斐爾在路上看見抱小孩的年輕女人，抓起木炭當畫筆，把身邊的空桶翻過來，在桶底打草圖。第三個說法是，她其實是拉斐爾的戀人弗爾拿利那。無論哪一種說法，都說明了拉斐爾所取材的人物，處處皆有。

充滿情慾的靈肉唯美

在提香之前，無論是宗教畫或是神話中的女性，情感的表露都節制內斂，以聖潔為主；但女人來到了提香的筆下，無論任何題材，她們都充滿情慾挑逗的靈肉唯美，吸引了所有人的目光。

提香的風格究竟是藝術還是色情？

這個問題，就如同畫中裸體女人是出世還是入世？永遠沒有答案。

提香筆下的女人，可以由兩方面來談，一是宗教，二是神話。

宗教畫中的女性，最常出現的是「聖母」。提香在繪製聖母時，大都使用亮麗色彩、以金字塔型態呈現，強調聖母的慈愛。但和以往宗教畫最大的不同是，提香的聖母是以實際人物為藍本，比以往的宗教畫更趨近真實，更能讓觀眾感受到她的喜怒哀樂。由於當時的人沒有看過這樣的聖母，所以向提香訂畫的人非常多。

提香早期的作品「在聖安東尼奧和聖羅科之間的聖母」，就是使用光線及變化多端的色調，聖母懷抱小嬰兒，讓觀賞者感受聖母的慈愛；到了「聖母升天圖」，提香則以透視法，使用紅色、赭色等暖色調，烘映聖母的自然與偉大。評論者表示，這幅畫中有著米開朗基羅懾人心魄的含意，也有著拉斐爾的歡愉和美麗，更有著大自然的真實色彩。在「撫摸著兔子的聖母和聖嬰、聖喬瓦尼及卡特琳娜」

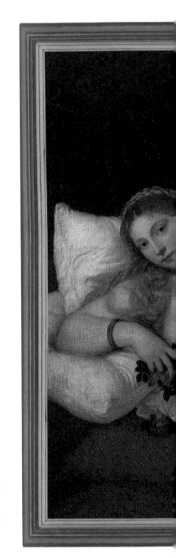

一畫中，聖母依然穿著藍色與紅色的衣
服，但臉孔像極了他的妻子切奇莉婭。

簡言之，提香的聖母，在現實生
活中都能找到一個長相相似的女人，這

「烏爾比諾的維納斯」　提香　1538年　畫布、油彩　119 × 165公分　佛羅倫斯，烏菲茲美術館
維納斯不再美麗聖潔不可侵犯，搖身一變成為性感女神，姿態撩人，充滿感官情慾的靈肉之美。

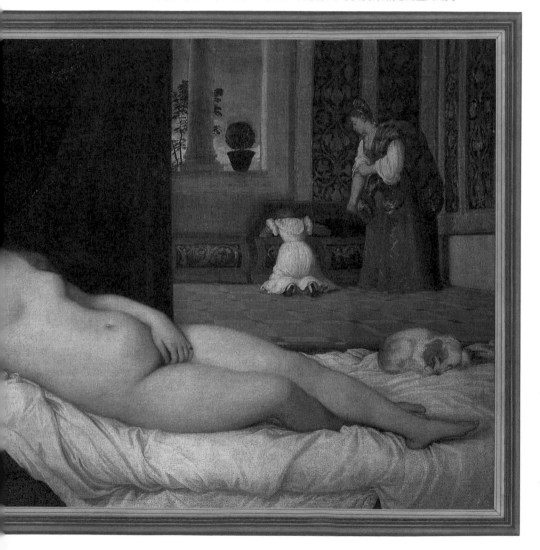

是他的聖母與其他畫家的相異之處,對文藝復興時代的繪畫發展貢獻極大。

而提香留給後世的另一項貢獻是「詩畫」,即以神話或歷史為素材所繪製而成的畫。不過,提香闡釋古典文學及神話的方法,首先點名的是以「妓女」作為他的模特兒。

提香筆下最有名的裸女畫,當屬這幅「烏爾比諾的維納斯」,從馬奈到哥雅,幾乎都以此畫為形式及表現手法的範本。

以往的維納斯有著神話氣質,美麗聖潔不可侵犯,在提香筆下搖身一變,成為性感女神,躺在床上姿態撩人,手上的鐲子及髮飾,取代了高貴的裝扮,後方還有女僕在為她挑選衣服,充滿感官情慾的靈肉之美,全部被畫筆誘發出來。這幅畫是對美,或是對夫妻情愛的禮讚?也許兩者兼具吧!

提香是少數能兼顧財富與藝術的畫家,他創造了不同於以往的裸女畫風,雖然不無譁眾取寵之嫌,但他本身是個非常重視家庭生活的人,與美女交往而不逾矩。從他的畫中不難看出,縱使

「聖母升天圖」 提香
1516-1518年 木板、油彩 100 × 142公分
巴黎,羅浮宮

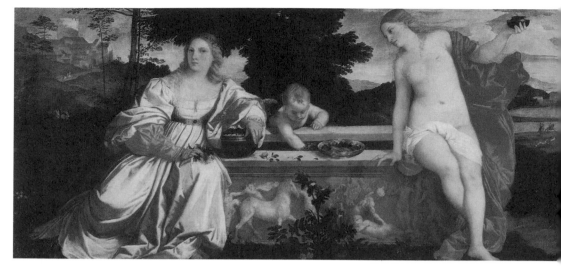

「神聖之愛與世俗之愛」　提香　1514年　畫布、油彩　118 × 279公分　羅馬，波給塞美術館

感官情慾迴盪，卻非不守禮教，情慾本身則讓畫面呈現出更加和諧的氣氛。

將女性的情慾與感官之美融合到極致境界，提香算是古往今來的第一人。

▌藝術聊天室|

威尼斯妓女的花名錄

　　在那個時代，威尼斯的妓女們可以公然上街、沒有歧視問題，當局甚至還發行妓女們的「花名錄」，方便遊客尋芳。提香的「詩畫」有許多女主角，都是當時威尼斯的妓女，那種充滿官能美、人間性的繪畫，把裸體藝術推到了極致。

　　在提香心目中，這些可以輕易進入上流社會的妓女們，最能闡釋古典文學及神話中的人物。他筆下的「芙夢拉」，性感而優雅；「神聖之愛與世俗之愛」中，藉由穿衣和裸體的女人表達出來，裸體的肉色是真實的皮膚顏色，並不是非人間的理想主義色彩，即便穿著衣服，依舊可以感覺到女人的性感與嬌俏。

紙牌皇后珍・希莫

德國畫家霍爾班,是北方文藝復興時期最後一位藝術巨匠,也可能是北歐最擅於心理刻劃的寫實肖像畫家。在他早年的肖像畫中,即顯示出他擅長於刻劃人物特性的天賦。

在世時他已享有盛譽,死後聲名依然歷久不衰。但有關他的生平及作品,卻沒有可靠且詳細的記載。只知道1523年時,他已經是一位有名的肖像畫家,特別是為神學家伊拉斯摩斯所作的三幅肖像畫,更使他享譽國際。

由於當時宗教改革引起動亂,1526年,他帶著伊拉斯摩斯的推薦信前往英國發展,加入了摩爾爵士的社交圈,他為摩爾家人畫的肖像畫,描繪出家中周遭的背景,成為北方藝術中前所未有的創舉。

1519年,霍爾班娶了富商的遺孀伊莉莎白・賓森斯托克為妻。她和前夫育有一子,婚後霍爾班和她生了四名子女。霍爾班十分疼愛妻兒,1528年,還為他們精心繪製了一幅肖像畫「霍爾班的妻兒」,他用完全寫實的手法,將妻子的愁容,和長相比較醜陋的孩子如實地描繪出來,這

「霍爾班的妻兒」 霍爾班
1528年 木板、油彩77 × 64公分
巴塞爾,藝術博物館

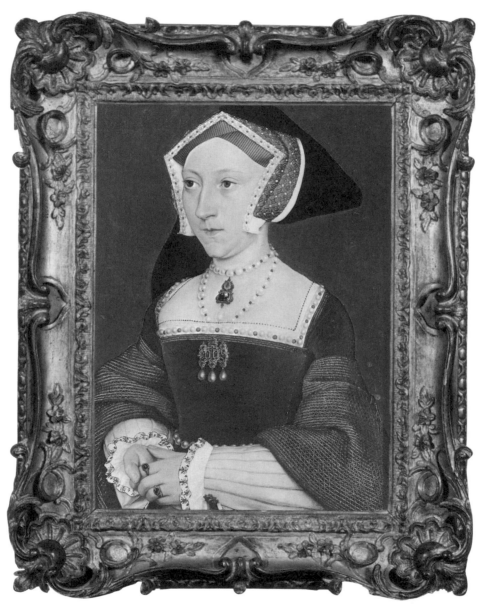

「珍・希莫」　霍爾班　1536-1537年　木板、油彩　26.3 × 18.7公分　海牙，莫里修斯博物館
亨利八世的第三任皇后珍・希莫，看起來毫無生氣的臉龐流露出恬靜而膽怯的性格，她在生下王子愛德華後
死於難產。

是他在畫那些富有的贊助人時，絕對不會使用的手法，這幅畫令人感覺到他對家人深厚的感情，以及在刻劃人物性格上的高超技術。

1532年，他二度造訪倫敦，並成為亨利八世的宮廷畫家。一年半之後，霍爾班回到德國，發現宗教紛爭更為惡化，他只好再回到倫敦，並開始為一些在英國的德國商人畫畫。次年，霍爾班受法國駐英外交官瓊‧德‧丹特維勒之託，畫了一幅真人大小的雙人肖像畫「使節」，使他聲名大噪，連原本不太欣賞他的英王亨利八世也意識到霍爾班可以令他名留千古的事實，從此委託他製作大量的皇室肖像畫。由於宮廷畫的需求量大，於是他改變方式，依據素描

▎藝術聊天室▎

無辜的安妮皇后

倫敦塔，可說是英國最負盛名的鬧鬼勝地，亨利八世的第二任皇后安妮‧博林就是有名的幽靈之一。

亨利八世共有六位妻子，第一任因太古板而被廢，第二任安妮犯了通姦罪被砍頭，第三任即是霍爾班「珍‧希莫」中的模特兒，這位甜心皇后因難產而死。

接著第四任是政治聯姻下的德國安比士公主，雙方因互看不順眼而協議離婚；第五任凱絲琳，與舊情人暗通款曲，照例被砍頭；第六任也叫凱絲琳，對待國王丈夫有如管教小孩一般，亨利八世自己説：「這是最差也是最好的太太！」

在這六位皇后中，安妮最是死不瞑目，怨氣最深。她當上皇后才第三年，1536年5月19日，即因通姦罪上了斷頭台。其實，外遇只是莫須有的罪名，真正原因是生不出子嗣，安妮就這樣成了無頭冤魂。行刑後的第二天，亨利八世馬上娶了珍‧希莫。

傳説，安妮的幽靈到處出沒，而在衛兵的勤務簿裡，更是詳細明確記載出現的日期，有人就繪聲繪影地説，親眼看到她抱著被砍下的頭，坐在四匹無頭馬所拉的馬車上。

來創作，而不再使用模特兒。

「珍·希莫」是雙聯畫中的一幅，與亨利八世的肖像畫是一對。珍·希莫是亨利八世的第三任妻子。亨利八世一直盼望得子，在1537年她為國王生了一位王子愛德華，但自己卻死於難產。

和前幾年的寫實畫風比較起來，此時的霍爾班似乎回到了文藝復興時期以前，甚至回到拜占庭時代去了。或許當時的習慣是把統治者畫成超凡入聖之人，他之所以這樣作畫，必然是經過深思熟慮的，霍爾班極可能有意在亨利八世初次任命他作畫時，取悅這位國王。

雖然這時的他畫風有所改變，但畫中這位戴著華麗頭飾的皇后，就像紙牌上的畫像一樣，蒼白而毫無生氣，隱約可見這位嬌小玲瓏的皇后，恬靜而膽怯的性格。

霍爾班擅於將主角的性格，透過精心安排的場景表現出來，除了人物表情下的性格特徵與內心世界的細膩刻劃外，他對於主角身邊生活器物鋪陳與描繪，也成為研究當時生活樣貌的重要參考。西元1543年，霍爾班死於黑死病，但他的畫風卻影響了美國肖像畫家達半世紀之久。

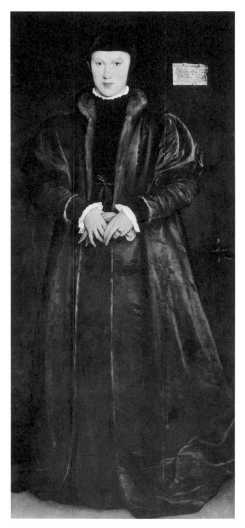

「丹麥的克里斯蒂娜公主肖像」 霍爾班
1538年 木板、油彩 178 × 81公分
倫敦，國家畫廊

天鵝頸的女人最尊貴

布隆及諾是矯飾主義畫風的代表人物，有人直接以「御用畫師」來形容他。布隆及諾筆下的女人，分為兩類：

一、塵世中的女人：美麗雍容，情感被冷峻的壓抑著，顯現時代特色。

二、神話中的女人：充滿感官肉慾的力量，甚至帶著色情味道。

布隆及諾師承彭托莫，他生命中有很長的一段時期，都在描繪皇室的肖像。為了表達出畫中人物的尊貴氣質，布隆及諾美化了畫中女人的頭部與頸部的曲線，幾乎所有畫中人物都有個天鵝頸，肌膚雪白無瑕，氣質高雅，宛如大理石雕像。

在《埃萊奧諾拉·迪·托萊多和兒子喬瓦尼的肖像》中，女人皮膚有如大理石，和兒子粉嫩的皮膚相對應，女人氣質冷峻，符合皇室身分，布隆及諾更是精心描繪她身上繁複華麗的衣飾，這件衣服後來成為埃萊奧諾拉的最愛，常穿著讓人作畫，甚至下葬時也穿著同一件衣服。

布隆及諾在肖像畫中也講究對稱，在「盧克雷齊婭·潘恰蒂奇肖像」中，彷彿就是丈夫畫像的對稱作品，面部的雕琢宛如極品。

布隆及諾精心繪製的肖像畫，恰恰顯示出那個時代的人們因為禮教而壓抑的情感，雖然沒有誇張的面部表情，但裝模作樣的姿勢顯現出人物的強烈個性，這是布隆及諾與當時其他矯飾畫家最大的不同之處。

「公爵的母親──瑪麗亞夫人肖像」是少數畫中人物穿著較為樸素的。畫中她的上身挺直，嚴厲的眼神與簡單的服飾有一致性，雙唇緊閉巍然不動，在矯飾主義中帶著抽象畫法。

布隆及諾筆下最美的女人，當屬「勞拉·巴蒂費里」，她的肖像畫是布隆及諾唯一一幅以側面為主的畫作。在透明的銀灰色背景下，女人的薄紗像冰，臉部完全沒表情，只能由側面看著她堅挺的鼻子，揣測其性格，修長手指的幻覺效果，說明她是個女詩人，畫面

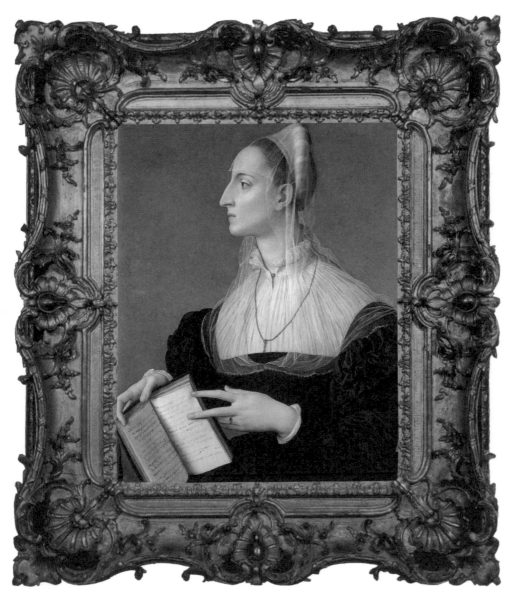

「勞拉‧巴蒂費里」　布隆及諾　1555-1560年　畫板、油彩　83 × 60公分　佛羅倫斯，舊皇宮
她是布隆及諾筆下最美的女人，也是唯一一幅以側面為主的畫作。畫家神話中的女人帶著色情的味道，但塵世中的女人卻冰冷、神聖而不可侵犯。

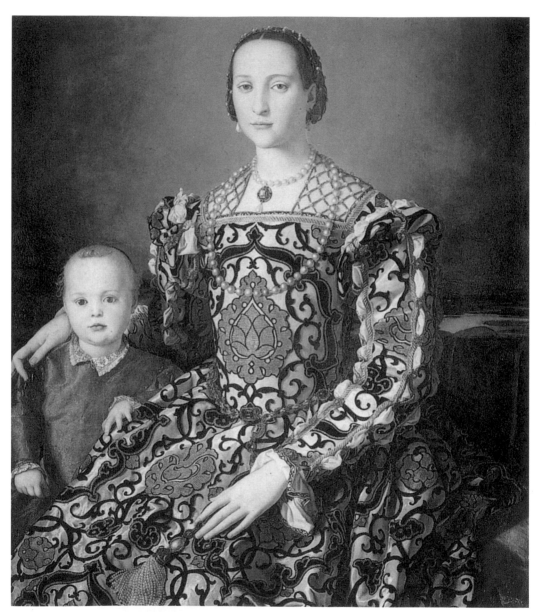

「埃萊奧諾拉‧迪‧托萊多和兒子喬瓦尼的肖像」　布隆及諾　1545年　畫板、油彩
115 × 96公分　佛羅倫斯，烏菲茲美術館

中充滿人物的虛幻感及寫實主義的效果。

塵世中的女人冰冷不可侵犯，神話故事中的女人，則趨近色情的描繪。

布隆及諾在神話故事畫作中，強力表現畫中人的肉慾與愛恨，有些作品甚至連他自己都認為充滿色情。但畫中人抽象又寫實的矯飾風格，則與他筆下女人的畫法完全一致。

「維納斯的勝利寓意畫」是布隆及諾神像畫的代表。

維納斯與兒子邱比特擁吻，兩人的動作充滿性暗示，豐滿的肉體讓畫面充滿情慾，維納斯的手臂與後方象徵自由的手臂恰成對比。布隆及諾筆下裸體的女人幾乎不帶太多聖潔的光輝，反而有著性慾和衝動的意念，這一點與其他畫家非常不同。

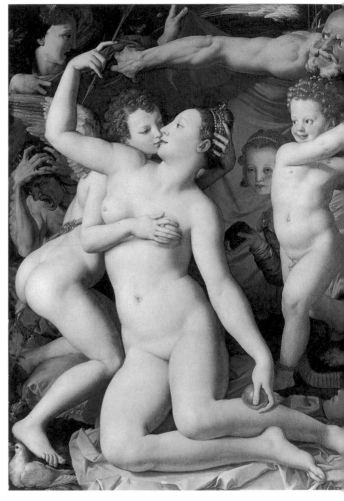

「維納斯的勝利寓意畫」　布隆及諾　1540-1545年
畫布、油彩　146 × 116公分　倫敦，國家畫廊

布隆及諾的畫將所有的情感壓抑起來，就算是神話中裸體的愛戀，引發的慾念也是沈靜的，理性主義帶起的矯飾風格，使得壓抑的情緒恰恰與時代相符，而布隆及諾因自我壓抑而產生的煩燥不安情緒，也直接間接地透過畫中女人的形貌表現出來。

沐浴後的蘇珊娜

丁多列托是義大利文藝復興晚期威尼斯畫派的著名畫家，享樂主義籠罩下的威尼斯，女性裸體畫大為流行，丁多列托也不能不「跟著流行走」，在他以宗教、神話和歷史為題材的大量作品外，也畫了一些女性裸體畫，創作時間約為16世紀50至80年代。

不過，丁多列托所畫的女性是「健壯的」，較不具豔麗和官能刺激，著名的作品有「蘇珊娜與老人」、「美神、火神與戰神」等。

「蘇珊娜與老人」是丁多列托裸體畫中的代表作，也是他一系列人體畫中最出色的作品，題材來自《舊約聖經》外傳。所謂「外傳」，原本是《聖經》的一部分，早期教會讀本中也有記載，但不包括在今日大眾所熟知的標準讀本中。

故事內容是說，有一名商人的妻子蘇珊娜，容貌美麗。兩名教會長老心懷不軌潛入商人的宅邸，瞥見蘇珊娜正在庭院裡沐浴，居然想染指蘇珊娜。蘇珊娜不從，並大聲呼救，兩個長老落荒而逃，但因惱羞成怒，於是誣告蘇珊娜與人通姦。當時通姦是死罪，因此蘇珊娜被判死刑。幸好有個法官發現事有蹊蹺，識破了兩個長老的詭計，還給蘇珊娜清白。

丁多列托筆下的蘇珊娜，冰肌玉骨、光彩照人，與好色之徒鬼鬼祟祟偷看的情景形成鮮明對比。在這裡，丁多列托運用他擅長的光與影的強烈對比，突出地表現出美與醜的效果。

他作畫迅速，筆法粗獷，因此有些作品會留有一種「未完成感」，形成一種特殊的畫風。但是，丁多列托在刻劃蘇珊娜時，並沒有出現他筆下常見的「未完成」感，而是畫得相當細膩，用筆準確且嫻熟。

「蘇珊娜」這個女人，顯然引起了丁多列托的注意。他還有另一幅「蘇珊娜沐浴後」，也是描述這個故事。同樣是蘇珊娜被兩長老調戲之前的場景，頗有「暴風雨前的寧靜」之感，在這幅

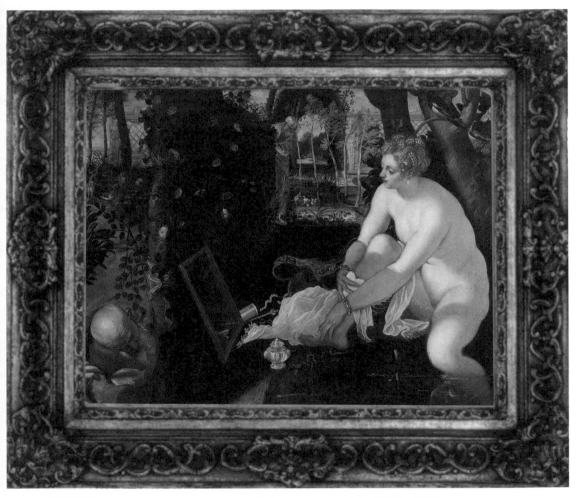

「蘇珊娜與老人」 丁多列托 1557年 畫布、油彩 146.6 × 193.6公分 慕尼黑，舊畫廊
享有「光的畫家」美譽的丁多列托，用鏡子反射的光線，加強蘇珊娜細膩明亮的膚質，與兩個偷窺的好色老
頭形成鮮明對照。

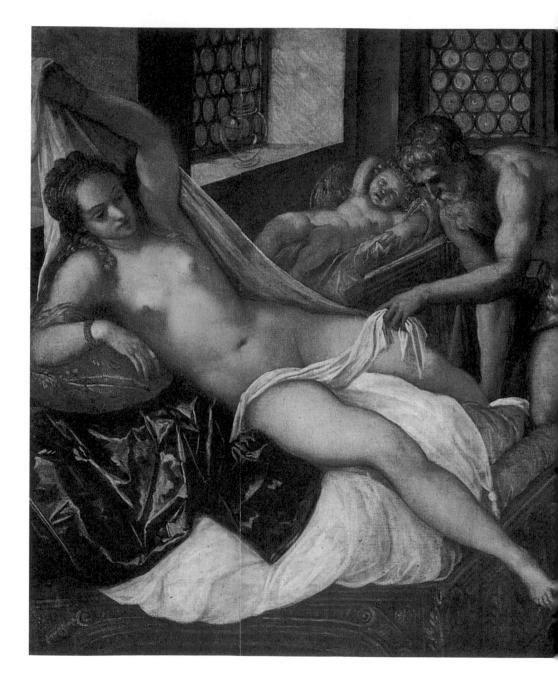

畫中，蘇珊娜依然明豔照人，豐美的
軀體在光線下更顯高貴，兩個侍女為
她梳髮、修指甲，自在悠閒，完全無
視於在不遠處偷窺的老頭。蘇珊娜的
純潔高雅，反襯出兩個長老的陰沈及
居心不良，畫面也仍然明亮華美。

　　在「愛神、火神與戰神」中，丁
多列托告訴世人，美與愛的女神維納
斯也有不可告人的「姦情」，這幅畫
就是敘述當時的「案發現場」的一幅
畫。

　　我們可以看到，維納斯與戰神瑪
爾斯正在幽會，維納斯的丈夫火神伏
爾坎怒氣沖沖地要去捉姦。戰神迅速
躲在桌子下，而維納斯卻慵懶性感地
斜倚著，毫不在乎地讓火神掀開她的
衣服檢查。這時，有一隻小狗對著躲
在桌下的戰神吠叫，為畫面平添幾許
「尷尬」的趣味。

「愛神、火神與戰神」　丁多列托
1551-1552年　畫布、油彩　134 × 198公分
慕尼黑，舊畫廊

威尼斯畫派的最後一位大師

維洛內些原名巴歐羅·卡里阿利（Paolo Caliali），1528年生於義大利維洛那，因此當地人稱他「維洛內些」，亦即「維洛那人」之意。

維洛那的繪畫融合了義大利各種畫派的風格，包括吉奧喬尼、提香的色彩，莫列托的平靜寫實主義，朱里歐·羅馬諾激昂的矯飾主義，科雷吉歐和巴米加尼諾優雅的矯飾主義。因維洛內些的矯飾主義風格和表現手法具有顯著的特色，很快地便在羅馬盛行，和巴沙諾及丁多列托一樣，都對威尼斯的繪畫產生重大影響。

由於受到家鄉維洛那的傳統繪畫風格影響，維洛內些習慣用褐色作為基調，雖然他的歷史與宗教題材作品，較提香與丁托列托少了一分狂放的激情，不刻意追求那種典型的對比手法及強烈的色彩效果，但在對女性身體豐盈玉潤的刻劃上，卻多了些世俗的富貴與奢華。

「貴婦人肖像畫」（也有人稱之為「拉蓓·娜尼像」）是維洛內些的代表作，更是他肖像畫達到爐火純青的重要標誌。這幅作品把人物的舉止容貌描繪得十分完美，充分表露這位威尼斯貴婦人的高雅風度和丰姿秀麗，在色彩搭配、服飾背景、氣氛渲染、膚色和細部的處理上，可謂無懈可擊。

這種流暢清新的繪畫風格，最能表現歡宴、喜慶的享樂場面。當時，寡欲的宗教理念深入人心，資產階級式的享樂主義尚未流行，畫家們不敢直接描繪世俗生活中的奢華與享樂場面，只能代之以宗教、神話中的相關題材，「維納斯和入睡的阿杜尼斯」就是一個顯著的例子，畫中女性軀體豐潤飽滿，表情嬌媚萬分，眉宇間透露出濃濃的肉慾氣息，維洛內些以自由灑脫的筆觸來描繪維納斯，充滿了感官美。

而「發現摩西」極可能是維洛內些以《聖經》為題材的繪畫中最完美，也是唯一一幅全部由畫家親手繪製的作品。畫中的公主一副威尼斯貴婦的模

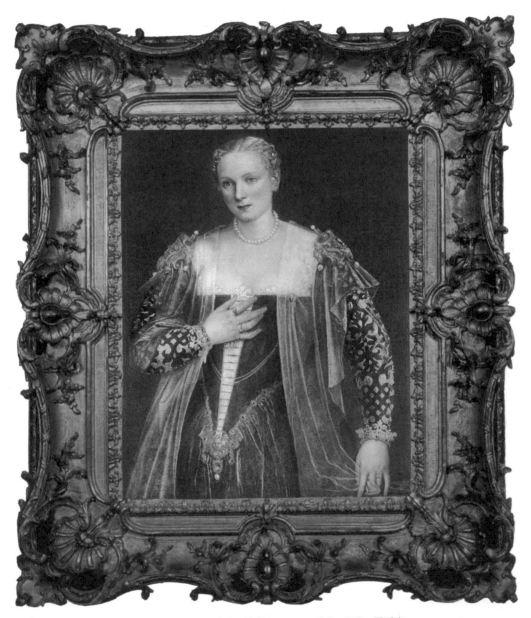

「貴夫人肖像畫」　維洛內些　約1560年　畫布、油彩　119 × 103公分　巴黎，羅浮宮
這是維洛內些肖像畫爐火純青之作，把威尼斯貴婦的高雅風度和秀麗丰姿描繪得十分完美。

樣，穿著銀灰和橘黃色調的錦緞衣裙，傾聽著女侍敘述發生的一切。

維洛內些的另一代表作「利未家的宴會」，則是以《聖經》中耶穌揭穿猶大偽善面具的「最後的晚餐」為題材。在處理這個題材時，絕大部分的畫家都會用嚴謹的筆觸來作畫，但維洛內些卻飾以大量世俗享樂化的形象，耶穌反而顯得極度不顯眼。為此，維洛內些受到宗教裁判所的傳訊，他被指控將許多「粗俗不堪」的細節塞進聖潔的畫裡，並依此要求他修改畫作。他曾辯稱：「畫家有權像詩人和瘋子一樣，做他們喜歡做的事……。我畫素描，創作各種形象……只要畫面允許，我都會按照自己的想法將它表達出來……。」

維洛內些的堅持還不僅於此，他還會在畫面中增添包括黑人、侏儒等人物形象，讓畫作與時代緊密結合，有時甚至將當時的大人物畫進畫面中。他拋開了當時畫家們追求強烈色彩對比的技法，以豐富而絢麗的裝飾性風格，成為威尼斯畫派的最後一位大師。

「維納斯和入睡的阿杜尼斯」　維洛內些　約1580年　畫布、油彩　212 × 191公分
馬德里，普拉多博物館
從這幅作品中，我們再一次領略到維洛內些嫻熟的構圖技巧與和諧的色彩搭配。畫面中的迷濛感覺，來自於畫家精緻的色彩運用效果，維納斯嬌媚微醺的臉龐，讓畫面充滿情慾與感官美。

藝術聊天室

威尼斯畫派三傑

維洛內些和提香、丁多列托，被譽為16世紀「威尼斯畫派三傑」。

矯飾主義Mannerism

指1520至1600年間，流行於義大利的一種繪畫風格，源自義大利文manirera。作品特性堅持以人物為優先考量，人物的姿態僵硬、故意扭曲拉長，或誇張的表現肌肉的效果。

大部分矯飾主義的畫家，都輕視自古典藝術到文藝復興時期所建立的藝術「規矩」，偏好富於變化且鮮豔的色彩，色彩的運用不在於描繪形象而是用來加強感情效果。

代表的畫家有：彭托莫（Jacopo Pontormo）、科雷吉歐（Antonio Correggio）、巴米加尼諾（Francesco Parmigianino）、布隆及諾（Agnolo Bronzino）、丁多列托（Jacopo Robusti Tin-toretto）、維洛內些（Paolo Veronese）、葛雷柯（El Greco）。

「發現摩西」 維洛內些
約1575-1580年 畫布、油彩 50 × 53公分
馬德里，普拉多博物館

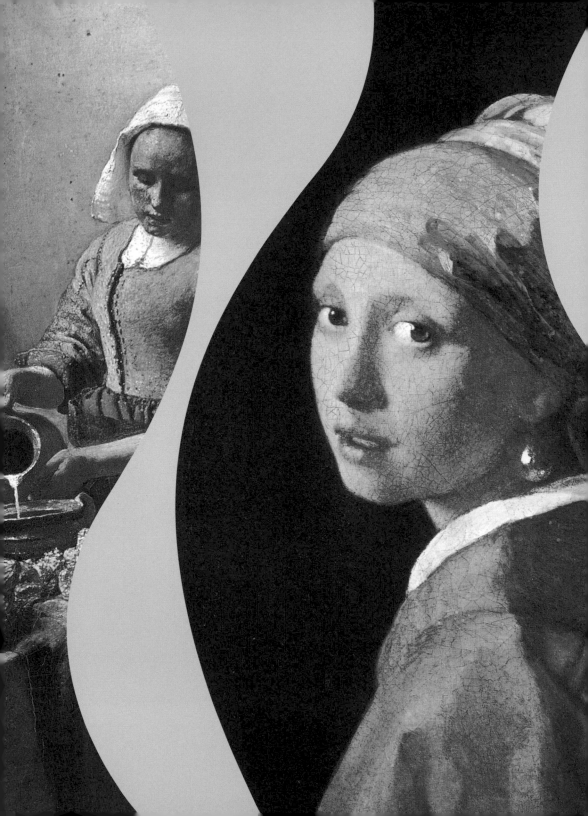

十七
至
十八

世紀

寫實的女性畫像

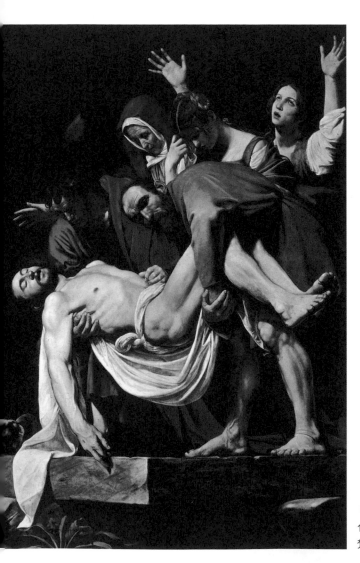

據說卡拉瓦喬一生未和任何女性談戀愛，在他的畫作中，男性是肉感的、情慾的，因此，有人懷疑他是個雙性戀者。相較於男性的隱喻畫法，卡拉瓦喬筆下的女性非常寫實，使用了戲劇張力十足的構圖，表現出女性深刻的情感。

例如「埋葬基督」這幅作品中，聖母看著即將下葬的基督，淚已流乾，就像一般的老婦人那樣，情感深刻，一旁的馬德萊娜低頭拭淚，場面哀戚。這些畫中的女人都沒有什麼「神」的色彩，非常平凡，卻又真摯寫實。

「埋葬基督」　卡拉瓦喬
1602-1604年　畫布、油彩　300×203公分
梵蒂岡

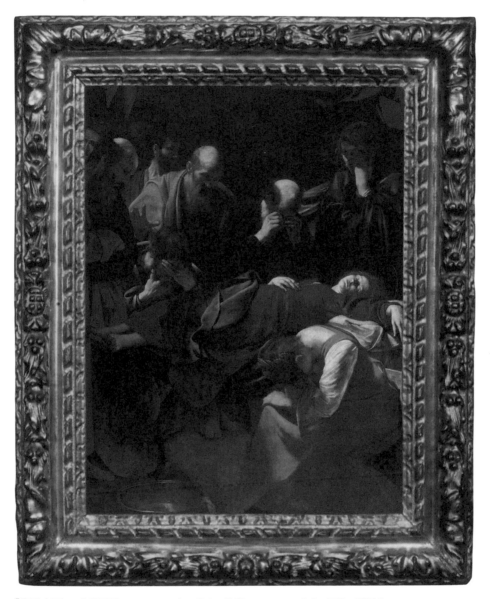

「聖母之死」 卡拉瓦喬 1650-1606年 畫布、油彩 369 × 245公分 巴黎，羅浮宮
卡拉瓦喬把聖母畫成一個平凡女子，死後腹部腫脹、雙腳瘀青，他希望以更深刻的宗教精神，把神性和人性共同揭露出來，卻被教會指為不尊敬聖母，因而慘遭退貨。

　　隨著卡拉瓦喬的聲名愈來愈高，他追求光線的革命性畫風，引起畫壇的新震撼，而卡拉瓦喬具有戲劇張力的構圖亦帶動了一波新風潮。卡拉瓦喬看似因寫實主義風格的創作形式而平步青雲，但使他從雲端跌入谷底的，卻又正是他以寫實主義畫法所創作的那幅「聖母之死」。

　　「聖母之死」中卡拉瓦喬運用了光線的極致，光線從左上角灑下，照在死去的聖母身上，遮住了哭泣的馬德萊娜，光線至馬德萊娜周遭轉暗，代表無盡的悲傷。畫中的聖母不同於一般宗教畫，聖母並未穿著華麗的錦袍升天，反而腹部腫脹、發青的腿部沾滿灰塵，就像是個做苦工遭溺斃的女人。

　　卡拉瓦喬的確是以一位溺死的婦女為藍本，重新詮釋在凡間遭受苦難的聖母形象，把聖母「人格化」了。這幅畫被批評為對上帝不敬，對聖母不敬，卡拉瓦喬的這幅名畫被教堂退了貨。

　　當代不認同卡拉瓦喬詮釋聖母的方式，使他非常痛苦，暴戾行徑、怪癖、審判接踵而來，後來，更因在械鬥中殺了人，開啟他的逃亡生活。這段生涯裡，平常接觸的人事物，都是他畫中題材，例如他在「占卜師」中，畫出了占卜的吉普賽女人偷偷竊取富家子戒指的模樣，寫實逼真。

　　文藝復興時代，卡拉瓦喬的畫作顯得非常創新，他將眼中的真實觀察，以自我方式詮釋，拉近宗教與平民間的距離，一掃當時崇尚優美風格的匠氣。雖然教會嚴厲批判他的「聖母畫」，但卡拉瓦喬死後十二年，他的畫作卻風靡了全歐洲，對他藝術貢獻的評價之高，與他生前的痛苦落寞，甚至不知死於何處，形成最諷刺的對比。

藝術聊天室

他不是女人，他是古代美少男！

卡拉瓦喬只有短短三十八年的壽命，而這三十八年充滿了矛盾。

他一方面追求心目中的堅持與真實，另一方面在現實生活中，時時處在暴行、審判及逃亡的灰暗當中。這方面的矛盾也出現在他的畫作裡：男生多半是浮誇、奢靡、墮落的，採用隱喻畫法；而女性則是寫實主義風格。

但無論主題是男性或是女性，卡拉瓦喬都能藉由畫作強調他對生命的謳歌，與他畫作的主題恰恰相反——這又是卡拉瓦喬畫作中另一矛盾之處。

卡拉瓦喬的出身並不貧困，算是個有教養的家庭。在母親死後分得遺產的他來到羅馬，企圖大顯身手，隨後得到了樞機主教的重視和庇護。年輕的卡拉瓦喬在此時畫出了「抱著水果籃的小夥子」、「少年酒神」、「孩子被蜥蜴咬傷」等精采的畫作，部分反映了他當時的生活。卡拉瓦喬筆下的男孩有如變童，藉由水果等擺設，象徵生活的腐敗及奢靡。

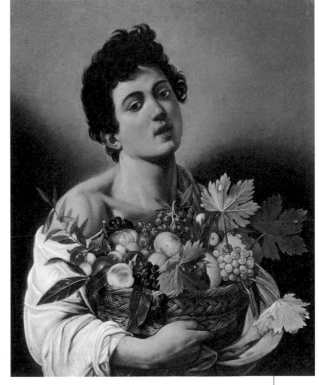

「抱著水果籃小夥子」　卡拉瓦喬
1594-1596年　畫布、油彩　70 × 67公分
羅馬，博爾蓋塞美術館

對小妻子的深深愛戀

　　魯本斯的繪畫風格是法蘭德斯畫派的分水嶺，也是一位將形象與價值、視覺與觀念相結合的開創者，使法蘭德斯畫風跨越國界，蔓延到全歐洲，當時的歐洲將卡拉瓦喬奉為圭臬，但魯本斯仍佔有一席之地。

　　魯本斯非常熱愛繪畫，他曾說過：「任何的繪畫創作，無論數量多寡，題材如何繁複，都從未讓我氣餒過。」除了繪畫之外，魯本斯也是一位收藏家、外交官和虔誠的教徒。

　　關於女人這個主題，他擅長用不同的題材來表達女性的特質，為當代畫家開啟一個全新的視野，代表作有：瑪莉‧德‧麥第奇的生平系列畫。

　　瑪莉是法蘭西皇后，這幅組畫共有二十一幅，敘述了她的誕生、與亨利四世成婚、逃亡，最後與兒子路易十三和解的過程。老實說，這段生平委實平庸，但魯本斯在組畫中融入了神話、傳奇與歷史題材，使得這幅組畫大大具有可看性。

　　除了瑪莉，魯本斯筆下的女人多半有著和平安詳的容貌，這與他的人生經歷有關。他的第一任妻子伊莎貝拉在1626年去世，魯本斯受到非常大的打擊，因此選擇出走，轉而擔任法國、西班牙、英國間的調停大使，由此可知，他相當熱愛和平。魯本斯部分畫中的女人，是用來象徵戰爭的殘酷，藉以祈求和平的，在「搶奪薩賓婦女」一畫中，女人驚恐萬分的神態，比起血流成河，更能說明戰爭的殘酷；而魯本斯對當代婦女的容貌、髮型，都經過悉心雕琢。

　　「魯本斯與海倫在花園裡」則是家庭和樂的代表作，這幅畫不是普通的肖像畫，魯本斯企圖把日常生活中的瞬間情緒，轉化為充滿愛，且富於象徵意義的表現形式，他在畫中表達了自己對小妻子的摯愛。魯本斯常常以第二任妻子海倫為模特兒，她比魯本斯小三十七歲。畫中優雅的風姿和稚嫩的臉龐，正是魯本斯對海倫表達愛情的方式。

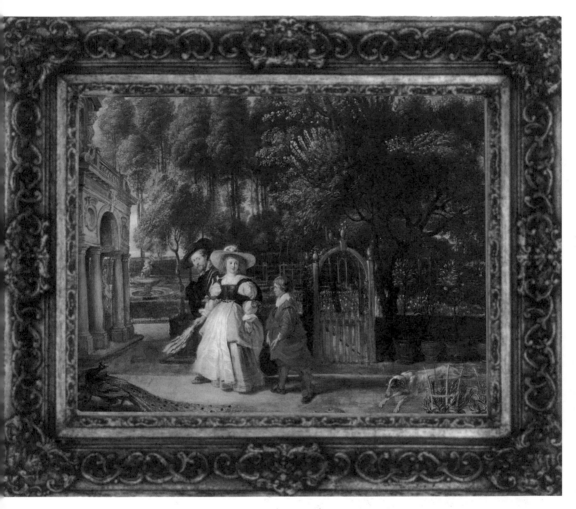

「魯本斯和海倫在花園裡」　魯本斯　1631年　木板，油彩　97.5×130.8公分　慕尼黑，舊美術館
魯本斯多次為年輕的第二任妻子海倫畫像，畫中夫妻手挽著手走進花園，老管家在院裡餵孔雀，花圃既有點
綴作用，也暗示家庭的和諧關係。

在「愛的花園」這幅畫中，女人成為縱慾的代表。整幅圖呈現肉慾的感官享受，似是粉飾太平的反諷。魯本斯在晚年用一種激情的角度來看待提香的作品，他運用提香畫作中的色彩元素，以新的思考改善了用色的模式。這幅畫作最迷人的色調，在於所有人物均被金黃色的氛圍所籠罩，給人非常柔和的感覺。在這種歡樂的氣氛中，卻有一種淡淡的哀傷情緒，人物在中間色調下，有一種顫動的、溫柔的氣氛。

魯本斯對母親非常孝順，所以，他的聖母多少代表了心目中的母親形象。在「神聖家族」中，瑪利亞並沒有

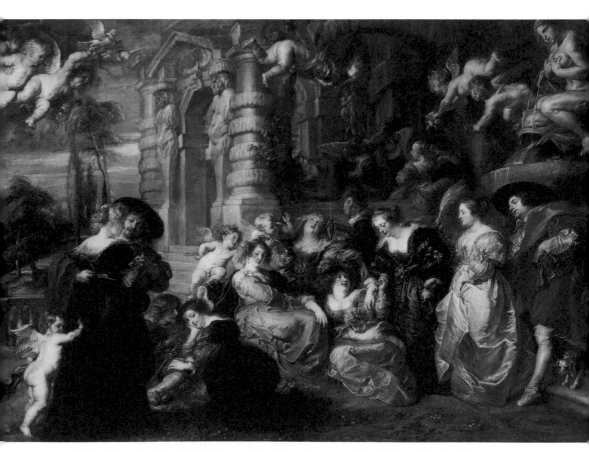

「愛的花園」　魯本斯　1632-1634年　畫布、油彩　198×283公分　馬德里，普拉多美術館

被光圈環繞，她穿著的衣裳色彩鮮豔，態度平和，就像妻子海倫抱著兒子的神情一樣；「瞻仰聖母」一畫中，畫中人物視線有交集，不像以往的畫作，畫中人物視線觀看不同方向，這也是魯本斯在繪畫技巧上的一大突破。

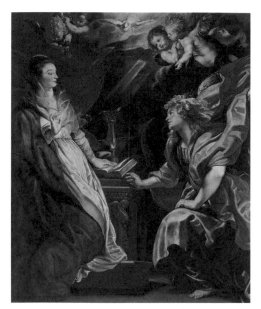

「瞻仰聖母」 魯本斯 1609年 畫布、油彩
224 × 200公分 維也納美術館

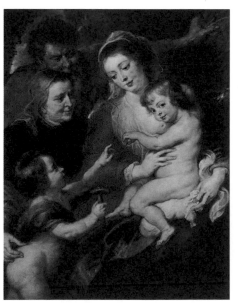

「神聖家族」 魯本斯 1632-1634年 畫布、油彩
118 × 98公分 科隆，華拉夫・里哈茲博物館

燭光與女人的懺悔

拉突爾可說是美術史上的傳奇人物。他生前享譽一時，名利雙收；死後卻有很長的一段時間，完全被世人所遺忘，他的名字不再被提起，直到1935年，巴黎才重新舉辦他的畫展，世人才再度看到拉突爾感人至深的作品。這樣的例子，在美術史上可說絕無僅有。

由於拉突爾在美術史上忽然銷聲匿跡，使得後世對他的考證資料少之又少，他師承何人？到過哪些地方求學？

甚至有些作品的創作年代均不可考，但這無損於他的藝術成就。拉突爾光源式的畫法，筆下的女人線條簡單，透露著寧靜之美，畫布上洋溢著平安喜樂，令人玩味再三。

拉突爾出生於一個富有的麵包師父之家，1617年，娶了戴安娜·勒納爾夫為妻，她是名門貴族的獨生女，嫁妝豐厚。拉突爾一生從未為生活所苦，或許是外在的刺激不大，他的畫並沒有過度的戲劇張力，淡泊寧靜是拉突爾最擅長的創作方式，他和卡拉瓦喬同屬寫實主義畫家，但拉突爾較傾向於「寫意」風格。

拉突爾受卡拉瓦喬的影響很大，許多畫作的取材和卡拉瓦喬很相似，都是從日常生活觀察而來。但拉突爾更著重於人物臉部表情，生動的眼神和動作，讓觀眾彷彿在欣賞市集剪影。

「算命者」　拉突爾
年代不詳　畫布、油彩　102×123公分
紐約，大都會博物館

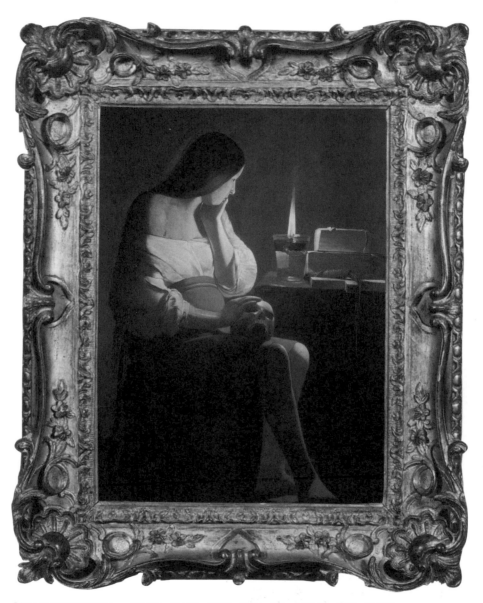

「抹大拉馬利亞的懺悔」　拉突爾　1640年　畫布、油彩　128 × 94公分　巴黎，羅浮宮
「一支燭光」是拉突爾的藝術特徵，在他的抹大拉馬利亞系列畫，只有這幅有署名。他不畫妓女即時行樂、上天堂的快樂等等，改以流露哀怨之情的樸素景象，給世人清醒、沈靜、悲哀的反省。

在「算命者」中，富家子弟被吉普賽女郎所惑，渾然不知身旁的女人正在下手竊取他的財物。這是一幅涉及道德的畫，暗示富家子弟愚不可及，生動刻劃出世俗常見的人生百態；「用方塊A作弊」中，穿著華麗的女人眼神狡詐，不斷流露出深沈的算計心。這些場景都和卡拉瓦喬的「占卜師」相似。

之後，拉突爾以深沈的內心意境取代了女人臉上豐富的表情，用戲劇的說法來形容就是：拉突爾筆下的女人擅長的是「內心戲」。

「抹大拉馬利亞的懺悔」畫面構圖簡單，一頭長髮的馬利亞，連表情都看不清楚，只有藉著一支燭光、一本書、一個象徵時光飛逝的骷髏頭，看出她在沈思懺悔；「照顧聖塞巴斯蒂安的聖伊瑞妮」的女人，面部線條僵硬，如雕像般沈著，但仍可感受到女人內心的愁緒。

拉突爾和卡拉瓦喬都是善用光線技巧的畫家，卡拉瓦喬的光線來自外部，像是一束光打在畫布上，而拉突爾的光線來自畫中的燭光，由燭光為中心點掌握畫面所有的明暗，「一支燭光」成為拉突爾的藝術特徵。

最感人的一幅畫是這幅「新生嬰兒」，其創作年代不可考，畫中農婦充滿慈愛看著剛出生的孩子，一旁掌燈的女人，手掌讓光線照得略為透明；女人們面部線條簡單，然而，那股平安喜樂之情，躍然於畫布之上。

而「約伯和他的妻子」中，妻子以高於約伯的站姿，低頭嘲笑滿身灰塵的約伯，拉突爾並沒有詳細刻劃約伯妻子的表情，僅是以站

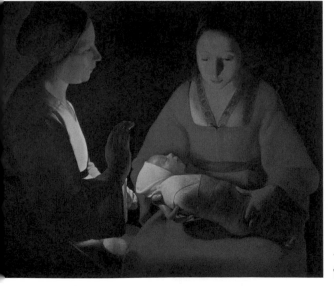

「新生嬰兒」 拉突爾
1648-1651年 畫布、油彩76×91公分
雷恩美術館

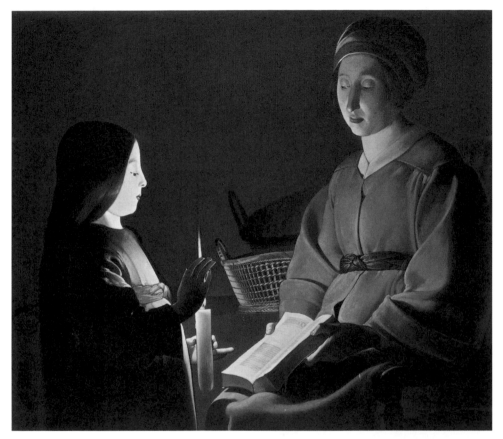

「聖母受教育」　拉突爾　畫布、油彩　84×100公分　紐約，弗里克藏品

姿，就掌握了整幅畫的氣氛。

　　拉突爾的一生沒畫過以神話為主題的畫，宗教畫的創作也很少。在部分提及「神」和小孩的畫作中，他把面部畫得特別白，代表聖潔與靈氣。例如：「木匠聖約瑟」中掌燈的小女孩，臉孔就非常白；「聖母受教育」中，尚為小女孩的聖母，面白如紙。這些都是拉突爾筆下女子形貌的特點。

　　不論什麼原因導致拉突爾被世人短暫遺忘，都無損於拉突爾的藝術成就。拉突爾筆下的女人，在重意不重形的描繪下，訴說著拉突爾內心祈求的寧靜與和平。

隱居修道院創作聖女像

蘇魯巴爾一生有過三次婚姻、十位子女，享受過短暫的榮華富貴，也曾身處孤寂之苦和瘟疫中的喪親之痛。這

樣的生命經歷，使他能準確地將人物的魅力推向永恆之境，尤其是聖女像。

有關他的童年記載不多，父親是一位富商，可能是巴斯克地區的貴族後裔。1617年，蘇魯巴爾在雷累那定居，和年長他九歲的瑪麗亞·派斯·希門尼斯結為夫妻。八年後，第一任妻子逝世，他再娶了貝雅特里斯·德·莫拉列斯，婚後僅生一女，而且很快就夭折了。1639年貝雅特里斯去世，由於他們相愛太深，使蘇魯巴爾長期陷入頹喪的情緒中。

五年後，年輕富裕的寡婦萊昂諾爾·德·托爾德拉成了他的第三任妻子，她不僅帶來了財富，也為蘇魯巴爾生了六名子女。不幸的是，才過了幾年快樂的日子，一

「聖烏爾蘇拉聖女像」　蘇魯巴爾
1635-1640年　畫布、油彩　171 × 105公分
熱那亞，比阿可宮

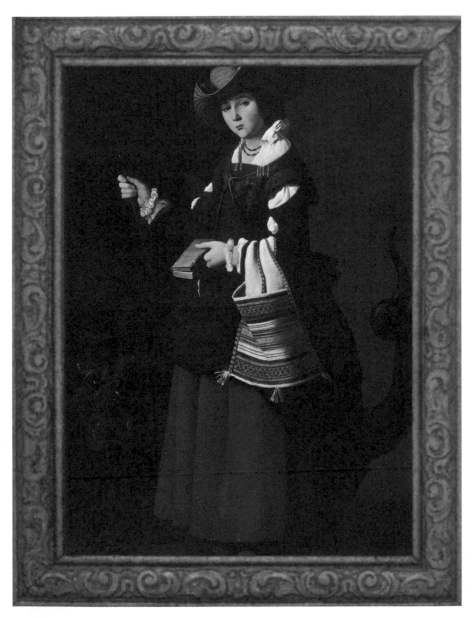

「聖瑪格麗塔」 蘇魯巴爾 1635-1640年 畫布、油彩 163 × 105公分 倫敦，國家畫廊
這是蘇魯巴爾最有名的聖像畫，給人賢淑溫柔的聖女形象，與其身後的大飛蜥恰成鮮明對比。

場可怕的流行瘟疫，不僅毀了賽維利亞城，也斷送了唯一繼承他繪畫事業的兒子胡安的性命。此外，他和萊昂諾爾所生的其他五個子女也相繼去世，失去親人加上新秀的競爭，對他造成壓力與威脅，促使他回到馬德里。

在蘇魯巴爾去世之前的最後六年，他致力於創作新風格，企圖贏得新的觀眾。1664年，他在極度貧困中愴然而逝，卻留給世人許多偉大的作品。

在他的朋友兼保護人委拉斯蓋茲被稱為「宮廷畫師」之時，蘇魯巴爾這位「結婚多次的俗人」，不過是個「教士們的畫師」。但蘇魯巴爾非常精於藉著光線來突顯人物的永久性，以光線來突顯畫中人物的臉部特徵、衣服的大小和縐褶的多寡。在他最優秀的畫作中，往往只呈現一個或兩個人物的描繪，卻能精準掌握人物的永恆魅力，甚至在極其複雜的結構中，也能透過人物的動作來表現這種特性，蘇魯巴爾為許多教士團體繪製了許多美麗的教徒畫作，可為明證。

蘇魯巴爾善於透過繪畫，將宗教題材的人間和天上結合在一起。他長期隱居在修道院中，創作宗教題材的繪畫。「聖瑪格麗塔」畫像，是蘇魯巴爾眾多聖像畫中最出色的一幅，充分表現了他特有的繪畫風格，尤其寬邊草

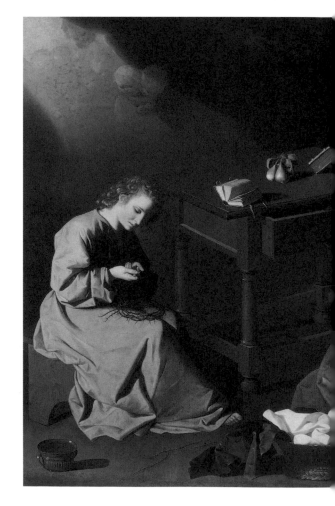

帽下，表情生動的臉龐所蘊藏的溫和性情，給人賢淑溫柔形象的聖女，與其身後大飛蜥恰成鮮明對比，整幅作品充滿協調的暗色調，襯衫內衣的白色和裙子的紅色被恰當地襯托出來。

對於聖者的形象，蘇魯巴爾選擇

以十分淳樸的手法，來表現他們入世的精神。以「拿撒勒之家」這幅畫來說，他完全拋開過去畫家們將聖母與耶穌的神格化描繪方式，將兩人安排在一個普通的百姓家庭中，受到自然主義影響的他，將淳厚的宗教氣氛與堅定的信仰，用一種特殊的聖潔氣息來展現，獨特的光線處理，使畫面充滿活力與聖潔的光輝。他以一貫的手法處理聖母擔憂關愛的眼神，和聖瑪格麗塔的眼神十分相似，都流露出在苦難中對世人不變的愛憐。

這位偉大的畫家，在自己的祖國並沒有獲得太多的殊榮，生前在國內僅佔有次要地位，但在新大陸卻有不少追隨者，1640年起，許多美洲地區的藝術家開始推崇他的藝術，其中偉大的佩雷斯‧奧爾古因，就為弘揚蘇魯巴爾的藝術而不遺餘力。

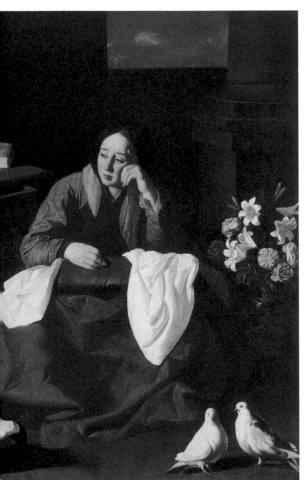

「拿撒勒之家」　蘇魯巴爾
1630年　畫布、油彩　165×230公分
克利夫蘭美術館
蘇魯巴爾完全拋開過去畫家們對聖母與耶穌的神格化描繪方式，將兩人安排在一個普通的百姓家庭中，聖母眼中流露出的擔憂與關愛的眼神，令人十分動容。

開創英國肖像畫傳統

面對公主，范‧戴克會怎麼抓住她的雍容華貴？

他會依照慣用手法，誇張地把她的體型拉得瘦長些，再把臉給縮小，配上一個蓬蓬裙，自然地流露出怡然驕傲的神情。打造肖像畫功夫如此出色的范‧戴克，當然大受皇室的歡迎，甚至後來還與貴族之女結婚。

范‧戴克是法蘭德斯畫家，出生於安特衛普的富商家庭。他十歲時就被送到安特衛普的一個畫坊裡學畫，十四歲時范‧戴克離開畫坊並擁有了自己的畫室。當時魯本斯不但認識他，並且相當讚賞他的才華。十八歲時范‧戴克就意識到自己的才華，並下定決心要在世界上確立自己的藝術地位。次年，他接受了重要的訂畫委託並與魯本斯展開合作，魯本斯曾經稱他為「我最好的學生」，但此時范‧戴克早已是一位獨立畫家，或者應該稱為合作者比較貼切。

在和魯本斯合作的期間，范‧戴克開始著重色彩的效果，並強調宗教畫或世俗畫中畫面結構的氣魄。這些作品是他為那些直接找他訂畫的人畫的，英國的阿倫德爾伯爵就是其中之一，范‧戴克得以在英國發跡並受到藝術愛好者的賞識，全仰仗他的推薦。

1632年，他二度赴英國，在英王查理一世的宮廷裡頗負眾望，並受封為爵士，儼然是位肖像畫大師。此時的范‧戴克受到最顯赫的王公貴族和皇帝的盛情款待。1640年，他和出身宮廷貴族的瑪麗‧魯斯文結婚。翌年，女兒出世，但他的健康情形卻在往返故鄉和倫敦期間急速惡化，於當年底與世長辭。

他創作了許多出色的肖像畫，在個性的刻劃上雖不如魯本斯來得有力量，但對被畫者的特性有敏銳的掌握，他表現了一種永恆格調，反應出他內在的憂鬱。「洛林的馬格麗特像」主角是位年輕公主，這幅畫是范‧戴克後期肖像畫的典型，他在這類必須充分表現出人物雍容華貴的畫作中，結合勾勒線條特色的現實主義風格和描繪環境的手法，就

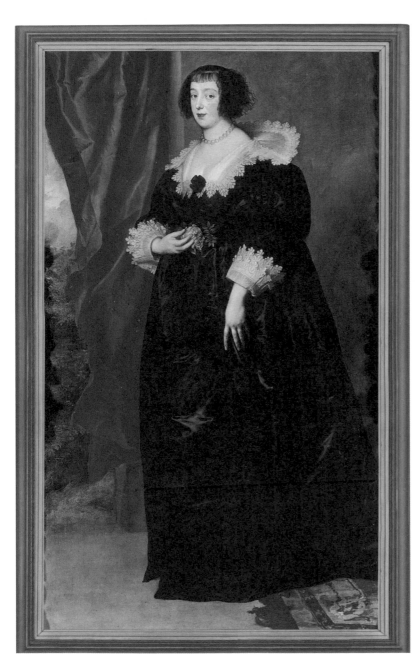

「洛林的馬格麗特像」
范‧戴克　1634年
畫布、油彩　203 × 115公分
佛羅倫斯，烏菲茲美術館
范‧戴克拉長這位年輕公主
的體型，將臉縮小，再刻意
增加人像的體積，把裙子畫
得蓬蓬的，塑造美麗華貴的
皇室形象。

像魯本斯的作法，但有過之而無不及。

　　此外，范 · 戴克喜歡把人像畫得瘦長，不成比例地拉長體型，甚至到頭部過小的地步。然後刻意增加人像的體積，把披風和裙子畫得很蓬，並以很自然的方式刻劃出姿態和手勢，表現出怡然自得的樣子。他非常能掌握女性特質中的豐腴特色，蓬鬆而誇張衣飾、精心繪製的蕾絲花邊、袖口、衣領和手部

的表情，斜睨眼神中的所流露的貴族傲氣，十分傳神。

　　他在英國九年間相當多產，但一直重複熱那亞時代的式樣。他英國時代的肖像畫中，最為有名的是「查理一世的騎馬像」、三面「國王肖像」、「皇家子弟的群像」、「威爾頓的全家福」等，這些作品為英國肖像畫的偉大傳統創設了一個典範，歷久不衰。

▎藝術聊天室▎

巴洛克藝術（Baroque）

　　巴洛克的原意為「大而畸形的變色珍珠」；第二種解釋源於葡萄牙文barrcco，意思是「不圓的珠」；第三種解釋源於中世紀拉丁文baroco，意為「荒謬的思想」。巴洛克風格承襲自矯飾主義，全盛時期的巴洛克僅涵蓋義大利，約在1630至1680年間。其藝術風格為充滿動勢，以戲劇性的光影和色彩，營造一種幻覺效果。此時期的建築師則注重建築物及四周景觀的搭配，庭園、廣場、廊柱及雕像等皆充滿了裝飾性。

　　西班牙代表人物：葛雷科（EL Greco，1545-1614）、利貝拉（Ribera，1591-1652）、蘇魯巴爾（Zurbaran，1598-1664）、委拉斯蓋茲（Diego Velazquez，1599-1660）、慕里歐（Murillo，1617-1682）等，法蘭德斯代表人物：魯本斯（Peter Paul Rubens，1577-1640）、約爾丹斯（Jacob Jor-daens，1593-1678）、范 · 戴克（Anthony Van Dyck，1599-1641），荷蘭代表人物：林布蘭（Rembrandt，1606-1669），義大利代表人物：卡拉瓦喬（Caravaggio，1571-1610），法國代表人物：拉突爾（La Tour，1593-1652）等。

「布里尼奧萊‧薩萊公爵夫人寶拉‧阿道諾與長子像」 范‧戴克 1624-1625年
畫布、油彩 189×140公分 華盛頓，國家畫廊，維德納收藏

八歲小公主的相親畫

委拉斯蓋茲是17世紀西班牙文藝復興時期的傑出畫家，他一生的藝術創作可概分為四個時期：塞維亞時代（1622年前）、宮廷畫家（1630年前）、光與色彩時代（1648年前）、成熟與晚年（1660年前）。

委拉斯蓋茲於塞維亞居住期間，跟著法蘭西斯哥·巴契哥（Francisco Pacheco）學畫，後來便順理成章地娶了老師的女兒胡安娜（Juana Pacheco），但他很少以自己的妻子為模特兒。

事實上，他一生畫最多的肖像畫是在成為菲利普四世的宮廷畫師以後，為皇室成員所畫的肖像畫。其中，較有名的是「侍女」以及瑪格麗特公主的數幅肖像畫。

畫家本人出現在「侍女」畫中，正在製作一幅大油畫，仔細看的話，還可發現牆上有面鏡子，正映射著畫中的國王與王后形象。我們又看到了畫中人物所見到的情景——一群人正走進畫

室，那是他們的小女兒和兩位宮女，一位伺候公主用茶點，另一位則向王與后行膝禮。還有兩個娛樂王室的侏儒，一是醜陋的婦人，另一個是戲弄狗的男孩。背景上嚴肅的大人，則似乎正在監視著這些客人的舉止。

這一切的真正意義是什麼？我們也許永遠不知道，想像他早在照相機發明以前，便能捕捉這真實的一刻。也許公主是被帶進來解除國王與王后長期間擺姿勢的無聊，而國王或王后暗示畫家，這也是值得一試的畫題；皇室成員的話語，往往就是一道命令，因此，這幅傑作的出現應歸功於這個偶然的願望，而也唯有委拉斯蓋茲才能把這個願望變成真實的情景。

委拉斯蓋茲畫最多的皇室成員，就是瑪格麗特小公主，她生於1651年，畫家共畫過五幅瑪格麗特公主從三歲到八歲的肖像畫，也成了公主的成長紀錄。

公主是「侍女」的主要人物，當時她只有五歲，到了「八歲的小公主瑪

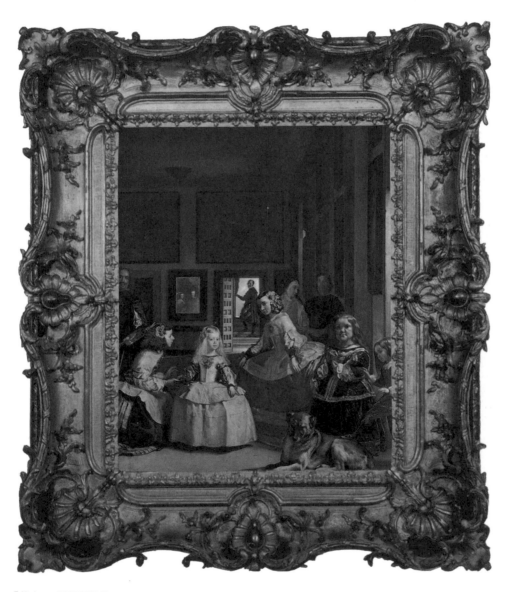

「侍女」 委拉斯蓋茲
1656年 畫布、油彩 318 × 276公分
馬德里，普拉多美術館

格麗特肖像」中，明顯可以看出公主的外貌在三年間發生的變化。這是一幅精美的肖像作品，因為它是委拉斯蓋茲為小公主量身訂作的「相親畫」，人物表情極具個性，局部描繪細膩華麗，色彩豔麗，構圖也很完美。

從這些肖像畫中，我們也可以看出當時社會的面貌，比如畫面中出現的衣物、配飾、家具、器皿等，還有空間的結構與處理，都顯示委拉斯蓋茲是一位「寫實」的畫家。

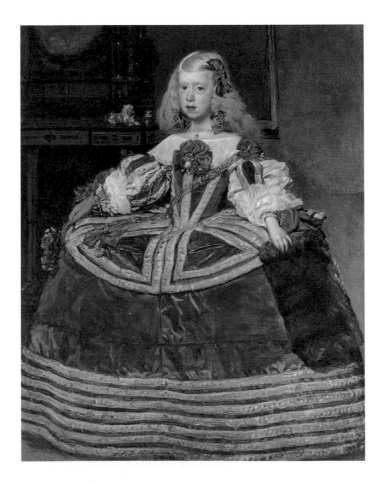

「八歲的小公主瑪格麗特肖像」　委拉斯蓋茲　1659年　畫布、油彩　127 × 107公分 維也納，藝術史博物館
八歲的小公主，比起三年前在「侍女」畫中的模樣，少了些天真無憂的神態，增添了些成熟尊貴，仔細看的話，在她玫瑰般的臉上，還散發出一股淡淡憂鬱。

▌藝術聊天室▐

十五歲新娘的哀愁

　　這幅「八歲的小公主瑪格麗特肖像」，其實是西班牙和奧地利兩個哈普斯堡家族政治聯姻的「相親畫」。因為歷代哈普斯堡家族多以聯姻的和平方式拓展勢力，在法國大革命中被送上斷頭台的瑪麗皇后，便是出身於奧地利的哈普斯堡家族。

　　五年後，按照約定，瑪格麗特公主嫁給了大她十一歲的奧地利表兄利奧波特一世；才僅僅過了一年，菲利普四世去世，沒有繼承人的西班牙哈普斯堡家族從此衰落。

　　瑪格麗特公主回國奔喪，從委拉斯蓋茲的女婿馬索為她所畫的「穿喪服的奧地利瑪格麗特王妃」中，我們看到十五歲公主的面容竟只有深深的悲傷，不見少女應有的純真可愛。不久，由於這椿政治婚姻已失去意義，加上天生體弱，瑪格麗特公主於1673年去世，年僅二十二歲。

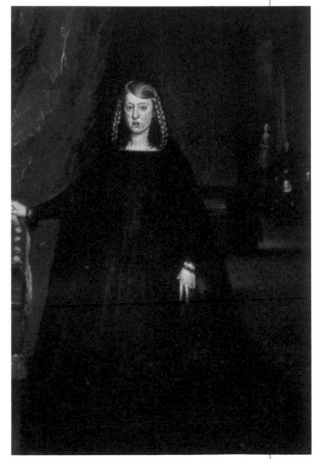

「穿喪服的奧地利瑪格麗特王妃」
馬索　1666年

愛人是他的花神芙羅拉

　　林布蘭終其一生都以親人為模特兒，選擇特殊的時刻、姿態、衣著與髮型入畫。他為妻子莎斯姬雅（Saskia）所繪的系列畫作特別令人難忘，因為一幅幅以莎斯姬雅為主角的畫作，訴說的都是他們婚姻的動人故事。

　　畫家是在畫商亨得力克‧范‧烏蘭伯格家中認識家境富裕的莎斯姬雅，兩人在1633年6月5日正式訂婚，約一年後結婚，婚禮在莎斯姬雅的家鄉舉行。他們結婚那年，林布蘭讓莎斯姬雅穿上華麗的衣服，扮演古羅馬的花卉和春天女神——芙羅拉，神話中，芙羅拉的丈夫賦予她永恆的青春。

　　林布蘭覺得華麗的服裝、莎斯姬雅甜美的臉龐和鮮豔的花冠，最能表現芙羅拉的豐美。除此之外，莎斯姬雅還不斷出現在林布蘭各種油畫、版畫或是素描作品中，畫家往往能親密的捕捉到莎斯姬雅臉上溫柔的神情。

　　林布蘭為莎斯姬雅畫的許多畫像，其實是一種個人手記，記錄了婚姻生活中的點點滴滴，其中蘊含他對妻子的濃烈情意。他們共生了四個孩子，活下來的卻只有提圖斯，是林布蘭最小的兒子，生於1641年。

　　而那一年，似乎是林布蘭幸福生活的終結，親人過世、有三名子女早夭，但對林布蘭打擊最大的則是愛妻的死。莎斯姬雅1641年9月生下提圖斯之後，就因生產的勞累引發肺炎，從此未能康復。1642年她與世長辭，死前還留下遺囑，將當初的嫁妝，一筆約四萬荷蘭盾的鉅款一半給林布蘭，一半留給幼子提圖斯，但前提是林布蘭不得再婚，否則將失去遺產繼承權。

　　莎斯姬雅過世後，林布蘭的愛情生活就變得複雜。當時因提圖斯還很小，他雇用了蓋爾茲‧迪可斯（Geertje Dircz）來當提圖斯的保姆，沒多久，她就成為林布蘭的情婦。但是，她個性強悍、精明而好支配他人，不好相處，林布蘭與她的關係漸漸變質。

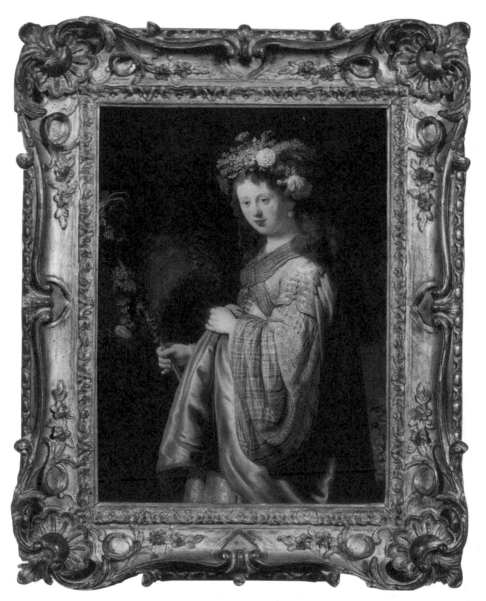

「扮作花神的莎斯姬雅」　林布蘭　1634年　畫布、油彩　125 × 101公分　聖彼得堡，愛爾米塔什博物館
林布蘭深愛的兩名女子──莎斯姬雅和韓德瑞克，都裝扮過花神芙羅拉。在神話中，芙羅拉的丈夫賦予
她永恆的青春，林布蘭也以花冠、華服和甜美的臉，表現妻子的美。

此時，林布蘭又遇見另一個女子——韓德瑞克·史多弗（Hendrickje Stoffels）。兩人剛開始僅是暗地往來，但後來戀情明朗化，林布蘭要辭退蓋爾茲，反而被蓋爾茲控告，聲稱林布蘭曾向她求婚，如今卻背信要將她趕走。

官司最後當然是林布蘭勝訴，據說，韓德瑞克也曾挺身為林布蘭作證。

其實在後世人看來，以林布蘭喜為家人作畫的習慣，他為莎斯姬雅與韓德瑞克都畫過不少肖像，尤其是花神芙羅拉，他愛的兩名女子都裝扮過，但唯獨蓋爾茲沒有，就連一般的肖像畫都畫得不多。因此，可輕易發現蓋爾茲在林布蘭心中，其實並不具有太重要的地位。

年輕的韓德瑞克走進了林布蘭的生命，畫家為這個新伴侶畫了許多肖像，包括畫了裝扮成花神芙羅拉的畫。畫的構圖簡潔、形

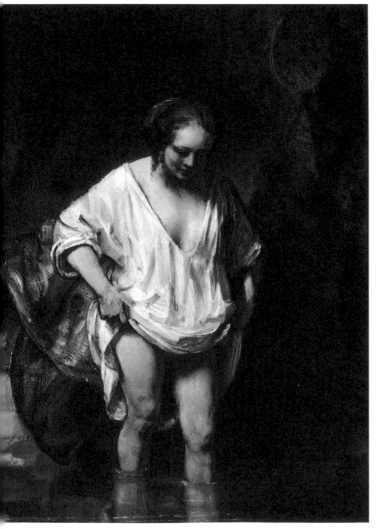

「浴女」　林布蘭
1655年　畫布、油彩　62×47公分
倫敦，國家美術館

象清新，表達了畫家對模特兒的一片深情，更顯示出他刻意藉助光和色彩來讚美青春的苦心。

還有一幅「浴女」（或稱「河邊洗澡的韓德瑞克」），除了有林布蘭筆下女性的特點：美麗、體型勻稱，還有他所擅長表現的「體重」與肌肉的質感。在從高處投射的神祕光線映照下，人物彷彿從陰影中浮現，貼身衣物的白色與肌膚的明亮色調，突出了人物的形體，層次變化細微而豐富。

1663年，畫家再次痛失所愛，韓德瑞克於這一年過世，僅留下一個女兒，五年後，最心愛的兒子提圖斯也離開人世。1669年，林布蘭在清苦與孤寂中離開人世。

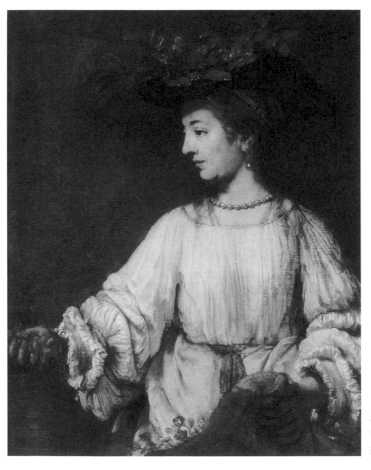

「扮作花神的韓德瑞克」
林布蘭　約1657年
畫布、油彩　100 × 92公分
紐約，大都會美術館

戴珍珠耳環的少女

　　達文西的「蒙娜麗莎」泛著謎樣的一抹微笑，風靡畫壇五百年，而能與之爭鋒的女子，則不能不讓人想到有「北方的蒙娜麗莎」美譽的那位「戴珍珠耳環的少女」，17世紀荷蘭重要畫家維梅爾正是再造蒙娜麗莎的那位高手。

　　維梅爾以城市百姓的日常生活為主要題材，擅長發現百姓生活中的詩意，刻劃出小市民生活的安詳寧靜氣息。而他的每幅畫中的人物構圖，都有非常準確的平衡感。在色彩方面，他擅於在黃、藍、紅等慣用色中加入白色，調出顏色微妙的色感，也充分捕捉住自然光的明暗變化，使畫中的椅子、陶器、絲絨和人物的肌膚等，質感都非常逼真。

　　維梅爾的畫風精緻，一年只能完成二至三幅，現存他所有的作品總共也不過三十五幅。因為他的技法太費時費力，生產量低，所以，他不得不提高作品價格出售，但太貴根本沒人買，導致他經濟狀況一直不佳。再加上維梅爾與

妻子生了許多小孩，在他去世時，留下的十一個孩子中竟有十個還未成年，因此，他死後，妻子卡特麗娜就陷入經濟困境之中。

　　在維梅爾的作品中，符合廣義的「肖像畫」的有四幅，全都是1660年代初期至中期，以年輕女性為模特兒的作品。這些作品都是容易親近的半身像，其中最優秀的莫過於「戴珍珠耳環的少女」。

　　這幅「戴珍珠耳環的少女」被稱為「北方的蒙娜麗莎」並不是沒有原因的，單純的背景，女性表情溫婉、燦爛，可以感受到她超越時空，永恆不變的魅力。對於服飾和頭飾的色彩刻劃，以及肌膚的細膩用色，維梅爾的繪畫功力難以用話語傳達。

　　曾有人質疑畫裡的模特兒是維梅爾的女兒，但這是沒有根據的猜測。

　　維梅爾還有許多含有寓意的畫作，這種寓言的內容就是一種象徵式的語言。維梅爾畫了少女或少婦收信、讀

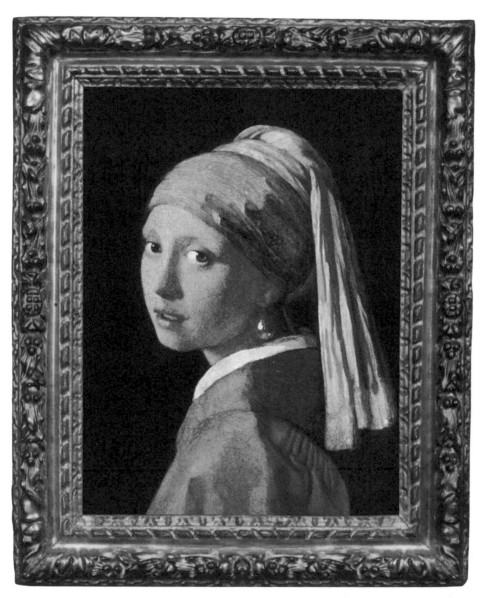

「戴珍珠耳環的少女」　維梅爾　1660-1665年　畫布、油彩　44.5 × 39公分　海牙，莫瑞修斯博物館
這位「北方的蒙娜麗莎」，少了達文西那位蒙娜麗莎的神祕感，卻多了雙熱切注視的眼眸。她欲言又止，
想說什麼呢？

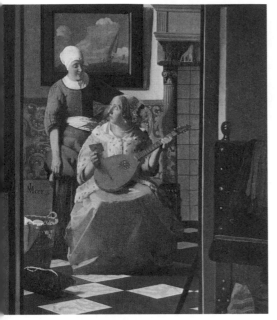

「情書」　維梅爾　約1670年　畫布、油彩　44 × 38.5公分
阿姆斯特丹，國立美術館

信或寫信的畫面，暗示著愛情的傳遞。同樣地，兩個人正在玩樂器，也傳達了愛的弦外之音。這類的畫作中有兩幅相當著名，都是讀信的女子，讓人想起維梅爾在與妻子坎坷的戀情中書信來往的經驗。「讀信的少女」描繪女子的側面，那位少女並未完全融入空間中，光線和色彩卻處理得非常和諧。她雙手緊握信紙，認真低著頭；睫毛在臉龐留下長長的影子，從窗外落下的陽光灑在她身上，整個畫面感覺深邃綿密、情思幽微，要畫出這樣的感覺也只有維梅爾才辦得到。

在維梅爾的作品中，究竟有多少象徵性要素，一直有激烈爭辯。

由於維梅爾所描繪的室內空間太過真實，因此要找出含有特殊意義的象徵性要素非常困難。但仍然有一些可以解讀，如另一幅名作「畫室中的畫家」（繪畫藝術的真諦），穿著古裝的畫家、正在打扮成歷史女神克蕾歐的女性，她頭帶月桂冠，手裡拿著

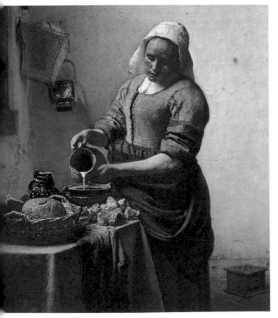

「倒牛奶的女傭」　維梅爾　1658-1660年　畫布、油彩
45.1 × 41公分　阿姆斯特丹，國立美術館

書和小喇叭，象徵著畫家本身即將得到名聲與尊敬。而維梅爾藉由繪製正在描畫月桂冠的畫家，隱喻月桂冠所象徵的「名譽」也終將屬於他。

　　還有一幅饒富趣味的「情書」，描繪了正把信送來的女僕與抬頭看她的女主人，從女僕的表情看得出來，她等不及想知道信中到底寫什麼。女僕身後牆上的畫，暗示了信的內容。當時的詩與文學創作中，經常以海上的小船，來比喻戀愛時的心情，而安穩的海景則象徵著好兆頭。

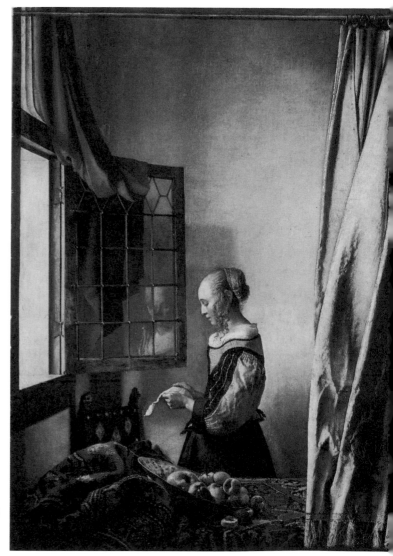

「讀信的少女」　維梅爾
1657-1658年　畫布、油彩
82×64.5公分
德勒斯登，油畫畫廊

最後一位洛可可派大師

　　「世紀奇才」，有人這樣稱呼提也波洛。他是歐洲洛可可裝飾藝術最後一位也是最重要的大師，18世紀初，從威尼斯發源的洛可可藝術，在提也波洛時代到達高峰，也在他身上迅速衰敗；這項專門為君王及貴族服務的宮廷裝飾，與同一時代的歷史一起跌入谷底。

　　提也波洛筆下的女人形象，無論是聖母或天使，完全都是他對威尼斯這個城市的描繪，雖然他從未如實地畫過這個城市，但是威尼斯當時外表的奢華，追求內心優雅的極致與完美，卻忠實地在他筆下呈現。而提也波洛畫中的女人，彷彿生活在永恆當中，青春、美貌、透明、無瑕，具有提也波洛獨創的音韻及感情的真摯神態。

　　提也波洛從不採用現實生活或是寫實主義的題材作畫，他一貫以寓言或神話為主要構思來源，他筆下的女性，體態豐腴，神情詳和，皮膚光潔，就像他眼裡的威尼斯，有著永恆的美麗。他的畫，看不到任何玩世不恭或因循守舊

的習氣，和當時威尼斯的奢華、靡樂充滿享樂主義的事實大相逕庭。

　　若仔細觀察的話，就會發現提也波洛畫的女人比起其他畫家，少了一分性感，卻多了對生活的憐憫心，以及與畫中人物的感情交流。例如，在他的祭壇畫「聖母懷孕」中，聖母眼瞼朝下看著凡塵，就像一般孕婦般有著母愛的喜悅。

　　同樣的神態也出現在「夏甲與伊絲瑪莉」中，天使和伊絲瑪莉的對話神態，和常人無異，伊絲瑪莉白裡透紅的臉、微露的肩膀所呈現的性感，遠不及她渴望與天使對話的神態來得動人。這幅畫在色彩與形體的探索上，都是絢爛明亮的，而伊絲瑪莉和天使的對話，情感上的直接交流，清楚而坦率，給觀賞者一種親密感，是本畫最動人的地方。

　　由此可知，提也波洛在乎的是畫中人物的表情，而非僅僅只追求肉體美。他筆下的山神達夫尼胸部有些外擴（「阿波羅與達夫尼」），維納斯稍顯

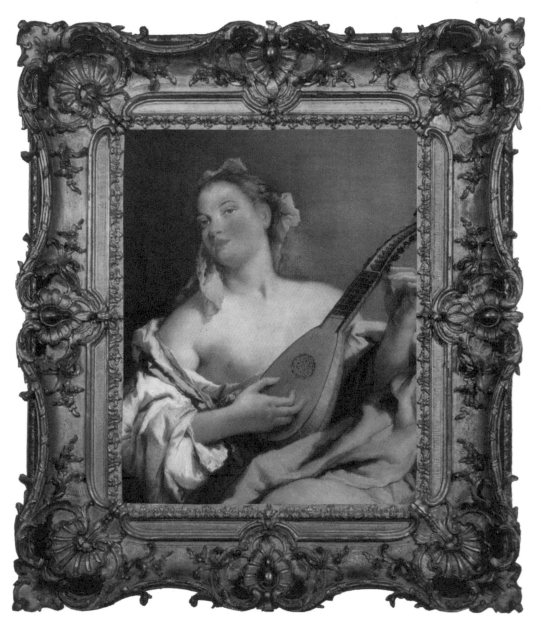

「彈奏曼陀林的少女」　提也波洛　1758-1760年　畫布、油彩　93 × 74公分　底特律藝術學院

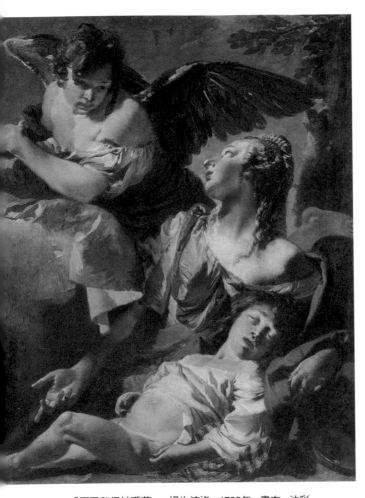

「夏甲和伊絲瑪莉」　提也波洛　1732年　畫布、油彩
140 × 120公分　威尼斯聖洛可學院
提也波洛作畫時常強調戲劇性，肯定陰暗色調的本質。他為裝飾
性藝術注入更深且更豐沛的心理因素及情感，具有英雄主義史
詩般的效果。

肥胖而不對稱（「鏡中的維納斯」），「西班牙之頌」中的女人，胸部甚至像今日流行的隆胸一般，感受不到肉體的誘惑，但這些都無損於畫作中想表達的情感。提也波洛試圖以光影、構圖來表達宗教或神話故事的完整性，而這些故事中的女人，表情是生動的、體態是美好的，恰恰如他那個年代的威尼斯。

　　提也波洛的畫，少數以描繪女性容貌美為主。「彈奏曼陀林的少女」、「少女與鸚鵡」、「穿外套的少女」這三幅畫，模特兒是同一人，提也波洛從模特兒的絕世容顏中得到啟發，把屬於少女的神態和面部色彩發揮得淋漓盡致。雖然畫面上只有少女一人，但少女豐富的對話表情，依舊勝過她本身的美麗與身材上的誘惑力，成為提也波洛筆下女人的代表作品之一。

▌藝術聊天室 |

達夫尼變成一棵月桂樹

　　提也波洛在「阿波羅與達夫尼」中生動表達阿波羅想佔有達夫尼那一瞬間的激情。本畫構圖與色彩精美，以達夫尼的裸體明亮色調為中心，逐漸變化，她衣裙上褶痕的色彩隨之變幻不定，讓畫面更具有說服力和戲劇張力。

　　在神話故事中，達夫尼為了躲避阿波羅的追求，祈求河神將她變成一棵月桂樹。但阿波羅為何要追求達夫尼？而達夫尼要又為何一直逃避呢？全都是愛神丘比特的淘氣惹的禍。

　　他把愛情之箭射向阿波羅，卻惡作劇地將厭惡愛情的鉛箭射向達夫尼，使得阿波羅不斷對達夫尼熱烈地表達愛戀之意，達夫尼只好躲到山裡去。此時，阿波羅拿起豎琴，沒有人能抵擋得了他動人旋律的吸引力，達夫尼亦情不自禁地走向阿波羅，阿波羅立刻跳出來，想要趁機抱住達夫尼。

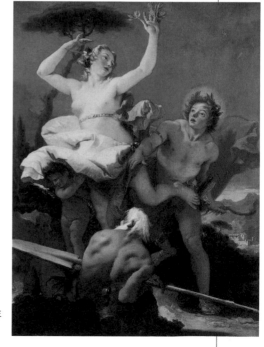

　　達夫尼嚇得花容失色，轉身就跑，阿波羅緊追在後。這個時候，河神聽見了達夫尼的求救聲，立刻把她變成了一棵月桂樹。阿波羅抱著月桂樹痛哭，「雖然妳未能成為我的妻子，但我依然愛著妳。我要用妳的枝葉做我的桂冠，木材做我的豎琴，妳的花裝飾我的弓。同時，我要賜妳永遠年輕。」或許，正是受到阿波羅祝福的緣故，月桂樹終年常綠，深受人們的喜愛。

　　「阿波羅與達夫尼」　提也波洛　1743-1744年
　　畫布、油彩　96 × 79公分　巴黎，羅浮宮

自認是劇作家的畫家

霍加斯畫布上的女人，負有一項重要的神聖任務，那就是當作負面教材以教育大眾。為什麼呢？因為他認為自己是一位劇作家，而非畫家。

霍加斯創作許多道德寓意畫與諷刺畫，以自己所見所聞或虛構出來的人物，詮釋關於當代生活中道德的、倫理的左右為難之處，目的在於透過繪畫的幽默，以寓教於樂的方式教育群眾。

「流行婚姻」是一系列的組畫，由六幅畫作所組成：「婚約」、「早餐」、「訪庸醫」、「伯爵夫人早起」、「伯爵之死」和「伯爵夫人之死」。霍加斯要強調的是沒落貴族與富商之間，經過算計之婚姻中的「道德主題」，認定在虛榮和利害關係前提下所結合的婚姻，必然沒有好下場。

「流行婚姻」系列組畫，都是透過畫面中掛在牆上的畫作，對人們的行為提出批判。「伯爵夫人早起」是「流行婚姻」六幅畫中的第四幅，在這幅畫中，牆上掛的畫都有誘惑與強暴的意

味，用來暗示伯爵夫人與律師席爾威坦格的關係。

而席爾威坦格在伯爵夫人的私室中，明顯不拘禮儀。這位律師的手雖然指著繪有化妝舞會的屏風，其實是在暗喻，他跟伯爵夫人經常在這寢室裡暗通款曲，後來，伯爵因發現他們的私通情事而慘遭殺害。

善於用畫說故事的霍加斯，在其他幾幅系列畫作中，也都有各自的情節。第一幅「婚約」描繪了一個囊空如洗的貴族，和一個富翁之女的婚約；金錢與身分的交易，在律師舌燦蓮花下被撮合。這種現象在十八世紀的英國見怪不怪，因經商大發橫財的商人，與身無分文卻為自己的爵位感到自豪的貴族，這兩種在階級與財富之間的對比關係，被霍加斯描繪得栩栩如生。

第二幅「早餐」是描繪家庭內部的生活情節，並刻劃婚姻的真理：沒有愛情就不可能有正常的家庭生活。男主人與女主人各自狂歡一夜，睡眼惺忪、

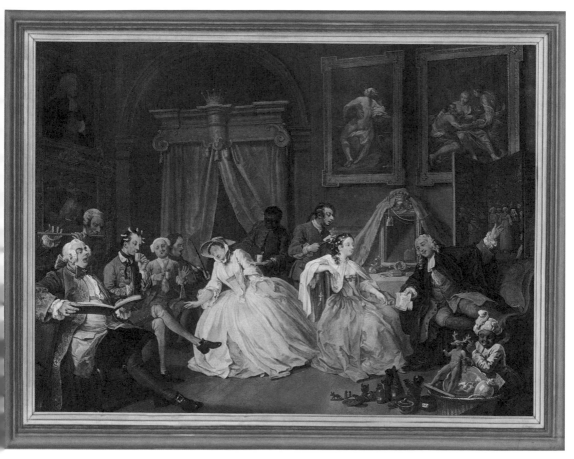

「伯爵夫人早起」　霍加斯　1744年　畫布、油彩　68.5×89公分　倫敦，國家畫廊
霍加斯喜歡用畫來說故事，並寄託諷刺之意。畫中的這一群人一早就聚在這裡，只有兩個可能：不是賦閒專事享樂，就是昨夜沒回家。

精神不濟，而管家一臉不屑。第三幅畫中，伯爵去找江湖郎中治療花柳病。

　　故事漸漸往悲劇方向發展，伯爵夫人與律師私通，被伯爵發現後，律師一劍刺死伯爵，然後跳窗逃跑，只剩下伯爵夫人跪在將死的丈夫面前。

　　最後一幅畫中，她彌補了自己的過失。腳邊的一瓶鴉片酊顯示她死於自殺。有一張紙上寫了：「律師席爾威坦格臨終留言」。律師最後是因犯罪被吊死，這解釋了伯爵夫人的絕望舉動。更糟的是，她父親竟然意圖取下她手上的戒指，以免身體僵硬後拔不下來，整個畫面諷刺意味濃厚。

　　除了富有社會意義的版畫與油畫之外，霍加斯也有一些零星的肖像畫。「賣蝦女」是特別引人注目的一幅。霍加斯用淡淡的筆觸，把人物形象直接勾勒在畫布上，但並未事先勾畫人物的輪廓，因而構成這幅畫獨樹一幟的魅力，保留了一般油畫作品所喪失的清新和自

「賣蝦女」　霍加斯
年代不詳　畫布、油彩　63 × 52公分
倫敦，國家畫廊

「早餐」　霍加斯　1744年　畫布、油彩　68.5×89公分　倫敦，國家畫廊

然。霍加斯在畫這幅油畫時，使用不少
的色彩：上衣的赭色、帽子和籃子的綠
色，及女郎臉頰的粉紅色，這些色彩在
白色頭紗烘托下，十分鮮明。女郎睜大

雙眼，一張笑臉顯示她的喜悅之情，就
像回頭對顧客或熟人露出欣喜的笑容。
霍加斯成功賦予賣蝦女郎鮮活的生命力
和清新的神韻。

完全靜止的女人

如果只能用一個字來闡釋夏丹的畫作，那就是「靜」。

他是繪畫史上首位以「靜物」為主角的畫家，並且把靜物畫提升到一流的境界。而且，夏丹也把畫靜物的方法用在人物畫上，畫中的女人雖然是靜止的，但卻充滿對生命的肯定。

同樣是瞬間的靜止，夏丹和拉突爾、魯本斯的畫作截然不同。拉突爾以簡單的線條和狹窄的色譜，畫出各種不同風情；魯本斯想抓住瞬間的感覺與人物互動；夏丹的女人卻是完全靜止的，彷彿生來就靜止在那裡，等待夏丹來著色。夏丹最令人稱許的，就是畫中人物不只動作神態極度靜止，連心情都是平靜的，這種「雙重靜止」在畫布上一覽無遺。

夏丹是個極注重細節的人，一開始他就致力於靜物畫的創作，精細到就像把原物件搬到畫布上去似的。他的畫叫好不叫座，當時的人雖然讚揚他的繪畫功力，卻不喜歡這類以靜物為主題的畫作。為了生活，夏丹把靜物畫的技巧用在人物畫上，造就了夏丹繪畫藝術上的另一個高峰。

夏丹筆下的女人，共同的特質是反映家庭生活。他第一幅以靜物畫方式創作的人物畫，就是「用封蠟封信

「飯前祈禱」　夏丹
1740年　畫布、油彩　49.5 × 39.5公分
巴黎，羅浮宮

「夏丹夫人肖像」　夏丹　1775年　粉彩　44 × 36公分　巴黎，羅浮宮

的貴婦」。在這幅畫裡，我們看到夏丹一絲不苟的作畫態度，女人舉起紅燭準備封信，夏丹一筆一筆塗上色彩。

而那幅「喝茶的貴婦」，畫面更靜止了，隱隱透露出家庭生活的和諧美滿。畫中貴婦衣著入時，用湯匙攪拌著茶，連冒出來的煙都是停滯的，牆壁空無一物，充分顯現出靜謐的特色。女人的神態優雅，全神貫注，畫中茶壺、紅木桌都是高級品。有人說，這幅畫的婦人就是夏丹的第一任妻子瑪格麗特。

除了貴婦女人之外，夏丹也以幫傭的僕人為題材作畫。他並沒有美化畫面，相反地，他的油彩讓畫布表面顯得粗糙，日常生活使用的器皿，在此顯得更真實。「女幫廚」中女人停下來，神情呆滯，一旁的水桶還比她有朝氣；「削蔬菜的少女」也是瞬間停格，表情凝滯，一旁的馬鈴薯及洋蔥完全寫實，光線的對比顯現畫中場景的真實存在。

夏丹藉由各類型的女人，闡述女性的美德——秩序、沉靜與虔誠，這在他最著名的畫作「飯前祈禱」發揮到極致。在當時洛可可畫派的浮豔作品中，夏丹用自然的色調，表現出家中靜謐虔誠的一幕。

畫中母親帶著兩個孩子在做飯前祈禱，母親看著猶豫不決的妹妹，就像是在指導她如何祈禱那樣，姐姐看著妹妹，想說又不敢說，簡單的房屋裡，母女三人靜謐虔誠，以服裝的深淺顏色，區別長幼地位。靜止的畫面中，充滿著濃郁的情感。

夏丹與第一任夫人瑪格麗特・塞塔爾結婚僅四年，瑪格麗特就因病去世。之後夏丹娶了富有的寡婦瑪麗・法蘭斯瓦・布格為妻，兩人相守了三十餘年。

夏丹晚年不能再接受刺鼻的油畫味，改以粉彩作畫。為妻子瑪麗畫的「夏丹夫人肖像」，是非常傑出的粉彩畫。他非常忠實地畫出妻子不再平滑的皮膚，鬆弛的下巴，老態龍鍾，但深情凝望著畫家，寧靜詳和，流露出自然而然的幸福感。

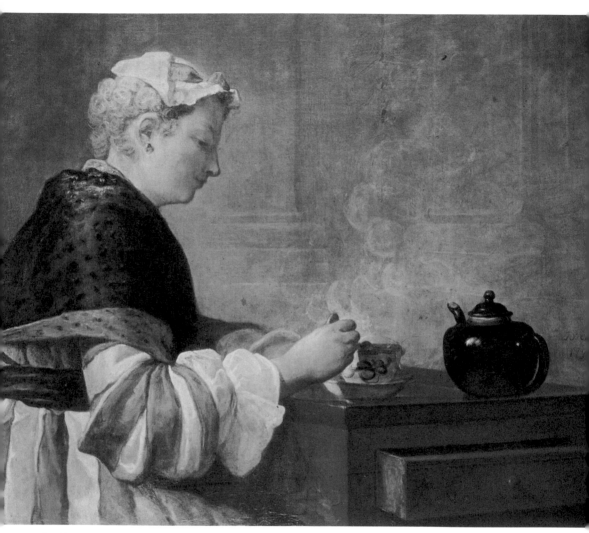

「喝茶的貴婦」　夏丹　1735-1736年　畫布、油彩　80 × 101公分　格拉斯哥，亨特里安美術館
夏丹把畫靜物的技巧用在人物畫上，所以他畫中的女人是完全靜止的。
有人說，這個女人就是夏丹的第一任妻子瑪格麗特。

酥胸的誘惑

選擇某個特殊的瞬間，隆基將女人搬上畫布，年輕的男子抵擋不了仕女半露酥胸的誘惑魅力，拿起眼鏡偷偷地看，就是這所謂的「奇妙時刻」，出現在隆基「誘惑」的這幅畫當中。而同樣的趣味，不一樣的主題，在「一堂地理課」當中也可以看到相同的幽默。

隆基於1702年出生在威尼斯，他原本要繼承父親的衣缽成為銀匠，但父親發現兒子有繪畫的天分後，便送他去學畫。1732年間，原姓「法爾卡」的他已經改用「隆基」這個姓，但原因不詳。同年九月，他迎娶了石匠的女兒加德琳‧馬利亞為妻，次年，他的妻子為他生下一個兒子，取名亞歷桑卓。

約在1734年之前，隆基曾經遠離家鄉外出旅行，這也是隆基一生中唯一的一次旅行。他到過波隆納，並在那裡遇見了克雷斯比。克雷斯比將隆基領進了裝飾畫的殿堂，讓他發現了裝飾藝術的另一個領域：優美、通俗的風俗畫和肖像畫。

克雷斯比對這兩個領域均有深厚的造詣，而隆基也明白，他之前選擇的職業——溼壁畫，對他來說並不合適，因此，他很快就改為學習風俗畫。隆基跟隨克雷斯比習畫之後，便開始創作日常家庭生活的場景畫，成為寫實主義畫派的畫家。

隆基是一個文靜含蓄的人，他絲毫不曾刻意傷害那些貴族家庭中的保守風氣，因而很受他們賞識；他也是一個十分謹慎的人，因此從未因為嘲諷作品受到審查機構的非難。

17世紀，愛好並贊助繪畫的人愈來愈多，對資產家和商人來說，隆基的畫，尤其是他表現資產階級生活場景的畫，很適合裝飾他們的住宅或辦公室。他的敏感精細，讓他選擇某些特別歡樂、奇妙時刻的景象來作畫。

如「誘惑」中，一位貴族仕女在手工工作坊裡學習女紅，而一位年輕的教士卻冒失地盯著她看的情節，隆基一如往常，巧妙構思這樣的畫面：左邊一

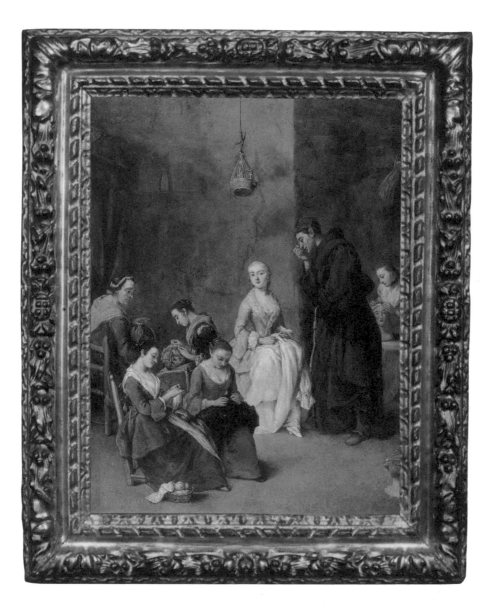

「誘惑」　隆基　約1750年　畫布、油彩　61 × 49.5公分　哈特福，華茲渥斯文藝協會
一位貴族仕女正在學習女紅，而一位年輕的年輕僧侶抵擋不了誘惑，拿起單片眼鏡偷看她的酥胸。上地
理課時，不老實的助教，拿起眼鏡對著女士的酥胸猛瞧，隆基以這樣有趣的畫面，警惕世人遠離誘惑。

組女工在做針線活兒，一位年長的婦人用警惕的目光看著她們，中央的仕女端坐在光亮處，亮光下的粉紅色服飾襯托出她的雍容、華貴和嫵媚的容貌，而畫面右邊站立的年輕僧侶，因為抵擋不了這位貴族仕女魅力的誘惑，於是拿起單片眼鏡偷看她坦露的酥胸。這樣有趣的畫面，雖有警惕世人遠離誘惑的用意，但卻絲毫沒有嚴肅的說教意味。

同樣的趣味也出現在「一堂地理課」中，當時學習科學知識在貴族圈中是一件很時髦的事情，但卻很難避免像畫中這位不老實的助教，無法抵擋美女的誘惑，拿起眼鏡對著女士的酥胸猛瞧，知識淵博這件事和女色的誘惑，同時在畫面中呈現，產生豐富的趣味。

隆基對女性美的詮釋十分獨特，圓潤豐滿的下巴、小巧的櫻桃小口、粉嫩的肌膚、圓而明亮的眼睛、豐滿半露的酥胸，配上細膩描繪的華麗服飾，織繡、蕾

「一堂地理課」　隆基
約1752年　畫布、油彩　61 × 49.5公分
哈特福，華茲渥斯文藝協會

「莫爾人的信件」
隆基　約1751年
畫布、油彩　62 × 50公分
威尼斯，卡雷佐尼科

絲、髮飾、頸飾等等鉅細靡遺，構成他的繪畫特色。此外，隆基也大量描繪背景，一幅他的老師克雷斯比的畫作、一件精巧華麗的家具等等，都可以看見當時貴族們的生活樣貌。

1756年底，隆基當選為威尼斯藝術學院院士，並在該院任教，熱心獻身藝術教學的工作。他也是一位長壽的畫家，長壽到可以親眼看到兒子亞歷桑卓・隆基，成為一位著名的肖像畫家。

粉妝玉砌的瓷娃娃

布雪柔媚的女人畫，飄散著濃郁的脂粉香氣，最令男性感到怦然心動。

據說，布雪喜歡蒐集寶石以及貝殼，他也從那晶瑩耀眼的色彩中得到不少啟示。例如，他畫的女性裸體閃著珍珠般色澤，與閃亮的琥珀色毛髮呈現出微妙的和諧。他對女性的身體美也有自己的見解，有記載說他曾經在弟子作畫過程中批評：

你畫的裸體女人，過瘦卻不苗條，要不就是肌肉過多而太壯。女人身體既不能讓人看到骨頭，又不能感覺有肥肉；不是瘦骨嶙峋，必須是圓潤的、瘦腰且要優雅。

這位法國畫家布雪，1723年獲得學院的羅馬獎，1734年成為學院院士。並於1763年受召為皇室畫家，大受皇室成員的寵信。

布雪為當時的皇室和王公貴族畫了許多肖像和生活點滴，畫風充滿柔美

和歡樂氛圍，由於他的作品翔實記錄當時的衣著風格，因而成為研究18世紀服裝的重要資料來源。

另一方面，他的作品與當時法國流行的風尚及王公貴族的生活方式密不可分。當時，上至法王路易十五、皇后王妃，下至諸王公貴族及其女眷，無不以收藏布雪的畫作為時髦的象徵。

他的風格甜美，具現了18世紀中葉法國浮華優雅的風尚，是一位最典型的洛可可裝飾畫家，他深諳各種裝飾畫和插畫的製作，從為凡爾賽、楓丹白露、瑪爾利和柏爾胡等皇邸所製作的巨型飾樣，到劇場上使用的鞋、扇等道具設計，無不精通。

而布雪所描繪的牧羊人，不論男女，都身穿當時上流社會流行的服飾，身著絲質的衣裙、牽著由藍絲帶繫著的羊，在一處像是宮廷的花園中嬉戲、談戀愛。畫中人物多半不食人間煙火，不像現實生活中的牧羊人，反倒像是參加化妝舞會的男女主角。

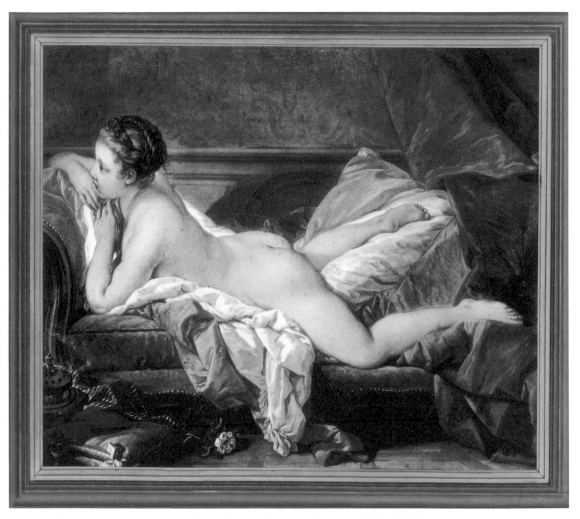

「休息女郎」 布雪 1752年 畫布、油彩 59×73公分 慕尼黑，舊皮納克提美術館

但是，這卻是當時非常受歡迎的
題材和表現方式。因為布雪的風景畫，
如田園詩般，充滿了生活的喜悅和歡
樂。在這樣的故事裡，天色永遠不會
變黑，愛人們沐浴在陽光和清新的空氣
中，牧歌、田園、愛人和英雄，集結在
一起，有如小說中夢幻的情境，引領觀
眾進入一個歡樂劇場，而畫家的用心描
繪使得大自然像佈景般美麗。

布雪的許多作品取材自古典神
話，畫中美女是典型的洛可可式美女，
粉妝玉琢極盡嬌媚之態，表情好像是瓷
娃娃，充滿了稚氣和天真；然而，在體
態上卻極為成熟，凝脂般的肌膚，彷彿

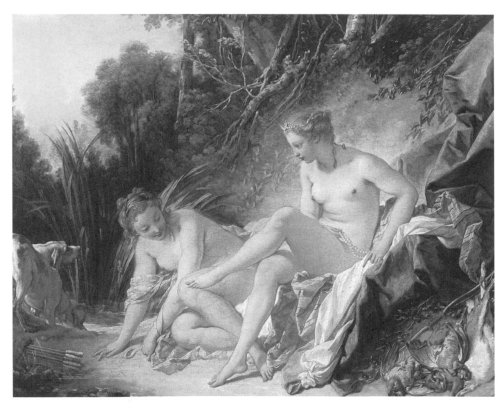

「沐浴後的月神黛安娜」　布雪　1742年　畫布、油彩　56×73公分　巴黎，羅浮宮
神話中的月神黛安娜，在文藝復興以來的畫家筆下總是英武瀟灑，到了布雪的畫中卻搖身一變，成了嬌滴滴
的人間尤物。

剛剛剝殼的成熟荔枝。

　　例如月神黛安娜，從文藝復興以來畫家們大多把她塑造成英武瀟灑的女武士，但布雪作品中的黛安娜卻與眾不同，在「沐浴後的月神黛安娜」中，那個嬌滴滴的少婦便是狩獵女神。布雪極盡鋪陳之能事，把英姿勃發的少女變成了人間尤物。除了她頭上的金色月牙，幾乎無法從那細嫩嬌柔的慵懶胴體上得到任何神的表徵。

　　布雪在洛可可最高峰時期的作品「休息女郎」，裸露的少女有著粉紅色澤肉體，十五歲的露易斯‧歐瑪斐是法皇路易十五的情人，她以一種具有挑逗性的姿勢俯趴在絲絨沙發上，這幅作品被視為情色藝術的典範。

　　布雪生前因為拘泥於色彩，過於經營締造而頗受誹議。若以藝術家的身分來評論布雪，則他顯然犯了膚淺、花俏的過失；若以裝飾畫家的身分來論布雪的成就，他確實具備了多樣才能和傑出手法，以及與時代風氣相諧和的耽樂心境。

▌藝術聊天室▏

洛可可藝術

　　18世紀初，巴洛克雖然繼續在歐洲各地流行，但同時另有一種叫做「洛可可」（Rococo，字面上的意思是貝殼上的螺旋式堆砌）的藝術風格，在法國出現並逐漸盛行。由於當時人們對嚴肅風格失去興趣，改而追求實用、親切的裝飾，因此許多洛可可的繪畫都以風俗畫為主。這些畫用色輕淡甜美，充滿了優雅華麗的感覺。

　　洛可可風格去除掉以往藝術的儀式性與宗教性，取代巴洛克式的雄偉氣勢、王權思想與宗教信仰的氣息，改以輕快、奔放、易親近的主題，由於強調精美柔軟的氣氛並大量使用光線，因此裝飾效果極佳。

女人只是他賺錢的手段

根茲巴羅畫女人，背後總有各式風景來陪襯。雖然他也喜歡畫女人，但其實在畫家心中，這只是賺錢的手段，他的心屬於女人背後的那些風景畫。

當時畫家為了要生存，必須接受委託或是畫些熱門題材，而肖像畫是畫家賴以維生的主要財源，如果根茲巴羅要成為職業畫家，靠繪畫謀生，那他就必須專注於肖像畫的創作。

但是，根茲巴羅其實喜歡風景畫，他曾對朋友說他畫肖像是為了生活，而畫風景是為了興趣。後來他找到一個完美的結合辦法，從1760年開始，他從沒畫過單獨的人像，總是配上背景；在人物背景上畫出各式各樣的景色，的確是一種兼顧生活與喜好的方法。

根茲巴羅早期有名的作品是「安德魯斯夫婦」雙人肖像。

當時，在畫完客戶的臉後，會以木偶來代替人像，因為顧客不可能長時間留在畫室裡當模特兒。因此，以木偶當模特兒是司空見慣的事，所以這幅雙人肖像人物肢體僵硬，看來不太自然，但還算具有說服力。

他畫女性的肖像畫時比較下功夫，他喜歡畫女人，可能是那時大眾對女性的觀念正在轉變，而女性對自身的看法以及女性所持的抱負，也都有所改變。

根茲巴羅絕對無意討好模特兒，與眾不同的他只畫真實所見。當時的畫家大多會去掉畫中人物的缺點，尤其是愛美的年輕女性更是不能得罪的客戶；但他卻如實下筆，完全呈現，因此仰慕他的人會覺得他不只是畫人像，而是捕捉真實，把人物的外表和個性表現得淋漓盡致。

他的家庭生活其實不算愉快，妻子個性古怪且有遺傳性梅毒，甚至還禍延他的兩個小女兒；而他自己也喜歡過放蕩的生活，尤好女色。儘管如此，他卻終生維持他的婚姻關係，也十分疼愛女兒，常為她們畫像。

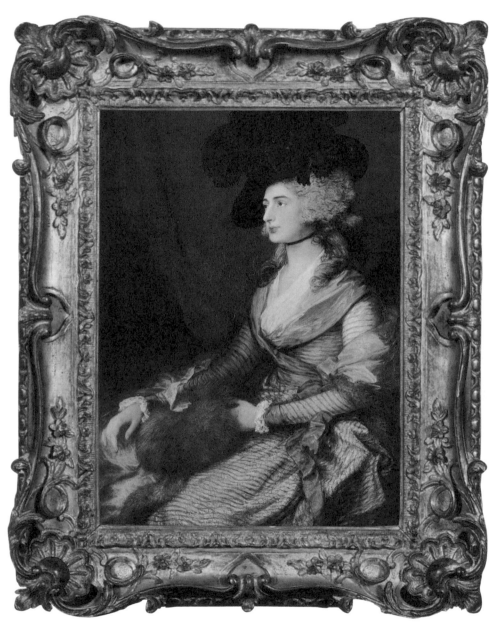

「西登斯夫人」　根茲巴羅　1783-1785年　畫布・油彩　125 × 100公分　倫敦，國家畫廊

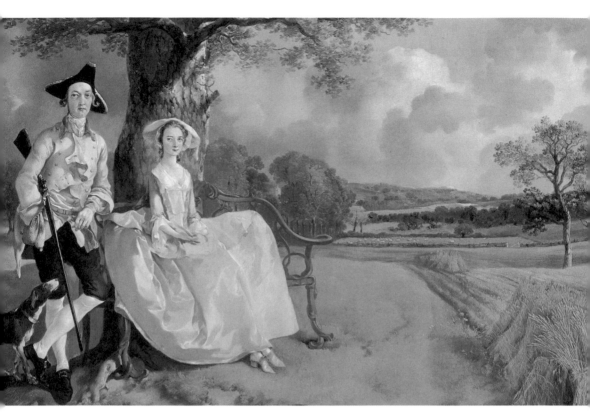

「安德魯斯夫婦」 根茲巴羅 1783-1785年 畫布‧油彩 69.8 × 119.4公分 倫敦，國家畫廊

「逐蝶嬉戲的畫家女兒」把兩個小女兒畫得粉嫩美麗，一個四歲、一個六歲，姿勢活潑可愛。小女孩轉頭去追一隻蝴蝶，感覺馬上就會跑過觀眾眼前，生動而自然。

「令人尊敬的格雷厄姆夫人」則顯示根茲巴羅驚人、成熟的精湛技巧。他在許多肖像畫中刻意突出衣著的華麗

和人物的富有，而此畫則到了令人驚嘆叫絕的地步。

我們可以看到格雷厄姆夫人頭戴精美的羽毛帽，穿著一襲褶襉飾邊的乳白色外衣和粉紅色飾邊絲裙，背後是巍然矗立的廊柱，意味著她是過往古典時代高貴文化的代表，既冷漠又疏離，讓人覺得高不可攀。

「西登斯夫人」可能是根茲巴羅最有名的肖像畫，根茲巴羅運用典型的技巧，以優美的筆觸描繪英國著名的悲劇女演員西登斯夫人。按照西方傳統，男女演員的畫像總是穿著他們扮演最知名角色的服裝，所以，西登斯夫人該穿馬克白夫人的裝扮，但根茲巴羅讓她穿上自認為最漂亮的時裝，展現女人最美的樣貌。他把她的帽子和膝上絨毛手籠的細節，畫得尤為精緻優美，從而增強了整體的性感氣氛。

「令人尊敬的格雷厄姆夫人」
根茲巴羅　1775-1777年
畫布、油彩　235 × 153公分
愛丁堡，蘇格蘭國家畫廊
根茲巴羅刻意突出華麗的衣著，展現格雷厄姆夫人貴族式的優雅，背後的風景刻劃則更增添畫面的詩意。

含蓄的情色畫大師

福拉哥納爾能夠畫出香豔刺激的女人，全靠名師指導。

他曾先後在夏丹及布雪兩位大師的門下學習繪畫，在夏丹處學到一些基礎技巧，後來轉而投向布雪；布雪當時聲名鼎盛，以精緻、香豔的作品著稱，而福拉哥納爾顯然是他的得意門生，繪畫風格也是布雪的翻版。

福拉哥納爾無疑是洛可可繪畫的代表人物之一。

他的氣質也與他的作品感覺十分契合。據說，他的生活非常自由奔放，與模特兒談情說愛，但實際上，他的私生活幾乎不為人所知，也沒有什麼證據可以顯露他與妻子以外的女性有情愛關係，更沒有任何證據顯示他的婚姻生活不幸福，僅有傳說他雖然娶了一名香水商人的女兒瑪麗－安娜·熱拉爾為妻，但事實上他的小姨子瑪格利特才是他心之所愛。

福拉哥納爾的作品中，最有名的莫過於描述情慾的場面。

「被搶走的褻衣」中，一位裸露的婦女躺在床上，愛神丘比特搶走了她身上的褻衣。還有洛可可繪畫代表作之一的「鞦

「被搶走的褻衣」 福拉哥納爾 1765-1772年 畫布、油彩 36.5×43公分 巴黎，羅浮宮

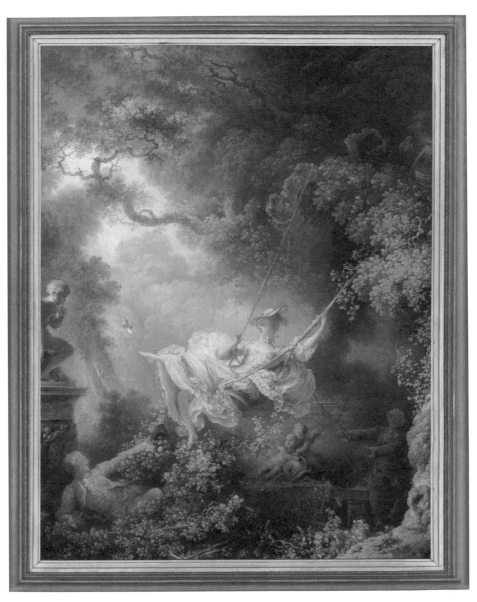

「鞦韆」 福拉哥納爾 1767年 畫布、油彩 81×65公分 倫敦，華利斯收藏館
福拉哥納爾是色情畫家，還是洛可可浪漫大師？要偷窺18世紀法國貴族的風流韻事，這幅「鞦韆」赤裸
裸地告訴你。

轆」，原先是聖朱利安男爵要求自己所贊助的畫家畫出：「女性坐在鞦韆上，主教推動鞦韆，女性腳邊繪製我的身影。」但那位畫家卻推薦男爵去找福拉哥納爾，因為只有他才擅長這種「不入流」的畫。

福拉哥納爾接受委託，完全照出資者的要求作畫：年輕女子不知羞恥的，任由藏在灌木叢中的勾引者窺視。她明知他在場，非但不生氣，還對著他微笑，高高地朝前踢出右腳，把鞋子都踢掉了；而年輕男子伸長的手臂，與丈夫手中所拉的繩子形成兩條對角線，正好交叉在女子身上，表現鞦韆搖盪的節奏，同時也暗喻女子與兩男之間的三角關係。

偷窺者心滿意足，透過長襪、襯裙和裙襬的花邊所看到的東西，令他激動地倒在一座丘比特塑像旁。福拉哥納爾並未繪製主教，而是女子那顯出老態的丈夫。處於昏暗中，不知自己的厄運，拉著晃動鞦韆的繩子，為情敵帶來歡愉，卻什麼也沒看見，完全被蒙在鼓裡。

福拉哥納爾畫鞦韆的晃盪、飛落的鞋子、壓彎的樹枝、掀起衣裙的風，一切都顯得生氣勃勃，富於節奏，恰恰合乎對情慾的禮讚。

「門栓」 福拉哥納爾 約1780年 畫布、油彩
73 × 93公分 巴黎，羅浮宮

他主要的作品都是以不同形式表現像「鞦韆」那樣情色主題的畫作，描寫成雙成對的男女在花園裡或貴婦的小客廳裡互相追逐、喬裝改扮、互相擁抱等場面。

「門栓」據說是他與小姨子瑪格利特合作完成的，把男女的慾望渲染得淋漓盡致。這幅畫的內容，照當時的記載，簡單說就是「年輕男女處於一室內，男子鎖上門，女子試圖抵抗」。年輕女子雖然試圖要推開男子，可是事實上已經漸漸屈服。床旁桌子上，放著一顆蘋果，象徵伊甸園中亞當與夏娃犯下原罪的宗教信物，也暗喻女子已經無法抵抗誘惑。

福拉哥納爾以高超的手段，把禮教之下不能形象化的東西表現出來，正是他情色繪畫最引人注目的成就，當然，最大的功臣非這些女人莫屬。

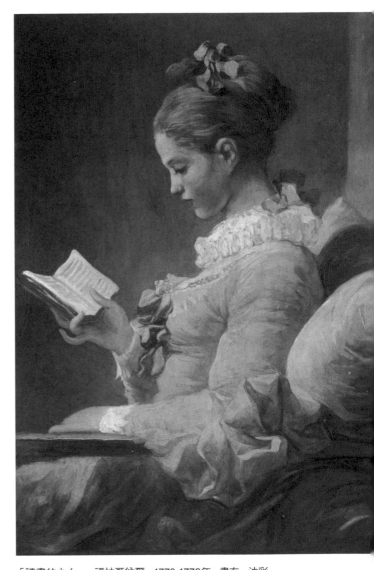

「讀書的少女」 福拉哥納爾 1773-1776年 畫布、油彩
85 × 65公分 華盛頓，國家畫廊
這幅畫無疑是福拉哥納爾最樸實生動的高超之作，成功地刻劃少女優雅閒靜的特質。這名少女的身分不明，不過，應該不是他的小姨子瑪格利特，因為這名少女的身材比較高，膚色也較黑。

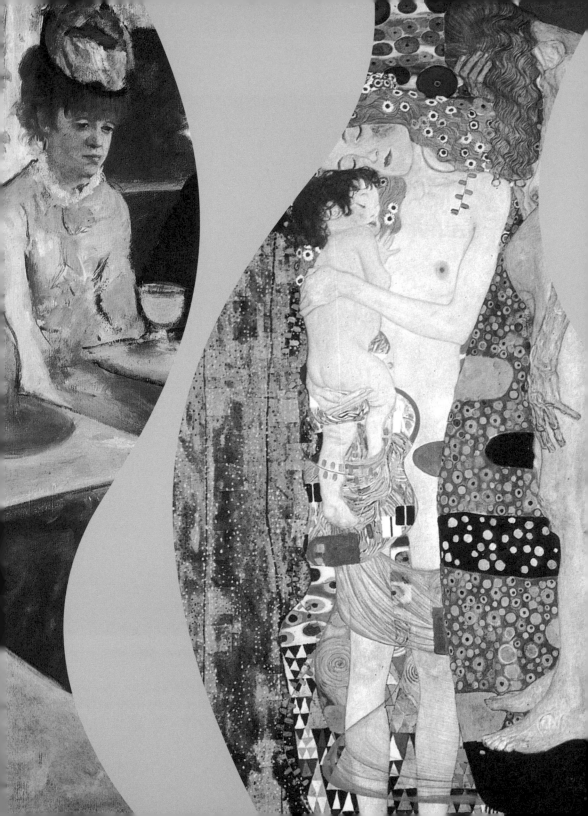

十九

世紀

女人注定要發瘋

佛謝利對世界的看法抱持著悲觀主義，所以，畫中女人不是發瘋，就是做惡夢，因為生活在黑暗世界的女人才具有吸引力。

喜愛悲劇的他，既被崇高和險惡的事物所吸引，同時也對充滿遠古怪物、幽靈和鬼怪的地獄著迷；他深深沈醉在夜間的黑暗、未被開拓的夢幻世界中，更受到情慾及任何一切強烈情感和藝術形式的吸引。

「瘋狂的凱蒂」這幅畫，描繪一個因痛苦而發瘋的年輕姑娘，因為她所喜愛的人，自從出海旅行後一直音訊未卜，遲遲沒有回來。由於佛謝利擅長描繪的是夜晚和生活中脫離常軌的幻想，因此，他必須採用「瘋狂」這個題材，才能表現激情和運用動態的誇張手法。

事實上，不管佛謝利採用的是什麼題材，總是遵循著自己的原則和繪畫風格，把一切世俗、瘋狂、殘酷、可怕和色情的東西加入題材裡，使作品更具有自己的藝術特色。他有許多作品總是把人物置於構圖中心，在這幅畫中，佛謝利還在人物周圍刮起一陣旋風，似乎要把她一起捲入強勁的旋風裡。洶湧澎湃的岸邊，年輕姑娘坐在岩石上，因幻覺而顯得神情恍惚又帶著驚恐。

在佛謝利的那個時代，精神錯亂還是一個未被發掘的神祕世界，他把這個狀態描繪成一次惡夢中的旅行，創造出強烈的印象，主色調黑色與紅色更形成了鮮明的對比。

佛謝利也在「夢魘」中，描繪一個熟睡的年輕婦女，她的頭後仰、下垂，雙臂垂在床外，惡夢纏擾著她，以鬼怪的形象壓在她身上。帷幔後面，顯現出一匹母馬的頭，令人想起英國的傳說──惡魔在夜間總是騎著母馬馳騁。肉體的淺色和身上衣服的白色，被畫家常用的背景色彩：暗色、赭土色和焦土色襯托出來，使人物形象更加突出。

「牧人的夢幻」這幅畫，結構和色彩十分均衡，構圖方式也極為典型，主體是一個動態的圓，畫中間正熟睡的

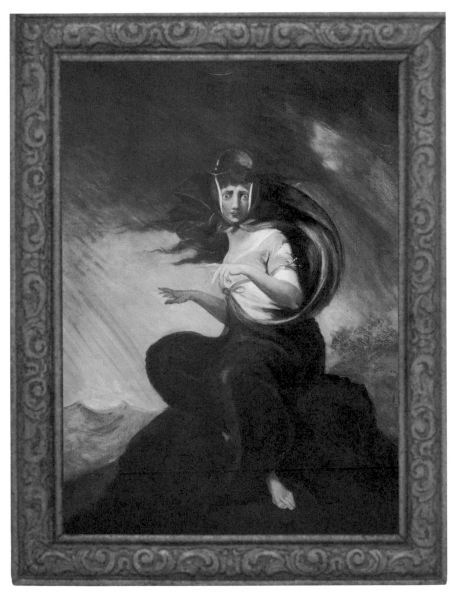

「瘋狂的凱蒂」　佛謝利　1806-1807年　畫布、油彩　92×72.3公分　法蘭克福，歌德博物館
這是一個因愛人出海未歸而發瘋的姑娘，佛謝利採用「瘋狂」這個題材，運用表現激情和動態的誇張手法。

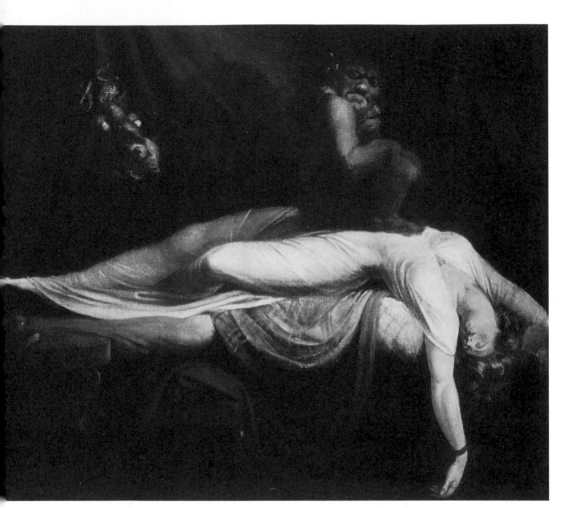

「夢魘」 佛謝利 1781年 畫布、油彩 101.6×127公分 底特律，藝術中心

牧人，把手臂放在臉上，遮住光線。他身邊的狗，因為受到精靈擾亂而抬起頭來。畫面上方，我們可以看見旋轉飛舞的人影，手緊緊地握在一起，形成了一個絕妙的舞蹈圓圈；畫面下方，

另一些穿著現代服裝的人物則在旁參觀，似乎也想要參與。把古代人物服飾換成了當時流行的服裝，是他的另一個特色。此畫正如佛謝利其他作品一樣，貫徹執行了他的理論：藝術作品應該是

一種比「一般真理更進一步的寓意」。 法影響他的信念。

因此，不論是他所畫的鬼怪、幽靈，或 　　佛謝利的魅力在於激發想像力，

是寓言、夢幻中的人物，都穿著當代的 從他的畫面中任意捕捉自己最喜歡、或

服飾，使他們看來格外親切。這樣的穿 最接近我們的感覺，去理解他的隱喻和

著，充分表明他不相信超自然，即使這 暗示。如果想理解他的那些女人，就發

種超自然理論在當時十分地流行，仍無 揮一下豐富的想像力吧！

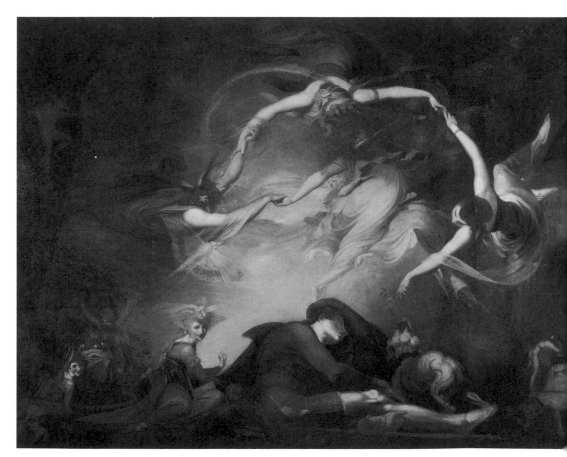

「牧人的夢幻」　佛謝利　1793年　畫布、油彩　154.5 × 215.5公分　倫敦，泰德畫廊

挑戰保守教會的裸體畫

哥雅的女人肖像畫中，最出名的就是「裸體的瑪哈」與「穿衣的瑪哈」，畫中主角是同一人，臉部表情、姿態、構圖完全一樣，不同的是一個裸體，一個穿著衣服。

從前，西班牙沒有人敢畫裸體女人像，因為這是信奉天主教的西班牙絕對不允許的。這兩幅作品，等於是哥雅向宗教禁慾主義、壓制人民思想的西班牙教會和封建勢力的一種挑戰。

瑪哈，西班牙語是「俏女郎」的意思，也是當時西班牙社交場合對那些美女、名媛的一種通稱。

畫中瑪哈的真實身分因缺乏詳細資料記載，已無法考證，有的說是王妃，有的說是貴族的情婦；另有一種說法，則跟畫家本人有關。據說，哥雅受阿爾巴公爵之邀為其夫人畫像，畫家被夫人的美麗深深吸引，回到畫室之後，憑著自己的記憶與高超技巧畫出了「裸體的瑪哈」。這件事不知怎麼被公爵知道了，認為將他夫人畫成裸體，是對他

莫大的侮辱，決心要殺死畫家。哥雅聽到這消息，馬上用神奇的速度重畫了一幅姿勢、構圖都一模一樣的「穿衣的瑪哈」。

當公爵手持利劍，來勢洶洶地衝進哥雅的畫室，見到的是一幅衣著華麗、橫躺在長榻上的貴婦人肖像，怒氣頓消，馬上向畫家道歉並離開畫室。

根據資料記載，這位公爵夫人與哥雅之間還有一段韻事。畫家為她的美麗與放任的性格傾倒，兩人偷偷相愛，直到她去世。哥雅也為這位公爵夫人畫過好幾幅肖像，因此才有此一說，兩幅瑪哈像都是哥雅以公爵夫人為原型所畫出來的，且容貌似乎真有那麼一些相似。

不管是否為真，這兩幅瑪哈像確實都是傑作。女子雙臂交叉，整個人倚在軟榻上，姿態慵懶；人物形象俏麗、肢體豐滿，是人體美的佳作。有位藝術史家曾說：哥雅「神形並茂地描繪出一個渾身上下都充滿女性魅惑力、天真洋溢的青春熱情少女」。

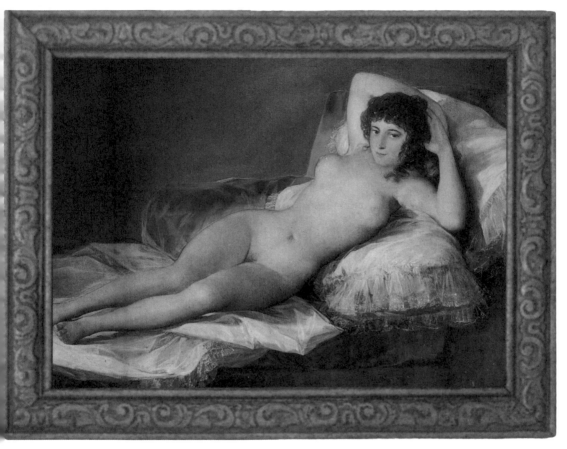

「裸體的瑪哈」　哥雅　1800年　畫布、油彩　97×190公分　馬德里，普拉多美術館
當時西班牙很少有人敢畫裸女，哥雅就有這個膽子，這個赤裸裸的瑪哈宛如畫家向天主教會下的戰帖。

　　這兩幅瑪哈像雖然是全身像，但臉部的表情仍是重點，尤其是一雙傳情眼睛。哥雅對明亮美麗的眼睛情有獨鍾，在畫女性肖像時，眼神往往是他特意著墨的重點，也是他表現畫中人情感的來源。你看，這兩幅瑪哈像，是否因那雙眼睛而使畫中人頓時擁有生命，活靈活現起來？

「穿衣的瑪哈」　哥雅
1800-1805年　畫布、油彩　95 × 188公分
馬德里，普拉多美術館

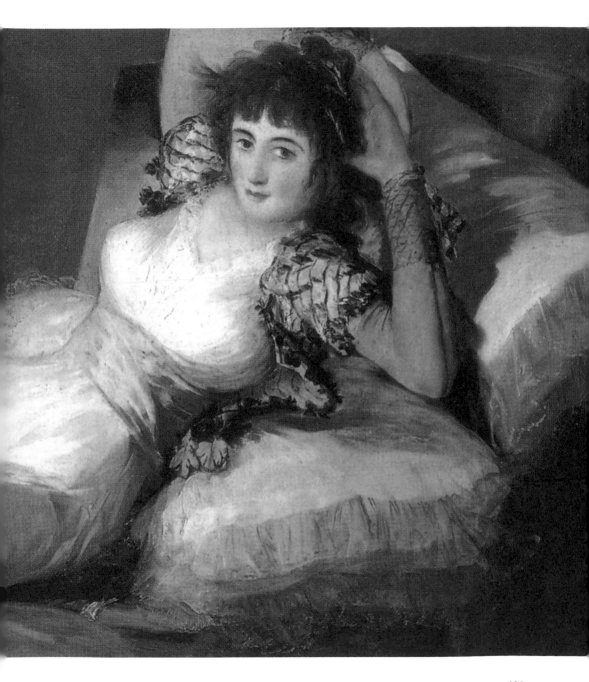

走出閨房上戰場

大衛是法國新古典主義的掌旗者、近代歷史畫的創始者，也是偉大的肖像畫家，但他個人也許更愛外界以「民主鬥士」來稱呼他。在大衛的畫裡，女人是善與美的總合，女人的力量是社會發展的基石；這與他一生的經歷息息相關。

他初期的代表作「安德洛馬哀悼海克多」，取材自神話故事，畫中女主角安德洛馬眼神絕望而空洞，仰望上方，讓悲哀氣氛從傷心欲絕提升到心如死灰。這幅畫讓大衛一舉聲名大噪，許多王公貴族都想擁有一幅大衛的畫，學習畫中的家具擺設和人物裝扮。大衛在服飾及空間設計上，屬於當時的主流，這為後代研究法國18世紀歷史留下重要參考。

1782年，大衛與瑪格麗特‧夏洛特‧佩庫爾結婚，兩人婚姻幸福美滿，之後，大衛因理念不同得罪了當權者而入獄，多虧妻子四方奔走才得以出獄；後來又因與岳父支持黨派不同，和瑪格麗特曾短暫離婚又復合。所以，在大衛心目中，妻子是支持他投身民主運動的最大支柱，這種理念在他的畫作中也愈來愈明顯。

在「帕里斯與埃萊娜之愛」中，埃萊娜的溫婉愛慾，彷彿是大衛婚姻生活的寫照；到了「護從搬來布魯特斯兒子的屍體」，母親抱著孩子，痛苦無助，畫面呈現出無聲的哀泣；「荷瑞希艾兄弟宣誓」雖然場

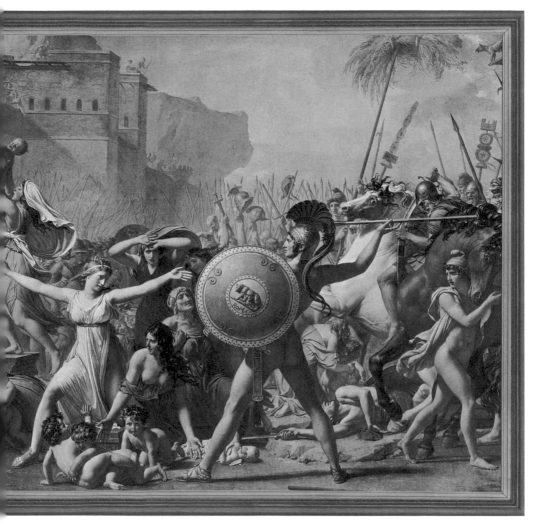

「薩比諾的女人」　大衛　1794-1799年　油彩、畫布　386 × 520公分　巴黎，羅浮宮
大衛用畫布替女人在社會運動發展中留下不朽的篇章，女子站在戰士之中伸出雙臂，彷彿在祈求停止內戰，
受到了當時新政治團體的熱烈歡迎。

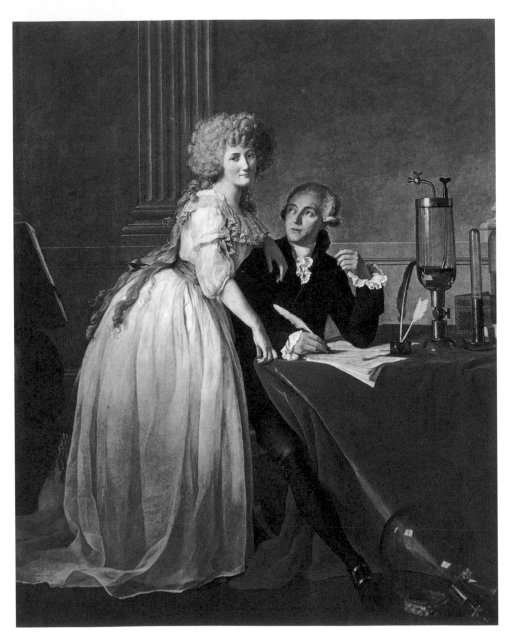

「拉瓦西矣及其妻子的肖像」　大衛　1788年　油彩、畫布286 × 224公分　紐約，洛克菲勒醫學研究中心

面以兄弟持劍起誓為主，但妯娌們在旁
哀傷欲絕，使畫面的悲劇意義更強烈，
某方面來說，似乎也象徵著女性將成為
重振家族的力量。

　　最有名的「薩比諾的女人」，是
大衛剛出獄時的傑作，他將此畫獻給愛
妻瑪格麗特。從這幅畫中，可以看到大
衛心目中認定的女性地位，他一舉讓女
人成為戰爭畫中的主角，站在中間張開
雙臂，阻擋左右戰士的進攻，為當時政
局動盪的法國祈求和平。女人代表純真
聖潔、無私奉獻的力量，柔性地阻擋著
刀槍利器。

　　此外，大衛認為樸素端莊的女人
最具有美的特質，也是理想家庭的必要
元素。

　　大衛是拿破崙指定的畫家，描繪
肖像掌握的是神韻而非細節，他將這種
畫法用在繪製其他人的肖像上。例如，
在「拉瓦西矣及其妻子的肖像」中，打
扮樸素、性格端莊的夫人故作調皮，不
看丈夫而故意將臉轉向觀眾，整幅畫生
動有趣，充滿著家庭的溫馨；在「謝利
薩夫人」肖像畫中，我們也可以看到這
樣的女性形象。

　　無論是繪畫或民主奮鬥，大衛畢

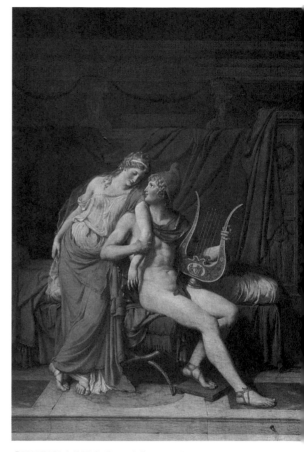

「帕里斯與埃萊娜之愛」　大衛　1788年
油彩、畫布　147×180公分　巴黎，羅浮宮

生追求的是理想的實現與完美。民主奮
鬥的成果或許非一人之力可逮，但在繪
畫上，大衛成功地讓女人表現了社會價
值，用畫布替女人在社會運動發展中，
留下了不朽的篇章。

孩子氣的肖像畫家

擅長描繪肖像畫及女性裸體之美
的法國畫家安格爾，對女性美的深刻
體認是他不斷的創作泉源。波德萊爾
就曾說：「格爾只有在接觸到妙齡女
性的姿色而大展才華時，才會感到無
比幸福和無比強壯。」

安格爾原本和一位年輕的藝術家
朱麗・福雷斯提耶訂婚，朱麗曾寫過兩
人愛情故事的甜蜜日記，安格爾也曾繪
製位於羅馬的別墅風景圖，向朱麗表示
那就是兩人未來的居所，不過，這一切
都隨著安格爾遇到馬德萊娜而改變。

馬德萊娜・沙培爾是一位時尚設
計師，1813年嫁給安格爾之後，成為
「畫家之妻」的典範，她把安格爾的
生活安排得井井有條，使安格爾得以
全心投入創作。

縱使安格爾言不由衷地抱怨過：
繪製太多肖像畫，讓他無法在宗教、
神像、歷史畫作上獲得更高的成就，
但肖像畫仍為他奠立了獨特的藝術地
位。結識馬德萊娜之後，安格爾更深

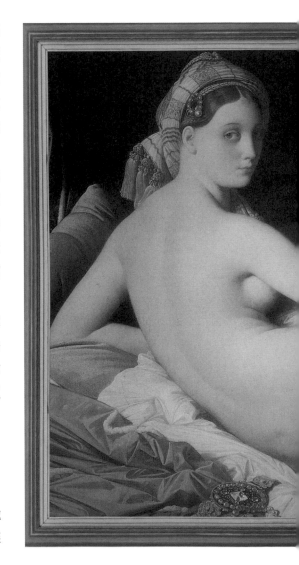

「宮女」 安格爾 1814年 畫布、油彩 91 × 162公分 巴黎，羅浮宮
她的裸體有種柔弱無力的東方性感，不過，這幅畫當時並未受到評論者的青睞，甚至批評說這位宮女的脊椎
骨多出了三塊。

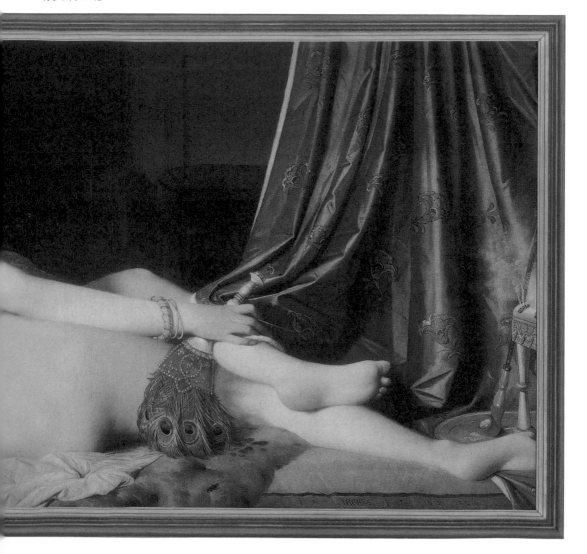

刻地捕捉了女性的風韻,透過畫布及彩筆讓女性神態完美呈現。

安格爾知名的畫作如「宮女」、「浴女」及諸多名媛淑女的肖像畫,都是在認識馬德萊娜之後創作的。直到1849年馬德萊娜去世前的三十多年間,是安格爾創作的高峰期。

安格爾對繪畫的要求一絲不苟,非常擅於運用色調、背景、構圖來營造畫中女人的獨特神采。例如「德沃賽夫人肖像」,為了要突顯畫中人物的眼神,他利用簡單的構圖及黃、紅、黑三種色調,讓人不注意到那雙眼睛都難。

而在「德·瑟諾納夫人肖像」中,安格爾非常寫實的畫下華麗的衣飾,連衣角的縐褶都不放過。但華麗的色彩和服裝,反而愈顯露了畫中人物神態的倦怠與寂寥。

對繪畫要求極高,但對生活事物幾近一無所知,不管他人的想法,非常孩子氣,這些是學生及外界對安格爾的批評。安格爾的孩子氣也表現在畫作上,他的代表作之一「宮女」,在當時倍受冷落,有評論者譏笑這幅畫說:「宮女的脊椎骨足足多了三塊。」另一

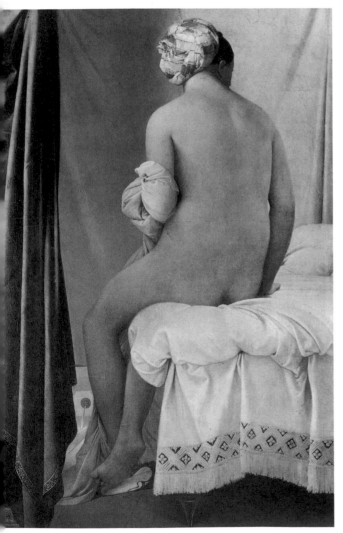

「浴女」 安格爾 1808年 畫布、油彩
146×97.5公分 巴黎,羅浮宮

幅「浴女」的頭微微向側傾，
像是曖昧的邀請，但你注意
到，她的右腳比例太長了嗎？

　　但這些不合人體的模樣，
不僅無損於畫作的成就，反而
使畫面更圓融。和安格爾同一
時期的美國畫家巴尼特‧紐曼
就說：「這傢伙是個抽象畫
家，因為他把畫當作一個平面
來使用。他更常看到的是模特
兒，而不是畫布。」

　　在馬德萊娜去世前，安格
爾陸續完成了「羅思柴爾薇男
爵夫人像」、「奧松維爾伯爵
夫人像」等等，色彩鮮豔及不
同的構圖，讓女人在他筆下栩
栩如生，其個性藉由畫作更加
突顯。

　　馬德萊娜去世後，安格爾
難過得停筆甚久，直到1852年，他娶了
一位小他三十歲的女人德爾芬‧拉美
爾，畫作才又到達了另一境界。

　　1863年，安格爾創作了最著名的作
品：「土耳其浴」，這幅畫集安格爾畢
生裸女畫之大成，五十多年前畫的「浴
女」就出現在畫面中央，讓她彈奏曼陀

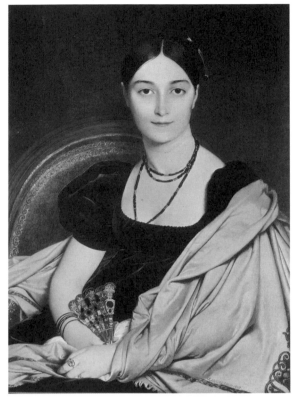

「德沃賽夫人肖像」　安格爾　1807年　畫布、油彩
76×59公分　香提區，孔德博物館

林琴，但畫面中很多裸女的形態依然不
怎麼正常。

　　安格爾說：「筆會告訴你該畫什
麼。」在畫面的色彩運用和創作觀念方
面，安格爾雖然改變了「自然」寫實的
本來面目，卻讓觀賞者更加注意到畫中
主角的特徵與個性的詮釋。

義大利女人最美

柯洛是一位知名的風景畫家,那充溢整個畫面的詩情畫意,也同樣飄到了他的巴比松村姑的身上,一脫低俗趣味,一個個全成了墜落凡間的夢幻仙女。但你若以為他最愛的是巴比松村姑,那可就大錯特錯了,因為他宣稱義大利女人才是世界上最美麗的女人。

柯洛對繪畫產生濃厚興趣,是1812年被學校開除之際。1815年,父親教他學習紡織品生意,卻無成效,於是父親問他對自己未來的看法,他表示想成為畫家,雖然全家對此感到驚愕,但他的父母仍然決定給兒子一千五百法郎的年金,資助他去學畫。

柯洛立即到米謝隆的畫室學畫,後者督促柯洛仔細觀察自然,再將發自內心的感覺把大自然畫出來。米謝隆死後,柯洛又受業於柏坦,柏坦也是一位

▌藝術聊天室▏

走進楓丹白露森林

19世紀在浪漫主義風潮之下,一群年輕的畫家如柯洛、米勒、胡梭等人遠離巴黎,重返自然,走進了楓丹白露森林。由於他們大多住在森林入口處一個名叫巴比松(Barbizon)的小村落,所以,這些畫作在藝術史上也被稱為「巴比松畫派」,此畫派拋棄早期學院派所倡導的「歷史風景畫」,拒絕再將「風景」當成背景。

巴比松畫家將「大自然」當作主題,「風景」一躍竄升到主角的地位,忠實表達田園的淳樸風光、農民生活和面對大自然的感動。由畫家們心中所投射出來的自然景象,總散發著一股永恆的浪漫詩意,說明了他們對自然的深深愛戀。

「井邊少婦」 柯洛 1865-1870年 油彩、畫布 65×40 公分 奧特盧,庫拉·穆拉國立博物館
追憶義大利女人,柯洛說:「她們是我所見過的,世界上最美麗的女人。」所以,在另一幅「珍珠夫人」,
畫家還讓模特兒穿上義大利的傳統服裝。

古典畫風的歷史風景畫家。1822年夏天，他在楓丹白露森林裡開始了他的繪畫生涯，遇見了巴比松的村姑們。1825年，柯洛經由瑞士前往義大利，在該地停留了兩年。經由實地寫生的方式，他發展出個人對於光線處理形式和距離的敏銳技法。1827至1834年間他在法國各地旅遊，並走訪義大利，他將旅遊所見都記在素描或速寫中，雖然全是些小品之作，但手法自由，最顯著的是色調的明度正確且色彩鮮麗。

柯洛雖是19世紀最偉大的風景畫家，然而，他為數不多的肖像畫也相當出色。對柯洛來說，自然界與人、風景畫與肖像畫，彼此之間並沒有什麼不同。在他看來，人的形象就如同意境深遠的風景一樣，必須以同樣的熱愛、同樣充滿憐憫與激情的方式來接近它們。

柯洛為外甥女畫過四幅肖像畫，他除了將原畫獻給模特兒之外，還製作成副本送給她的母親塞納貢夫人。這幅「瑪麗·路易絲·羅蘭·塞納貢」的尺寸並不算大，但絲毫無損其生動感。其中最令人

「瑪麗·路易絲·羅蘭·塞納貢」 柯洛
1831年油彩、畫布　28.5 × 21.5 公分
巴黎，羅浮宮

「珍珠夫人」 柯洛 1869年 油彩、畫布
70 × 55 公分 巴黎，羅浮宮

驚歎的，是處理畫面的手法簡潔有力，
使主角與觀賞者之間氣息相通，筆法輕
鬆而自然。

「井邊少婦」則隱藏著柯洛對義
大利女人的深刻追憶，在他第一次的羅
馬之行中，柯洛在給友人的信中讚譽：
「她們是我所見過的，世界上最美麗的
女人。」

正如那些義大利女人啟發他繪出的

其他作品一樣，女人的衣著、色
彩和姿態，以及背景中的種種風
光實物，似乎都成為他對舊日往
昔的懷念。他並成功地透過對自
然界的感覺（這種感覺也變為對
生命的感覺），來捕捉住主角的
呼吸和血脈的跳動。

柯洛晚年曾繪製一些不同於
往昔的肖像畫：它們有某種更加
精美、更加細膩的東西，如「珍
珠夫人」、「穿藍衣服的夫人」等。
「珍珠夫人」是以一位古織物商的
十六歲女兒為模特兒，由於柯洛特別
偏愛義大利女性，因而他讓女孩穿上
義大利的傳統服裝、頭戴小葉片冠，
由於其中一個葉片掉在額頭上的影子
被誤認為是一粒珍珠， 因此自1889年
首次公開展出以來，就被稱為「珍珠
夫人」。

畫出為生命奮戰的女子

　　19世紀浪漫派大師德拉克洛瓦筆下的女人，常在生死邊緣掙扎或為生命奮戰。「沙爾丹納帕勒之死」描繪的就是女人殉葬的場景。

　　沙爾丹納帕勒是一位結合了君權與夫權的帝王，他不喜歡戰爭，反倒樂於舉辦一場場奢華的宴會，更勁爆的是有時還裝扮成女人，模仿起女人的舉止。

　　這位亞述帝王浮現在黑暗的背景中，冷眼觀看犧牲者慘死的情況。因為戰敗，他霸道地要把嬪妃和駿馬殺死，然後再與他一起焚燒，畫面中冷漠殘酷地表現出對女性生命的宰制。色彩充滿暴力，嬪妃的肌膚在紅床和紅帷幕的對照下，顯得軟弱無助，在黑奴壯碩的黑色肌膚襯托下，對比更加強烈。

　　他通常從古典藝術和文學中取材，另外，他也會把當代發生的事件表

▌藝術聊天室▏

> ### 瑪麗皇后：「沒飯吃，為何不吃蛋糕？」
>
> 　　兩百多年前，查理十四統治下的法國，皇室貴族縱情逸樂，而人民在苛稅之下飽受饑苦，瑪麗皇后聽説老百姓沒飯吃時，竟回答：「沒飯吃，為何不吃蛋糕？」1830年7月22日，巴黎的市民、手工業者和學生發動起義革命，佔領皇宮，查理十四被迫逃亡英國。
>
> 　　德拉克洛瓦為人民而畫，取材自法國大革命的「自由領導人民」，就以戰鬥場面歌頌為自由而戰的革命精神，畫面左側那位頭戴禮帽持著槍的男子，就是德拉克洛瓦本人的形象。展出之時，這幅畫立即被法國政府購買，然後翻過來靠在牆上，理由是畫中的革命色彩濃烈，因此不讓人們參觀。

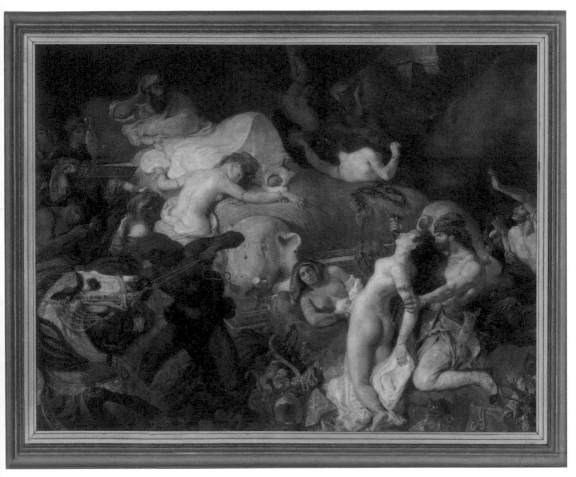

「沙爾丹納帕勒之死」　德拉克洛瓦　1827年　畫布、油彩　395×495公分　巴黎，羅浮宮

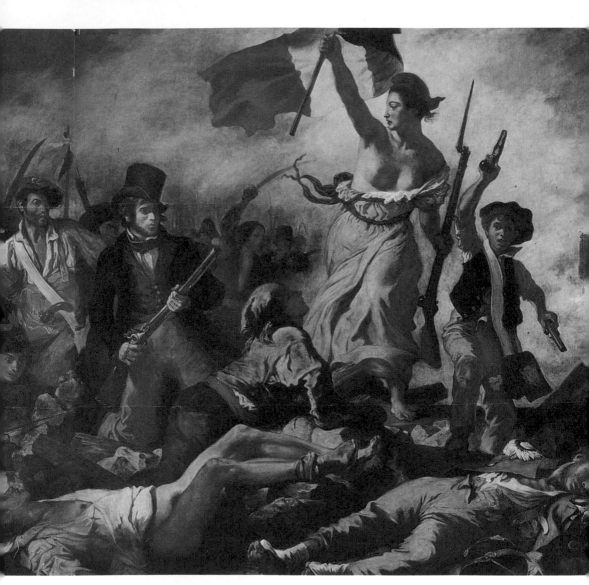

「自由領導人民」　德拉克洛瓦　1830年　畫布、油彩　260×325公分　巴黎，羅浮宮

德拉克洛瓦強調自由和個性，精力充沛，被左拉譽為「浪漫主義的雄獅」，忠於時代是他的藝術法則，所以出現在畫布上的女人，往往是時代下的產物。

現出來。「自由領導人民」便是這樣的一幅畫。為了表現法國的七月革命，他從當時發生的事件取材，以真實人物作為模特兒畫出來。畫中那名女子一手持旗、衣衫不整，另一手拿長槍，半裸的形體看來高貴而有尊嚴，周圍則是一些響應者。據說，那代表自由女神的女子，是德拉克洛瓦以一名洗衣女安娜為藍本所畫。安娜的哥哥在巷戰中死去，遺體被妹妹發現；安娜為了復仇，挺身殺死了九名士兵。

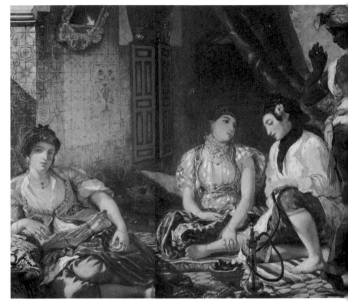

「阿爾及爾婦女」　德拉克洛瓦　1834年　畫布、油彩
180×228公分　巴黎，羅浮宮

　　平民起義是一場非常艱苦的戰爭，在這樣一個人心徬徨、艱困危難的時代，人們比平時更渴求一種安慰的力量，而女性的造型，便貼合這種要求。因此，在這幅畫中，藝術家便從這種心理角度出發，設計了這位領導勝利的女神，她的形象並非優雅高貴遙不可及，而是如同一個有血有肉的真人，這樣一個具有感情力量的形象，撫慰了痛苦不安的人心，在黑暗中帶來了勝利的希望。

　　德拉克洛瓦也是個無可救藥的色彩追求者，印象主義的席涅克就稱他為色彩新紀元的開創者。他在畫「但丁與維吉爾共渡冥河」之時，就已經發現把對比色放在一起可以加強彼此的力量；在「阿爾及爾婦女」畫中，背景那扇門以紅綠對比色互相排列，為後宮婦人的粉紅和暗金色調製造出強烈的視覺效果。畫中的婦人在那狹窄房間中慵懶地蹲坐，似乎陷入沈思。人物姿態簡單而自然，搭配千變萬化、豔麗圖案的紡織品，如魔法般營造出豪華的氣氛。

拾穗農婦成了古典雕像

以「晚禱」與「拾穗」聞名的米勒，將淳樸的農人莊嚴化，而那拾取麥穗的農婦，在低頭的一瞬間化為永恆形象，這畫面的取景就在巴黎近郊的巴比松村。

1849年，米勒帶著妻兒前往巴比松，並定居下來，從此過著與繁華都市隔絕的日子。在這裡，米勒的藝術進入成熟階段（19世紀50至60年代），他一邊在田間辛勤勞作，一邊作畫，農民生活成了他最重要的題材，作品大多描繪寧靜的田園生活。

「晚禱」描繪一對年輕夫婦聽到傍晚的鐘聲，虔誠地向神禱告。在黃昏夕照的田地上，遠遠地可以看到教堂尖塔，鐘聲便是由此處傳來。兩人如剪影般突顯出來的姿勢令人感動，俄國大文豪托爾斯泰極力稱讚這幅畫，米勒也因此畫而聞名世界。

也許是這對佇立在農田裡的農民與地平線交叉的形式，使人聯想到了莊嚴神聖的「十字架」，拉近了農夫、教堂與觀賞者的距離，並強化了教堂鐘聲的感應。這濃郁強烈的宗教情感、這凝重聖潔的宗教氣氛和安貧樂道的基督徒形象，如果不是一個虔誠的基督教徒，沒有深厚的文學藝術修養，沒有巨大的精神投入和高超出眾的繪畫技藝，很難創作出這樣詩意悠遠的傑作。

這外在粗陋樸實而內心純淨善良的農民形象，不僅體現了米勒對農民的深深理解和深厚的感情，也體現了19世紀後半藝術家強烈的民主意識以及現實主義的求實精神。

「拾穗」是米勒最重要的代表作，這是一幅十分真實、親切美麗，而又給人豐富聯想的農村生活圖畫。它描寫了一個農村中最普通的情景：收割後的土地上，有三個農婦正彎著身子細心地拾取遺落的麥穗，她們身後那堆得像小山似的麥子，似乎和她們毫不相關。

雖然看不清這三個農婦的相貌和臉部表情，但米勒卻將她們的身影描繪成如古典雕像般充滿了莊嚴之美。三個

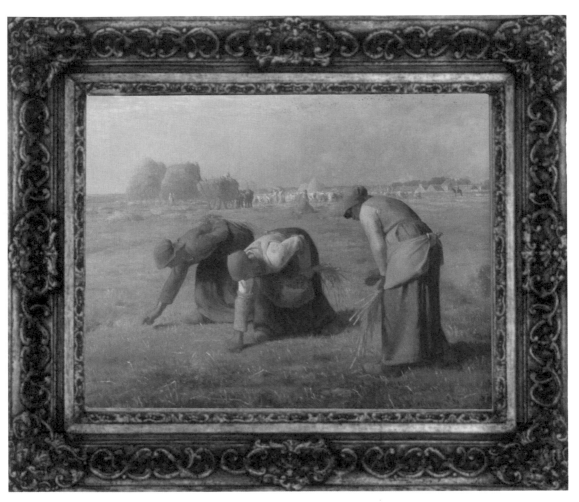

「拾穗」　米勒　1857年　畫布、油彩　83.5 × 111公分　巴黎，羅浮宮
米勒將農婦的身影描繪成古典雕像一般，自然流露一股莊嚴美感。這三個農婦的動作，又具有連環動作的
美，像是一個農婦拾穗動作分解圖。

農婦的動作，角度略有不同，但充滿連續動作的美感，好像是一個農婦拾穗動作的分解圖。

　　紫紅色頭巾的農婦正快速地拾著，另一隻手握著裝麥穗的袋子，看得出她已經撿了一會兒，袋子裡小有收穫；紫藍頭巾的婦女已經被不斷重複的下彎腰動作累壞了，她顯得疲憊不堪，將左手撐在腰後以支撐身體的重量；右邊的婦女，側臉半彎著腰，手裡捏著一束麥子，正仔細巡視那已經拾過一遍的麥地，看是否有漏撿的麥穗。農婦們就

是如此勞動著，為了全家溫飽，懷著對每粒糧食的感情，耐心而不辭辛苦地拾著麥穗。

　　畫面上，米勒使用了迷人的暖黃色調，紅、藍兩塊頭巾那種沈穩的濃郁色彩也融化在黃色中，整個畫面安靜而又莊重，傳達了米勒對農民艱難生活的深刻同情，和對農村生活的摯愛。

　　整個作品的手法極為簡潔樸實，晴朗的天空和金黃色的麥地顯得十分和諧，豐富的色彩統一於柔和的調子之中，它像米勒的其他代表作一樣，雖然所畫的內容通俗易懂，簡明單純，但又絕不是平庸淺薄，而是寓意深長，發人深思，這是米勒藝術的重要特色。

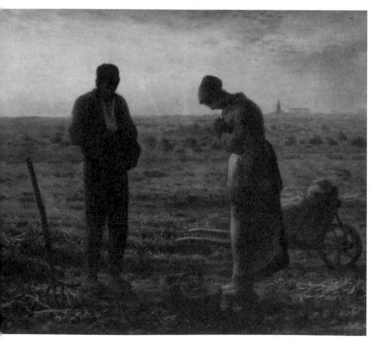

「晚禱」　米勒
1857-1859年　畫布、油彩
55 × 66公分
巴黎，奧賽美術館

在米勒的名畫「拾穗」、「播種者」、「晚禱」當中，有個共通的元素，在辛勤的勞動動作與黧黑的面容背後，都有著遠遠的天際線，日暮的光暈籠罩著這群求生存的農民，彷彿在歌頌這些如日升月落般日復一日的勞動者。在這樣平凡的世間男女身影中，米勒繪出了絕對無法漠視的神聖感。

他一生留下的作品不多，從1840年至逝世的三十多年間，所作的油畫約僅八十幅，而且多數是小幅作品。這並不表示他對創作缺少熱情和精力，而是他重於思考，這可從他留下的許多素描草稿看出來。

米勒用自己的畫筆真實地反映了農民的日常生活，因而被稱為「農民畫家」。一位偉大的藝術家，並不在於作品之多寡，只要能有幾幅作品在美術史上留名，也就足以永垂不朽，米勒的農婦就是如此。

▌藝術聊天室▐

轉來轉去的「晚禱」

「晚禱」之所以有名，與數度轉手有關。畫剛完成時，米勒很有自信的認為這是一幅傑作，但當時他開價太高，根本賣不掉。後來，經由畫商仲介，先賣給一位比利時公爵，後來又轉讓給比利時駐法公使，接著幾經輾轉，落到史克利達家族手裡。

史克利達家族公開拍賣這幅畫時，法國官方代表與美國代表競相喊價，因為法國要盡力把這幅畫留在國內，於是，法國代表喊價喊到五十萬六千法郎，把畫留在國內。巴黎市民興奮不已，「晚禱」立刻被認為是國寶。

然而，雖然喊價喊贏，但法國政府卻拿不出這筆錢，最後畫還是落到美國人手裡，到美國去做了六個月的巡迴展覽；之後，有一名叫喬治的法國人，用約八十萬法郎將畫買回來，「晚禱」終於得以留在祖國，綻放永恆的光彩。

女人是魔物

　　為了尋找下筆的對象，羅塞提在街上和公車上扮演跟蹤狂，物色到漂亮少女就一路尾隨，遊說到對方答應擔任模特兒為止；他甚至曾經付「年費」給一位旅館老闆的女兒，條件是她一年內不得讓別人畫肖像。

　　「若不這樣做，她的美貌就會變得像郵票上的英國女王面容一樣通俗。」這是用心良苦，而或多或少也透露他骨子裡的獨佔欲和偏執。所幸他的相貌不差，藉由熱愛的詩歌和文學薰陶，活脫是一個翩翩文藝青年畫家模樣，否則那舉止恐怕會嚇壞中意的女孩。

　　當他對某一題材產生興趣，便埋頭苦幹欲罷不能。沈迷於畫天使和聖母瑪利亞時，母親和妹妹全被動員來當他的模特兒。

　　將所崇拜的文學大師但丁的詩篇《新生》付諸彩筆時，畫中女主角的身分是但丁賦詩紀念的悲戀愛人貝亞塔，但姿容卻出自羅塞提真實生活中的愛妻伊莉莎白。因反覆畫她而墜入愛河，在一起後仍然反覆畫她，這是畫家與模特兒的戀愛模式，不論在羅塞提的心裡或作品裡，伊莉莎白想當然爾佔有一席之地。

　　雖然一天到晚上街尋找模特兒，但伊莉莎白卻是別人替他找到的。19世紀中葉的畫家全都是一個樣兒，笛俄烈陪母親買帽子時見到了高貴美麗的伊莉莎白，興匆匆地拉她去見朋友們，大聲宣布：「各位，我找到了一位真正的貴婦人！」

　　在場的羅塞提和他一樣眼睛發亮。不久，這位同樣富文學素養，本身也會畫畫的貴婦人便成為羅塞提一個人的。兩人在1854年訂下婚約，歷經七年漫漫時日之後才結婚。可惜紅顏薄命，伊莉莎白雖美卻被結核病折磨，長年以鴉片來解決痛苦，1862年因吸食過量而死。

　　為妻子作畫寫詩，始終不離不棄，因為死神的搶奪而悲悽不已，為此羅塞提的生活陷入頹廢與紊亂當中。表面上如此，然而「愛情」這東西的複

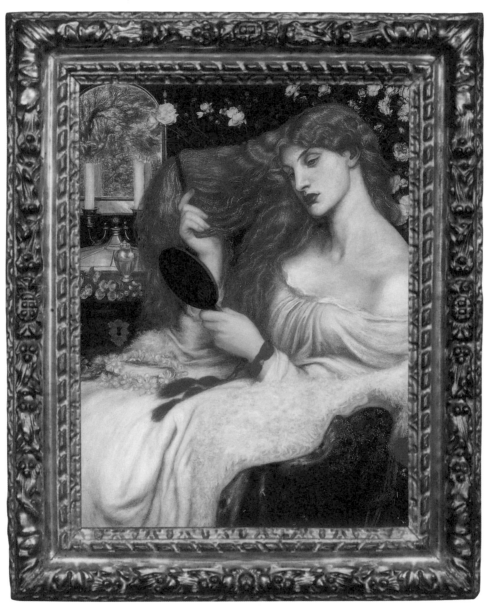

「莉莉絲」 羅塞提 1868年 畫布、油彩 97.8 × 85.1公分 維明頓，德拉瓦美術館
伊莉莎白一度是羅塞提最喜歡畫的女人，他曾為她畫了滿滿一抽屜的素描。

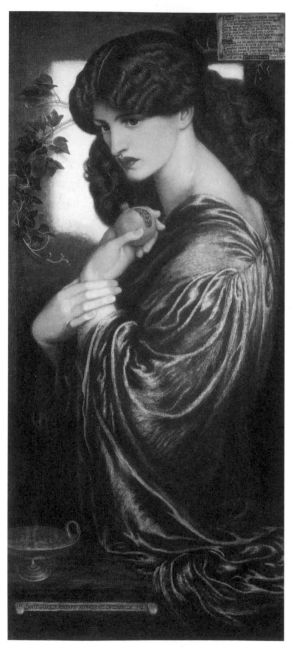

雜程度，卻遠超過人們所能想像，與西塔露共度的歲月裡，羅塞提的生命中其實還留有給別的女人的餘地——她是珍，一樣是在擔任羅塞提模特兒時與他熱戀，卻是段不見容於世的悖倫之戀，只因女方的另一個身分是羅塞提的好友，同為拉飛爾前派畫派成員，青年工藝家莫利斯之妻。

相戀的事實在婚禮舉行前就發生了，結局是羅塞提悄然退出，成全莫利斯。而或許是莫利斯婚後表現出的幸福洋溢，催促羅塞提與伊莉莎白完成訂定多年的婚約。

伊莉莎白死後，羅塞提和莫利斯、珍三人曾在牛津的別墅裡共同生活了三年（1871至1874年），但藏匿在友情與藝術背後

「珀耳塞福涅」　羅塞提
1873-1877年　畫布、油彩
119.5 × 57.8公分
倫敦，提特奇拉利美術館
羅塞提在劇場的觀眾席上看見珍，結果是一段得不到的愛情和這幅畫。他畫女人，以眼睛點出臉部神情、嘴唇表現感覺，更重視手的描繪。他認為女性的手極富表情。

的三角關係，帶著利刃般的尖刺是不爭的事實，隨時都有讓三人見血的可能。1875年，這對好友終於決裂，檯面上的理由是為了退出「商會」的事情意見相左，不足為外人道的，則是彼此隱忍多時的嫉妒爆發。簡單的說，都是為了女人。

周旋在愛情與友情之間，經歷過詭譎的羅曼史，女人這種生物，在羅塞提心目中，從純真可愛變成神祕難解，其中的端倪在留下來的畫作中，昭然可揭。女性，原本就是他一生作畫的主題，只不過1850年代之前，他筆下的女孩含苞待放，清純夢幻，臉上有著淡淡的青春哀愁。1850年代末期以後，所謂「宿命的女人」卻佔住他筆下不走，面容憂傷不變，但體態豐腴，形象成熟妖豔，往往佔據畫面的大半，眼神裡流露出慾念，分明代表一種墮落的、官能性之美。令人不可自拔的女人正是如此，晚年的羅塞提似乎覺悟到：女人是魔物。

▌藝術聊天室▏

拉斐爾前派

　　19世紀中，英國的藝術教育趨於一元，學院推崇文藝復興時期畫家拉斐爾的畫法為最高的藝術指導原則，除此之外，一切創新及觀念皆被斥為不入流。為了抗議這種封閉的思想，倫敦皇家學院附屬美術學校的一群年輕學生，在1848年組織了PRB，即「拉飛爾前派兄弟團」，主張脫離制式化的創作方式，回歸拉斐爾以前認真觀察、如實描摹自然的態度，並重視獨自的構想。成員以米雷、漢特、羅塞提為中心，另加伯恩、瓊斯、雷頓、古雷應、渥特豪斯、雅瑪－泰德瑪和休斯等，一共十人。

　　他們的目標並非是復古地「回到昔日的藝術」，而是要「回到昔日的正直」——一種素樸、純粹的繪畫態度。

　　拉斐爾前派主義在工藝美術和書籍插畫領域中都有極大的貢獻，也為歐陸19世紀末的「新藝術」浪潮帶來重大影響。

蠱惑人心的莎樂美

牟侯是一個神祕的畫家，他的生平事蹟似乎不為外界所知，他一生未娶，和母親同住，他敬愛他的母親，但在他筆下的女人，似乎個個都有美麗妖豔、蠱惑人心，卻又愛使壞的特色。在他死後，人們流傳著他是同性戀者的說法。

牟侯是法國象徵主義的代表畫家之一，勤勉好學且博學多聞，他的父親是富裕的建築師，因此，他一生過得十分順遂。牟侯身處寫實主義和印象派交替時期，許多畫家都捨棄歷史畫和故事畫，走出戶外尋求明亮的光線，只有他如隱士般，待在巴黎的畫室，依舊從古代典籍及傳說世界中尋求作畫題材。

牟侯最著名的作品，就是「莎樂美」的連作。莎樂美的故事出自《聖經》，故事是這樣的：莎樂美的母親希羅底亞絲，在丈夫死後又嫁給了丈夫的弟弟希律王，施洗者約翰認為這是不道德的，使得希羅底亞絲很想殺了約翰。莎樂美非常擅長舞蹈，在希律王生日當天，希羅底亞絲要莎樂美前來祝壽，跳舞助興。希律王非常高興，允諾答應莎樂美的任何請求，於是，莎樂美照母親事先的囑咐，要求要約翰的頭，約翰因此而被殺。

故事中的莎樂美，看似天真無邪，但在無邪的過程中，卻扮演了「教唆殺人」的角色；就算她真的只是聽從了母親的話，成為執行殺人的工具，但若非她美麗出色的外表，以及動人的舞姿，這個由母親策畫的殺人計畫，還是難以達成。因此，「莎樂美」幾乎成為「美麗壞女人」的代名詞，而牟侯分別以油畫、水彩及炭筆畫，來詮釋莎樂美這個角色。

牟侯創作了不少的莎樂美，最著名的一幅，穿著珠寶薄衫，左手臂戴著具有法力的埃及綠色魔眼石，右手拿著粉紅色蓮花，四處散落著玫瑰花瓣的淡紅色地板上，莎樂美跳著舞；母親希羅底亞絲站在明暗交接處，陰晴不定的看著舞動的女兒。他藉著珠寶、樂師、織

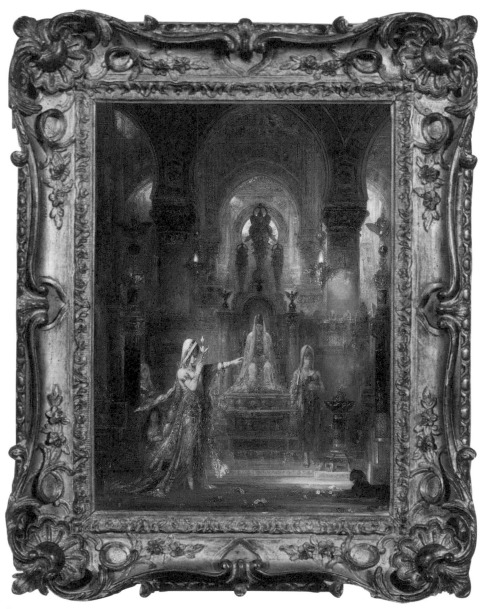

「莎樂美」　矣侯　1874-1876年　畫布、油彩　洛杉磯，藝術館文化中心
牟侯創作了不少「莎樂美」，他藉著莎樂美身上的裝飾，暗示著她具有危險、奢華、邪惡的特性。

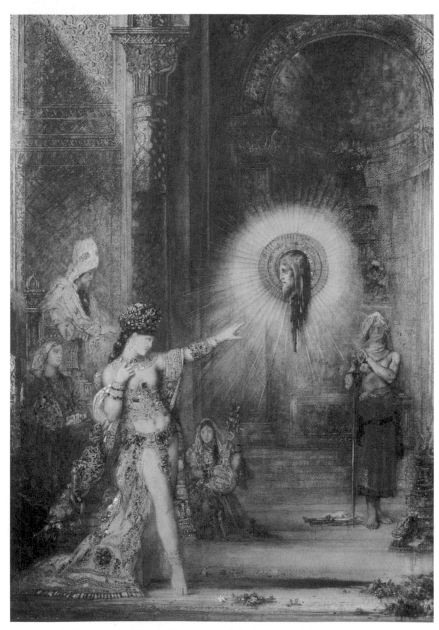

「顯現」　矣侯　1876年　畫布、油彩　105×72公分　巴黎，羅浮宮

錦等外在形物，作為宗教、性、死亡等隱喻，而莎樂美身上的裝飾，則代表著危險、奢華、邪惡的特性，飛起的人頭讓莎樂美的美麗，更具有邪惡的象徵。

矣侯晚年出任法國美術學校的教授，他教出了野獸派大師馬諦斯、馬克、盧奧等知名畫家，他的遺言表示要把私人宅邸捐出來作為個人美術館，展出他的遺作，但又在另一份遺言中表示禁止公開他的私事，因此，外界對矣侯的個人生活完全不了解，就算到過他畫室的訪客，對牟侯也所知不多。謎樣的牟侯，就和謎樣的莎樂美一樣難解。

▌藝術聊天室▏

象徵主義

象徵主義（Shmbolism）起源於19世紀末的法國。

當時，畫壇上不論是自然主義的學院派或歌頌陽光的印象派，整個潮流都是以寫實為主。寫實主義的原則就像庫爾貝所說：「繪畫在本質上是一種具體的藝術，是實際存在事物的再現⋯⋯。抽象的對象，並不屬於畫的範圍。」也就是說，繪畫所描寫的是只靠肉眼視覺所觀察到的現實。

然而，到了1880年代之後，有幾個畫家卻意圖另創心靈世界的藝術。他們認為除了現實世界之外，另有以心眼方能察覺出來的主觀世界存在，這些畫家有意創造出這種世界的樣式。說得明白一點，他們有意探究的是蘊藏在事物背後的東西，如個人的內在體驗、生命的陰暗面或幻想等。

第一位印象主義藝術家

1830年7月10日畢沙羅生於安迪列斯群島的法屬殖民地聖湯姆斯，父親是一位原籍葡萄牙的法國猶太人，開了一家專賣小飾物的商店，與安迪列斯群島的一個克里奧耳女人結了婚，生下畢沙羅。

畢沙羅度過了一個充滿異國情調的童年，1841年時父親送他到法國讀書，1848年，他又被住在熱帶地區的親人叫回去，但他對商業買賣毫無興趣，閒暇時他就到港口碼頭為工人畫一些速寫。又過了五年，他結識了年輕的丹麥畫家弗里茨·麥爾白，藝術的吸引力促使他離家出走，隨著麥爾白到了委內瑞拉。

1855年，畢沙羅的父親終於允許他到巴黎學畫，當時他拜訪了兩位藝術家，並聲稱自己是某兩位藝術家的學生：一位就是帶他到委內瑞拉的丹麥畫家麥爾白；另一位則是柯洛，畢沙羅尤其對柯洛推崇備至，還覺得自己與柯洛志同道合。

1859年，畢沙羅以「蒙莫朗西風光」這幅畫，參加官方沙龍展覽，並在瑞士學院認識了莫內，兩人成了好朋友。在這幾年當中，他的作品一直順利在沙龍展出，直到1863年為止。

畢沙羅在巴黎蒙馬特山有一間畫室，並經常與其他畫家在蓋布瓦

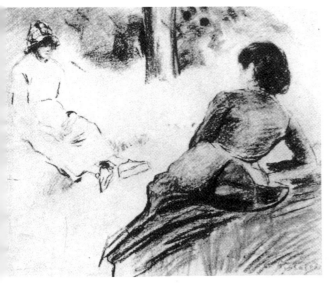

「坐在小徑邊的兩個農婦」 畢沙羅
約1880年 粉彩 42×52公分 畢沙羅收藏

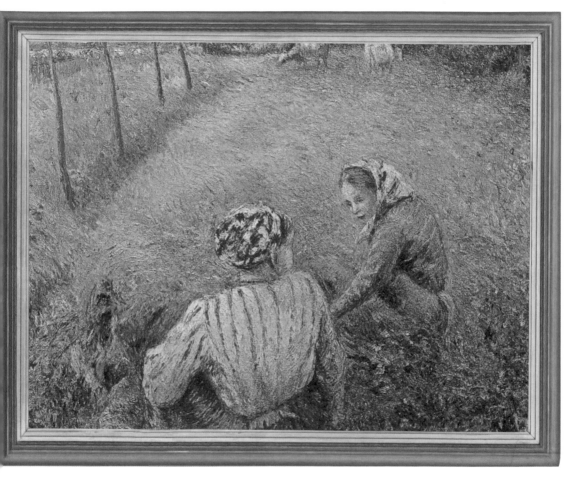

「牧牛婦，旁瓦茲」　畢沙羅　1882年　畫布、油彩　65×81公分　美國，私人收藏
畢沙羅不遺餘力地發揮「農人」主題，致力於以印象派和新印象派的圖畫語彙呈現農婦的工作與休息。

咖啡館聚會。在巴黎期間，畢沙羅愛上了母親的女僕朱麗‧維萊，卻遭到家人極力反對，但畢沙羅力排眾議，不顧一切地與朱麗在一起。

1870年，普法戰爭開始，畢沙羅偕同朱麗一起奔赴倫敦，並在那兒結婚，朱麗還為他生了兩個兒子，大兒子呂西安後來也成了畫家。畢沙羅的家庭成員增加了，但收入並未增加，在普魯士軍隊兵臨巴黎城下時，畢沙羅在匆忙逃難中把他的所有畫作都拋棄，有幾幅還是莫內替他放到倉庫裡去的，但等到

他半年後回來時，卻發現這些畫已經遭到破壞，有些甚至損壞得無法修補。返回法國後，他定居旁瓦茲，一待就是十年。在這十年當中，為了養家餬口，應付債務，他夜以繼日地工作。

在印象派的表現系統上，工作佔了一個矛盾的地位，畢沙羅尤其不遺餘力地致力於以印象派和新印象派的圖畫語彙來呈現農村婦女與市場婦女的工作與休息。有人說畢沙羅之所以總是畫勞動中的婦女，與朱麗的背景有關，而且他也說過：「只有勞動中的女人最美麗。」

「坐在小徑邊的兩個農婦」這幅粉彩畫透過兩個人像的前縮畫法，揭示了畢沙羅確定兩個女人形象的速度，同時也表明了他的綜合能力。技法儘管如此簡單而精確，卻成功地表現了光彩、深度、氣

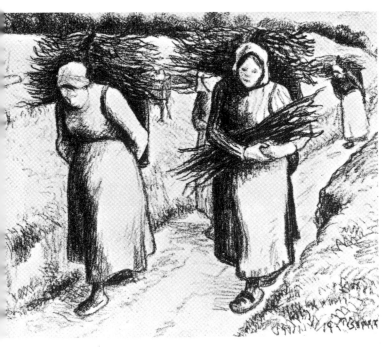

「持柴枝的農婦」　畢沙羅
1896年　石版畫　22.2 × 30公分
巴黎，國立圖書館版畫廳

氛以及色彩。

從「牧牛婦，旁瓦茲」畫面的上部，畢沙羅把我們引入草地的綠色空間裡，處於近景的兩個農婦與背景中的乳牛，使空間得以鋪展開來。畫面左邊那深淺不同的綠色草地，顯示出樹木的遠景，有助於表現畫面的縱深度。

「持柴枝的農婦」證實畢沙羅以理解和親切的心情，來觀察農民的生活和世界。那些微俯著身軀，蹣跚而行的農婦們，顯露出疲憊不堪的神情，增添了畫面的哀愁氣氛。

畢沙羅除了一直為經濟拮据所困之外，又因患有眼疾，使他不能露天作畫，但這並未阻撓他繪畫的意願，他改在畫室中工作，並經常到盧昂、巴黎等地方小住，從他居住的公寓窗口或旅館的房間來描繪城市風光。

畢沙羅的作品由於在法國和美國獲得成功，使他在生命的最後十二年得到安定的生活。畢沙羅一向與年輕人相處親密並保持友好，在繪畫研究方面還充當他們的顧問。1903年11月，他在巴黎逝世，給人們留下的印象是：「他是一個具有偉大心靈的人，這個人對生活充滿熱情與愛戀。」

▍藝術聊天室 ▏

高薪店員，我不幹

畢沙羅曾在寫給一位朋友的信中說道：「1852年，在聖湯姆斯時，我是個高薪的店員，但是我卻做不下去了……，我沒有多加考慮，就把既有的一切全都拋棄掉，逃到卡拉卡斯，目的就是要斬斷那條把我與優渥生活拴在一起的線。」由此可看出，當時的畢沙羅，為了順應自己的興趣棄商從畫的決心。

1855年，當畢沙羅到巴黎時，他對德拉克洛瓦、安格爾、庫爾貝、米勒和柯洛那種色彩繽紛且富有詩意的作品震驚不已。尤其是柯洛的作品更是令他傾倒，後來還啟發他確定自己的繪畫主題：「必須到田野裡去，繆斯就在樹林之中。」

印象派之父

馬奈唾棄那種眼見為憑,只根據自己所見的作畫方式,他一向都畫自己感受到的,期望在畫布上傳達自己深刻的感情,以及反映事物的真相。在他看來,主題對繪畫來說是次要的,他要求自己充分且自由地表達自己的感情,任誰也無法阻擋。

也正因此,馬奈曾因兩幅畫的主題與內容掀起巨大的批評聲浪。那兩幅「不知廉恥」的知名畫作,就是「草地

上的午餐」與「奧林匹亞」,畫中那名話題女王,就是馬奈在1860年代最愛用的模特兒維多利亞·姆蘭。

在1863年,馬奈走出了決定性的一步,這一步影響了他此後的一生,那就是他展出了「草地上的午餐」。原先提交沙龍展覽時被拒絕,後來法皇下令把所有落選的畫家作品集合展出,此畫卻仍然招致批評與謾罵。

馬奈把一個裸女跟兩個衣著整齊的男子放在一起,當時,只能在傳說場面表現天神時,才允許畫裸體,若把它搬到現實生活中,觀眾是絕對無法接受的。但何況那名赤裸的女人還泰然自若

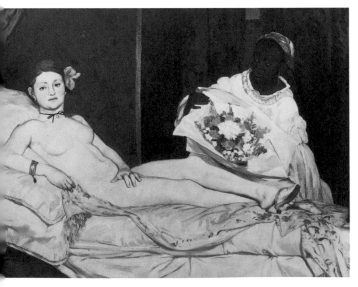

「奧林匹亞」 馬奈
1863年 畫布、油彩
130 × 190公分 巴黎,奧賽美術館
這幅以維多利亞·姆蘭為模特兒的畫,可以說是巴黎妓女的完美寫照,極具挑逗的姿態、冷酷的面容、脖子上黑色的絲帶和幾乎半透明的皮膚,與捧著花束的黑女僕有著強烈的對比效果。

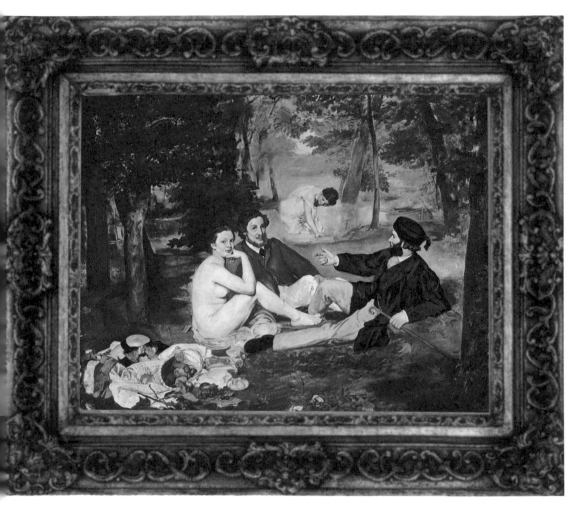

「草地上的午餐」 馬奈 1863年 畫布、油彩 208 × 264.5公分 巴黎，奧賽美術館

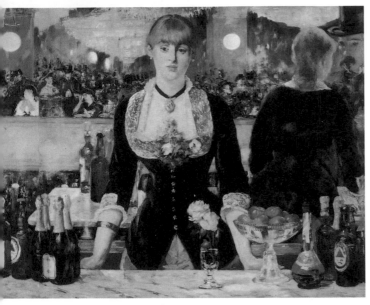

「福里‧白熱爾酒吧」 馬奈
1881-1882年　畫布、油彩
96 × 130公分
倫敦，柯特爾德藝術研究中心

形容詞用完了，一些狂熱者甚至嘗試要毀掉這幅作品，館方最後只好把它高高懸在展覽館的一扇門上。

　　馬奈晚年的傑作都是人像畫，尤其是女性畫像。馬奈最偉大的地方就是，讓我們看見當時巴黎女人多樣的面貌：老太婆、娼妓、女演員以及酒吧女服務生。他還會仔細研究服飾、頭髮式樣、姿態，以符合被畫者的身分，展現當代的生活面貌，把片斷的畫面化作永恆的藝術。

　　「福里‧白熱爾酒吧」是馬奈晚年的畫作之一，描寫巴黎人的日常生活，在充滿燈光和人物的背景之間，酒吧女侍眼神中的憂傷，把整幅畫襯托得更為突出。因為使用了鏡子的反射手法，使構圖更具空間感，而被認為是極品。

地坐在兩名穿衣的男子身旁，這幾乎不可能發生在現實的野餐活動中。

　　比起「草地上的午餐」，引起更大的反應是在1865年展出的「奧林匹亞」。社會大眾不只因為這種奇異的畫風而感到憤怒，更因為這幅畫的主題出了問題，馬奈把妓女畫題名為「奧林匹亞」，簡直就是玷污希臘女神名譽的大膽舉動。

　　「一個有著黃色小腹的妓女」、「由印度橡膠製成的黑色母猩猩」、「一塊裸肉或一堆送洗衣物」之類的形容詞，難堪地出現在當時的報紙上。當

　　馬奈雖未參加任何一屆印象派的畫展，但他在19世紀60年代所團結的一批

青年畫家，包括莫內、雷諾瓦、狄嘉、希斯里等，都在蓋波瓦咖啡館裡發表新的藝術理論和見解，馬奈既是這個藝術團體的中心人物，更是畫家們的領袖。

他在藝術上的革新，對印象派的發展影響非常大，同時他也是印象主義的積極支持者與鼓舞者，因此被後人推崇為：「印象派之父」。

▋藝術聊天室

一位被遺忘的印象派女畫家

1876年，印象派舉辦了第二次畫展，這些作品仍舊招來諷刺和挖苦，《費加洛報》稱這群人是「五、六個瘋子，其中一個是女人」，報上說的這個「印象派女人」，就是貝爾特‧莫利梭。她是法國唯一的印象派女畫家，但長期以來卻被藝術史學者所忽視。

1857年，她的母親讓女兒們各畫一幅畫送給父親當作生日禮物，因此激發了莫利梭對繪畫的熱情。1868年，當她在羅浮宮臨摹作品時，在魯本斯的畫前遇到了馬奈。馬奈常以她為模特兒，在馬奈的筆下，總是能清楚表埌出她的神韻、氣質與女性魅力。莫利梭是個聰慧且容貌出眾的女子。

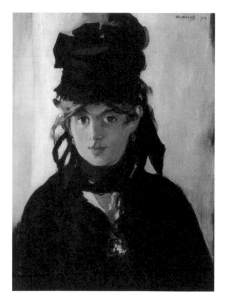

「手持紫羅蘭花束的貝爾特‧莫利梭」　馬奈
1872年　畫布、油彩　55×38公分　私人收藏

從她給母親與姐妹的一些信件中，可以感覺她與馬奈之間存在著超乎友誼的情感；馬奈也喜歡她，還不時聽取她的建議與意見。然而，貝爾特最後卻嫁給馬奈的兄弟歐仁，馬奈自己也娶了別的女子。

解構後的色彩美女

　　英國唯美主義的繪畫，講究「為藝術而藝術」，把藝術從道德之中抽離，強調作品只要表達出「美的訊息」就好，畫家們不重視內容，只在乎感覺形式。唯美主義和古希臘藝術息息相關。19世紀初，大英博物館自雅典運來古希臘美女雕像作為收藏，引起了畫家的興趣。

　　這是英國人第一次接觸到古希臘古典大師的作品，畫家們開始在意女性理想美與肉體的表現方法，並且從流暢的衣飾褶紋中，尋找美的最佳表現方式。惠斯勒是唯美主義的代表人物，他的畫講究畫面布局、整體色調，以及女性的姿態、衣飾等，並且配合音樂命名，成為他畫作的特色。

　　在維多利亞時代，畫要會「說故事」，亦即有典故的故事畫，才會受到重視。所以，唯美主義這樣只追求畫面之美，卻沒有「主題」的畫，在當時算是前衛的表現手法。惠斯勒等畫家自然受到評論家的嚴厲批判，惠斯勒甚至因此與評論家羅斯比對簿公堂。

　　以音樂為肖像畫命名的方式，起源自他在1862年的創作：「白衣少女」。

　　「白衣少女」和馬奈「草地上的午餐」一同展出時，也同樣受到揶揄，不過，一位評論家曼芝則稱讚它是「白色交響曲」，這給了惠斯勒以後為畫命名的方向。

　　這幅畫沒有主題，沒有故事性，只以微妙的明暗差別和不同塗法，把白色窗簾、白衣服、少女手中的白色百合花區別出來。極力追求白色調的變化美感，似乎才是惠斯勒畫中所強調的主題，人物的特色並不明顯，彷彿只是為了突顯白色調的變化，才讓少女站在窗前。

　　惠斯勒筆下最具神韻的女人，當屬他為母親所繪的畫像，命名為「灰色與黑色的交響」，這是惠斯勒顛峰時期的代表作。整個畫面只有黑、白、灰，以及惠斯勒所喜愛的日本風窗簾，這幾個顏色調和出的交響，顯得安詳、靜謐

「白衣少女」(又名「白色交響曲」No.1) 惠斯勒 1862年
畫布、油彩 214.6 × 108公分 華盛頓，國家畫廊
以音樂為肖像畫命名的方式，起源自他在1862年的創作：「白衣少女」。這幅畫
極力追求白色調的變化美感，少女彷彿只是為了突顯白色而存在。

與和諧。畫中我們看不清母親的神韻，反而是畫中色彩的基調，構成了畫面的完整性。

　　與傳統西洋藝術相較，惠斯勒並不著重於女性面容與神韻的描繪，他的唯美方式是將色彩解構，以色彩畫下女人的感覺。這類畫風可說是後世抽象藝術的先驅，解構後的色彩美學，依舊呈現了筆下女人獨一無二的美感。

「白衣少女」（又名「白色交響曲」No.2）　惠斯勒
1864年　油彩、畫布　76×51公分
倫敦・泰德畫廊

藝術聊天室

是日本公主？還是中國公主？

　　華盛頓的佛瑞爾美術館中，有一間專門用來展示「公主」的孔雀室，那位就是「玫瑰色與銀──瓷器王國的公主」。

　　作畫的人正是惠斯勒，模特兒其實不是一位公主，而是希臘領事館的女兒。

　　正瘋狂醉心於日本事物的惠斯勒，沒親眼看過真正的日本婦女，沒有徵詢客戶的同意，惠斯勒極可能依據浮世繪上的藝妓形象來裝扮模特兒，擅自給她穿上和服，並畫入屏風、扇子等日本器物。

　　不過，請注意，畫中和服的穿法不太對勁，握著扇子的右手有些造作，屏風的擺設也怪異，再看地上藍白色的地毯、大花瓶，以及畫名「瓷器王國的……」，就知道畫家對日本和中國印象的混淆。

　　除了油畫，惠斯勒也畫屏風畫，他把日本風融入其中。惠斯勒和東方並沒有明顯的接觸，或是有何血統色彩，他只是很單純的，把東方情趣以美的方式呈現。

「玫瑰色與銀：瓷器王國的公主」
惠斯勒　1864年　畫布、油彩
199.9 × 116.1公分
華盛頓・佛瑞爾美術館

Edgar Degas
1834-1917

狄嘉

首位描繪後台情景的畫家

當其他印象派畫家走出戶外，著迷於自然光影的捕捉，「偷窺狂」狄嘉卻興趣缺缺。他偏好在畫室裡進行創作，吸引他的是劇場性的主題，所以他大部分的畫作都在描繪賽馬場、戲院、咖啡廳、音樂廳或是婦人的起居間。為什麼稱他「偷窺狂」呢？因為他看女人的方式「怪怪的」。畫個芭蕾舞者，不畫人家光鮮亮麗的舞台演出，偏要跑到後台去看她們排練；畫裸女，好像從鑰匙孔偷看女人洗澡，還把沐浴畫面給搬到畫廊去。

但不可否認的是，狄嘉對女性有著敏銳的觀察力，那些描繪舞者、女帽商人、洗衣女的人物畫，都是全神貫注下的結晶；他嘗試以完全客觀的角度，抓住被觀察者自然的動感，就像是照片捕捉的一般。

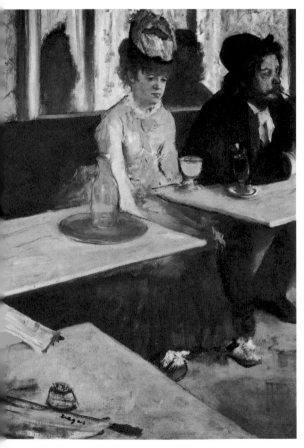

「苦艾酒」 狄嘉
1876年 畫布、油彩 92×68公分 巴黎，奧賽美術館
狄嘉請他的好朋友——女演員愛倫·安德赫，在「苦艾酒」中飾演那茫然醉態的女人，「噁心」、「醜惡」是當時大眾的評論，不過，這幅畫卻啟發了土魯茲－羅特列克，在1891年以相同題材創作了「女友」。

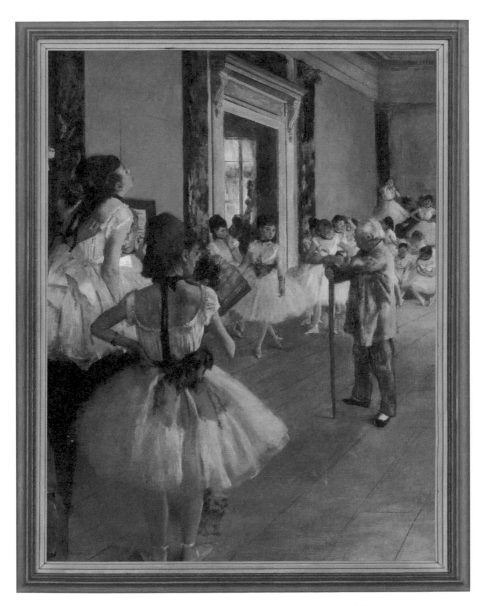

「舞蹈課」 狄嘉 1873-1875年 畫布、油彩 85×75公分 巴黎,奧賽美術館
近景處的兩位少女,一位坐在鋼琴上搔著背,一位則搖著扇子,真實記錄了舞蹈課的排練情景,狄嘉打
破之前的芭蕾畫慣例,不再畫擺好典雅姿勢的芭蕾舞星「美女圖」。

正因為狄嘉常觀賞舞劇的排演，因而有機會從各個角度觀察變化多端的人體姿態，並研究舞台燈光打在人物上的效果。他以超然的眼光，宛如站在另外一個世界的立場，來審視周遭的環境，為當時社會的人情世態、食衣住行留下紀錄。至於他作品裡的人物，猶如他所使用的粉彩、油畫顏料，只是他研究光線、色彩和造型的材料而已。

畫了很多的芭蕾舞者等待中、出場中、練習中的各種情境，評論家認為

他的畫是受到日本浮世繪的影響，讓印象派畫家懂得在畫面上留白。因此，狄嘉常把人物安排在另一個角落或放置一旁，製造出空曠的空間，讓畫面上的戲劇效果更加強烈。

我們所看到狄嘉的芭蕾舞者群像，就像是用相機照下來的幕後花絮，但是色彩更豐美，情感更細緻，構圖更有層次。女郎輕盈的紗裙和優美的舞姿，被他表現得飄逸、柔和、玲瓏，傳達出芭蕾舞的情調與細膩。

他以芭蕾舞者為主題的繪畫廣受歡迎，理由其實很簡單，因為狄嘉以善意描繪那個優雅而美麗的世界。在狄嘉之前的芭蕾繪畫，向來都是畫擺好典雅姿勢的芭蕾舞星「美女圖」，看起來就像好萊塢宣傳照一樣。狄嘉卻走到後台，成為第一個描繪舞者們訓練與排演的畫家。

狄嘉的浴女作品，常畫女人站在盆裡或坐在盆邊梳頭髮、擦身體的種種姿態，事實上，狄嘉也在畫室裡放了一個浴盆，讓模特兒爬進爬出地擺姿勢。

「沐浴後擦腳女子」　狄嘉
1886年　粉彩畫　54.3 × 52.4公分
巴黎，奧賽美術館

畫中這種浴盆提供各種伸展的可能，使女人的身體在梳頭或擦身體時形成美妙的弧線，同時還給人一種親近的感覺，像是在畫中人沒發現的狀況下親眼目睹一般。

狄嘉晚年視力開始減退時，開始愛用粉蠟筆作畫；而他的粉彩畫，則用簡單的構圖描繪少數的物體，並運用鮮明的色彩與意義豐富的姿勢來取代精確的線條與處理的細節。儘管在肉體病痛的限制下，他的作品仍以豐富的表現力成為其他人無法超越的獨特成就。

▌藝術聊天室▕

我的紅粉知己卡莎特

狄嘉向來討厭女人，但奇怪的是，狄嘉卻不斷地畫女人，而且他有一個紅粉知己，就是女畫家卡莎特。卡莎特是參與早期法國印象派的唯一美國人，狄嘉對卡莎特讚譽有加，亦深深影響她的藝術生涯，他的朋友們都以為他們會有情人終成眷屬，可是結局卻是兩人都終身未婚。

狄嘉畫了一幅「卡莎特小姐坐著，手中拿著紙牌」，不過，卡莎特並不喜歡畫中的這個醜女人，她說：「他把我畫成這個噁心的人，我不希望別人知道畫中的女人就是我。」狄嘉畫的女人常常看起來很醜，因為他說：「一般而言，女人都很醜。」馬奈就曾因不喜歡狄嘉畫的「馬奈夫婦」中醜陋的馬奈夫人，而把臉的部分割掉了。

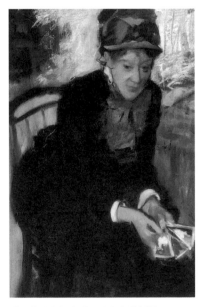

「卡莎特小姐坐著，手中拿著紙牌」
狄嘉　1884年　畫布、油彩
71.5 × 58.7公分

以思考代替感覺來作畫

　　塞尚的作品除了素描外，共留下八百零五幅畫，其中人物畫就有一百五十幅，自畫像佔了二十四幅，另外，畫塞尚夫人的作品也有三十件之多。但除了塞尚太太和浴女圖之外，女人的畫像算是很少。

　　塞尚夫人名叫瑪麗・奧丹斯・菲凱，她是一家裝訂工廠的女工，業餘為塞尚充當模特兒，她的耐心和順從使塞尚十分感動，兩人便同居在一起。因為害怕父親責備，他不敢向家人公開與菲凱的婚姻關係，私訂終身之事保密長達十六年之久。直到1886年，他父親去世前不久，兩人才正式結婚。

　　塞尚是屬於慢工出細活型的畫家，他以思考代替感覺來作畫，作品以靜物居多。所以，當他為夫人畫像時，就要求妻子要像蘋果般靜止不動。有一次，塞尚為畫商佛拉畫肖像，要他保持長時間的姿勢，而畫商不知不覺地打起了瞌睡，塞尚斥責說：「有打瞌睡的蘋果嗎？」儘管蘋果不會動，可是塞尚有

一次也未能將它畫完，因為它腐爛了。有時，他寧可畫紙花而不是真花，因為「這些混帳會枯萎」。

　　所以，除了塞尚夫人，再也沒有人願意當塞尚的模特兒，一動也不動地成就塞尚的作品。

　　然而，塞尚想要描繪的只是如靜物般的人，光與影、色彩的冷暖，完全沒有畫出塞尚夫人的內心世界。在塞尚看來，繪畫不是摹寫對象，而是「表現自己的感受」，塞尚夫人在他的筆下，變成一種安定而堅實的構成。他傳達的不只是女性柔和的表面感覺，而是一種整體的實在感。

　　由於十六年的祕密婚姻，加上在畫壇屢屢受挫，塞尚憤而過著離群索居的生活。這些因素使得他筆下的夫人，總是處在封閉的氛圍中，神情抑鬱，卻又彷彿沈浸於兩人的自足世界裡。

　　他不用女性模特兒，後來所畫的許多「浴女」圖，都不是看著女模特兒畫出來的，大部分是幻想中湧現的輪

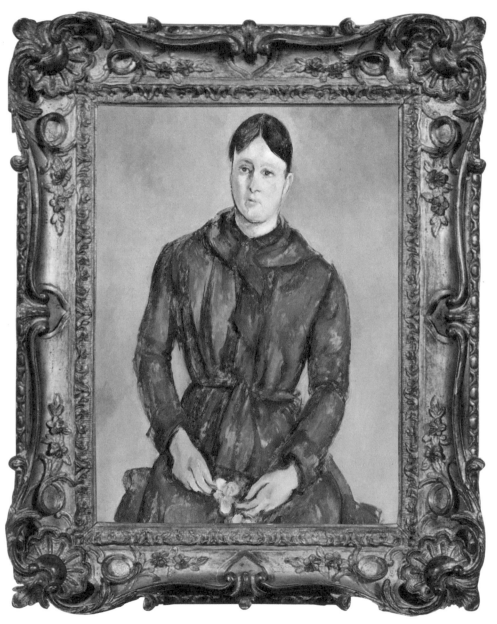

「穿紅衣服的塞尚夫人肖像」　塞尚　1890年　畫布、油彩　87 × 70公分　聖保羅，美術博物館

廓，他是藉這些題材來表達內心的意念。塞尚詩意地表現出調和萬物的願望，他曾說想結合「山的隆起與女人的曲線」。

他的「浴女」圖中，浴女的排列、她們的姿態、她們身體的外形，都在反應由地平線與傾斜交會的樹木所構成的一個等腰三角。為了將人體納入等腰三角的系統中，他在刻劃人體時全然不考慮解剖學，不管在比例上的要求，也不關心在觀看前已經知道的事，而是在觀看之際抒發自己的感受。

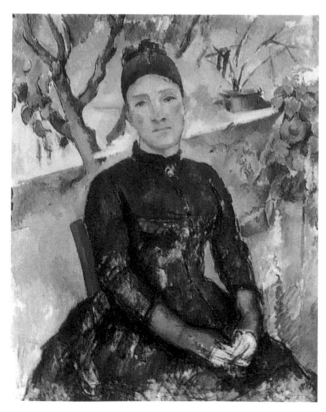

「暖房中的塞尚夫人」 塞尚
1890年 畫布、油彩 92 × 73公分
紐約，大都會博物館

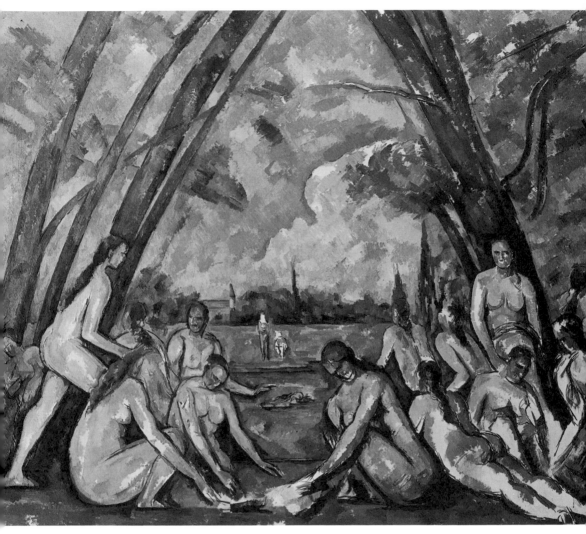

「浴女們」　塞尚　1898-1905年　畫布、油彩　208×249公分　美國，費城美術館

浴女頎長美麗的裸體是這幅畫的重點，也是塞尚晚年從不厭倦的主題。但這類作品並不是真實的人物描摹，
而是畫家捕捉腦中影像與觀看後的感受，並完美結合女人身體曲線與山脈隆起弧度的代表之作。

表現超越現實的內在世界

　　魯東筆下的女人因朵朵璀璨的花更具致命的魅幻魔力。

　　一位法國植物學家曾說：「世上最美的花卉，第一是上天創造的，第二是魯東所畫的。」由於早年對植物學發生興趣，魯東一生追求的終極是「花」，晚年所畫的花象徵他的心境。那些花有實在的花，也有幻想的花，他的花卉色彩妍麗，具有一種迷人的吸引力。

　　除了醉心於探勘植物花卉的神祕之外，他也以同樣的熱情挖掘潛意識，分析夢想與事物的黑暗面。在早期的「黑白時代」中，素描和版畫多半是飄浮的眼珠、半人的植物與昆蟲等個人隱私的想像世界。他探索的一切，似乎與現實格格不入，但潛意識仍然成為魯東的創作泉源，指引著他的畫筆。

　　1890年代末期，魯東開始創作較多的彩色作品——小幅粉彩及油畫作品。此時，他雖已去除早期作品中那份極端的固執，但作品卻帶有感人的強烈

「夏娃」　魯東
1904年　畫布、油彩　61 × 46公分
巴黎，羅浮宮

「薇奧萊特・海曼肖像」　魯東　1909年　粉彩　72×92.5公分　克利夫蘭，美術館
這幅粉彩畫包含了魯東藝術的兩個典型：花卉與女性。在西洋繪畫史上，魯東的花不再只是陪襯女性肖像
的裝飾品，而是成為畫中的主角。

色彩。無論是「黑白時代」，還是色彩豐饒的後半期，魯東始終是以表現超越現實的內在世界為宗旨。

他最著名的一幅畫是「薇奧萊特·海曼肖像」，這幅粉彩畫包含了魯東藝術的兩個典型：植物世界和人的天性，或者也可以說是花卉與女性。

在西洋繪畫史上，以花卉為背景的女性肖像畫並不少見，從莫內、雷諾瓦到克林姆都有此類畫作。但這幅畫中，花卉與人物的關係卻與眾不同：這些花朵的枝葉並沒有被拿來當作陪襯女性肖像的裝飾或花冠，而是成為畫中的主角。在兩個縱向佈局中，植物若和人物相比，實際上發揮了同樣的作用，具有同等的重要性。

在畫面左半邊，花朵與枝葉突顯在灰色背景上，而在畫面右半部，則是薇奧萊特纖柔的側影。花叢的色調和諧、色彩繽紛，與人物皮膚的淺粉色、衣服的淺綠色相互呼應，背景的色彩則使淺綠色變得幾近乎透明。

在藝術成熟期的魯東心中，女性佔有神聖的、至高無上的地位，他試圖以他的精力表現出來，而在繪畫階段經過了風景、黑色時代以及對神話題材的抒情描繪後，魯東在女性身上發現了魔力、秩序與和諧。如同他在觀察大自然時所發現的一樣，「夏娃」和「潘朵拉」的形象就是因此而誕生的，她們像是出自無垠的空間，是生命的象徵。

夏娃豐腴的裸體，美麗動人，神祕莫測，周身環繞神奇的光暈，象徵著人體的美與和諧。魯東在女性人體上成功

▌藝術聊天室▕

超現實主義

1924年，超現實宣言發表。佛洛伊德認為，夢是潛意識最主要的熔爐，夢想世界揭示了「自我」中最有意義、最深刻的部分。夢與思考具有同等價值，夜晚比白晝更加重要。超現實主義者所醉心的神祕學說、玄學和心理現象，在19世紀末時，心理醫生已經對這些領域發生濃厚的興趣。因此，超自然主義的藝術家，把魯東視為先驅其實是很自然的。

地賦予象徵意義，使她們顯得既遙遠又
富於肉感，代表了不可實現的欲望。

　　魯東將潘朵拉畫成美麗的裸體女
人，並且依照他自己的感受，讓她「在
超凡脫俗的目光下站在伊甸園裡，這種
目光歸屬於藝術家的想像世界。美——
就在那裡誕生和發展，卻從來不會讓人
有不莊重的感覺。」他將潘朵拉的形體
輪廓畫得十分纖細，沈浸於周圍飾滿鮮
花的玫瑰紅色調裡，遠景的樹木則突顯
潘朵拉的曲線和柔美。

　　我們可以感受到，鮮豔奪目爭相
怒放的花朵，依然是魯東的表現重心，
因為它們象徵著自然界的靈性，以及肉
體與精神間的美與和諧，並烘托出栩栩
如生的女性形體，整幅畫作因而充盈著
「魯東式」的幸福與活力。

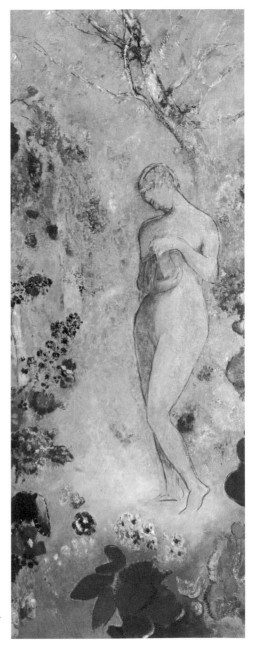

「潘朵拉」　魯東
1910年　畫布、油彩　143 × 62.2公分
紐約，大都會博物館

卡蜜兒，就是指引我的那道光

有誰像莫內一樣，如此獨鍾於一位模特兒？在漁村長大的法國印象派畫家莫內，從小就熱愛大自然，因此當他踏入畫壇，「美景」自然成為他心目中最佳的模特兒。莫內對於大自然的熱情與敏銳，讓他以擅長掌握光線對於景色的影響而聞名。在他的畫筆下，光線是一種顏料，不同的照射時間與角度下，相同的景物會呈現不同的風貌，令人讚嘆不已。

然而，對以風景畫成名的莫內來說，入畫的景色可以有無數種選擇，在人物的取決上，卻似乎只能有一個最佳女主角。卡蜜兒，就是莫內眼中最耀眼而無可取代的身影。

1866年，正是莫內與卡蜜兒邂逅、進而相戀的那一年。有一天，莫內找來好友巴吉爾和一位名叫卡蜜兒‧唐希爾的女子，為他的「草地上的午餐」一畫當模特兒擺姿勢，當時年僅十九的卡蜜兒，美麗大方又青春洋溢的形象，迅速攻佔了莫內的心，他們相識不久之後，便雙雙墜入愛河，幾個月後就開始了同居生活。

成為莫內戀人的卡蜜兒，順理成章地變成莫內的專屬女主角，莫內也毫不厭倦地繪出一幅又一幅的卡蜜兒；時而撐把洋傘，時而轉身回眸，甚至還要一人分飾四角，在畫中扮演不同舉止的角色。事實上，莫內以卡蜜兒為主角的畫作備受好評，1866年他的「卡蜜兒」（又名「綠衣女子」）一畫，被選入沙龍展中，並讓名作家埃米爾‧左拉驚豔不已；而「在草原上」更在1988年倫敦的蘇士比拍賣會上，創下有史以來最高的繪畫成交價格。

莫內不斷地用畫作表達他對卡蜜兒的濃情蜜意，即使他們相戀之初，並不被家人祝福，甚至被斷絕資金援助，導致生活陷入困頓，只能靠著向同樣貧窮的雷諾瓦借錢，或請求資本家小開巴吉爾買畫度日，依舊撼動不了莫內與卡蜜兒堅定的愛情。

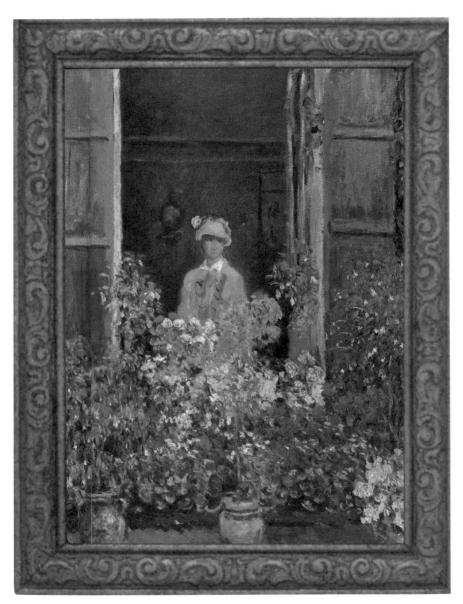

「窗前的卡蜜兒」 莫內 1873年 畫布、油彩 60×49.5公分 私人收藏
看畫中那耀眼的陽光、燦爛的群花和粉嫩的臉龐,可知與莫內生活了十三年,過慣了貧困日子的卡
蜜兒,此刻正在享受安定生活所帶來的小小幸福。

　　走過未婚生子的辛酸、三餐不繼的貧乏，1870年，莫內終於把卡蜜兒正式娶進門，父母也與他和解，重新給予經濟支援。此外，他還找到繪畫代理商，幫忙買賣他的畫作。眼見生活即將步上軌道，莫內一家人也在此時遷居到塞納河畔的阿戎堆，在這風光明媚的小鎮景致中，享受兩人最幸福的時刻。「窗前的卡蜜兒」正是描繪這一段悠閒時光的代表作品。畫中明亮的光線和斑斕鮮豔的花朵，把身著淡紫色衣裳的卡蜜兒襯托得嬌美無比，而這幅畫中的溫暖色調，也象徵著他們當時愉悅滿足的心境。

　　可惜美好的時光總是停留得太短暫，1878年，莫內一家遷移到瓦特伊爾，卡蜜兒在那兒生下第二胎後飽受病魔摧殘，隔年就因癌症過世。失去摯愛的莫內，心靈上受到嚴重的打擊，雖然他仍繼續作畫，但畫中光線暗淡，毫無生氣可言。

　　1892年，莫內再婚，他的畫也因續絃妻子的關懷而恢復了光采，只是他不再創作人物畫，因為他的最佳女主角已經隨風飄逝，再也不會現身了。

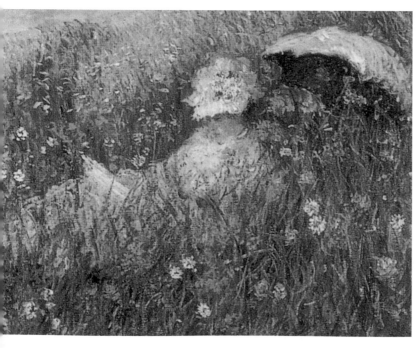

「在草原上」 莫內
1876年　畫布、油彩
60×82公分　私人收藏

▎藝術聊天室｜

十九世紀也有哈日族

　　19世紀後半至20世紀初，西歐藝術界正流行著「日本主義」，和服、屏風、扇子……等東洋風味的物品，充斥在西歐藝術家的作品中，畫家們也紛紛開始嘗試起「浮世繪」（風俗畫）。

　　日本主義會在西歐掀起一股旋風，據說是1856年時，一批從遠東輸入的陶瓷，使用印有日本版畫集「北齋漫畫」的箱子包裹，巴黎版畫家布拉克蒙（Bracquemond）看到後大為驚豔，迫不及待地介紹給朋友看，因而在藝術界造成震撼。到了1860年代，巴黎陸陸續續開了幾家日本工藝品、浮世繪的專賣店之後，這股浪潮更如洪水般席捲了西歐人的目光，成為當紅炸子雞。

　　當時最先受到這股「日本風」影響的，便是為法國近代繪畫帶來革新作用的印象派畫家。身為印象派先驅的莫內，自然不能免俗地沾點邊，「日本姑娘」就是在這種背景下創作出來的，而畫中的主角，當然是他的御用模特兒卡蜜兒。

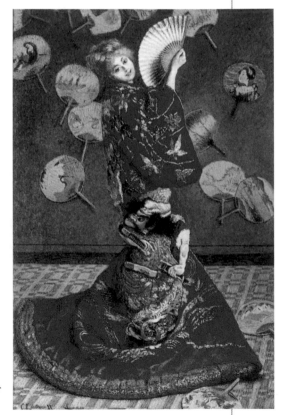

「日本姑娘」　莫內
1876年　畫布、油彩　231 × 142 公分
波士頓美術館

快樂是他作畫的動力

「如果不能讓我快樂，我寧願不動筆。」這是雷諾瓦在學畫前，對指導院士的回答。

這個快樂的信念一直維持到他生命結束。在雷諾瓦的畫裡，女人是輕盈、可愛、古典、鮮活的，最重要的是，無論年紀或場所，雷諾瓦筆下的女人都是快樂的。雷諾瓦的畫，為何如此充滿快樂的特質呢？這應該和他的出身背景有關。

雷諾瓦出身法國的貧窮鄉間，少年時曾到陶瓷廠工作兩年，才賺足學費學畫。對他來說，能夠畫畫是一件開心的事，加上他本人個性質樸、靦覥，所以，在他的畫裡看不到戲劇性的誇張畫面，輕鬆愉快的色調充斥著整張畫布。當他和莫內一起到戶外寫生，雷諾瓦就只畫他感到快樂的夏季，並質疑莫內為何對四季都有興趣，由此可見雷諾瓦

對繪畫的特殊觀點。

從這個作畫基點出發，雷諾瓦筆

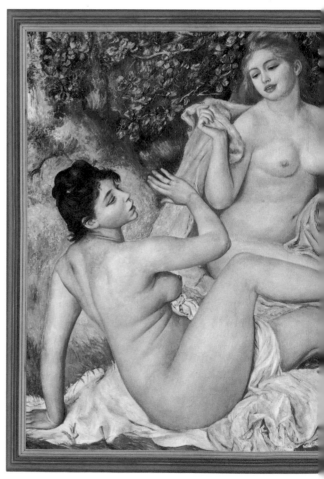

下的女人，並沒有任何象徵或指涉，只是忠實地記錄了女性生活的點點滴滴，悠閒快樂的樣子。穿著衣服的女人千嬌百媚，動作靈活；裸體的女人悠閒慵懶，神情愉快。雷諾瓦曾說，如果一幅裸女畫不能讓你感到快樂，讓你想伸手去擁抱她，那就不算成功。再一次證明了雷諾瓦筆下的女人是可親又快樂的。

雷諾瓦早期屬於印象派畫風，這時的他，非常熱衷於捕捉瞬間神韻，適度掌握了光線的技巧。「包廂」中的女子端坐在包廂內，神情詳和，透過衣服的黑色部分使女人肌膚更顯得吹彈可破，這幅畫也可以說是雷諾瓦第一位情人莉絲的「放大版」。同一時期的經典作品，還有「莫內夫人讀費加羅報」，寥寥數筆把莫內夫人的優雅慵懶之美，表露無遺。

靜態女人是寧靜詳和的，而雷諾瓦筆下動態的女人，個個生動活潑。在畫動態女人時，雷諾瓦不重視所謂的技巧，在意的是姿勢的和諧。在「煎餅磨坊舞

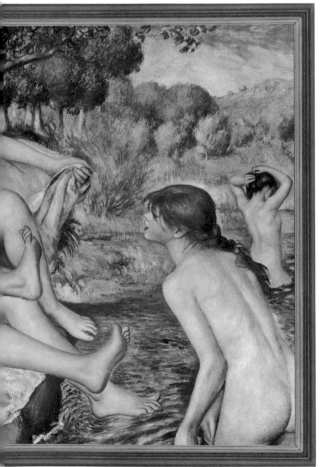

「浴女」 雷諾瓦
1884-1887年 畫布、油彩 115 × 170公分
費城美術館
這是雷諾瓦晚年的重要作品之一，模特兒宛如芭蕾舞姿的動作，使整幅畫充滿協調性。雷諾瓦認為，義大利拉斐爾的作品簡直美極了，因而萌生了創作這幅畫的念頭。

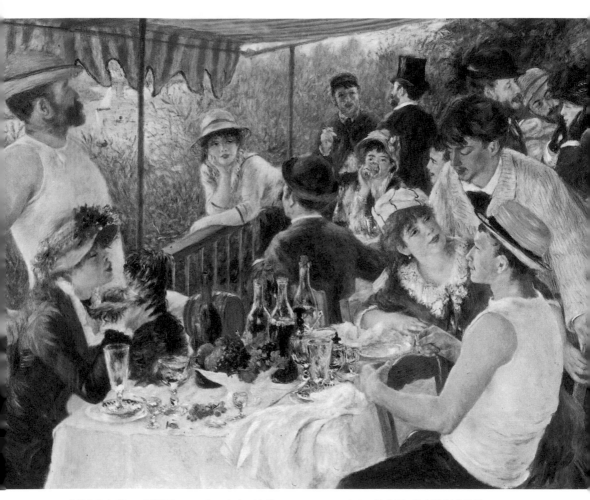

「船上的午宴」　雷諾瓦　1881年　畫布、油彩　129.5×172.5公分　華盛頓，菲利普斯藏品館
這幅畫的構圖有如電影，栩栩如生，充滿著雷諾瓦60至70年代那種不拘形式的溫馨情調。創作地點是夏圖富
奈爾斯老爹的河濱旅店，後方撐著頭的美人兒阿爾方申，是夏圖老爹的女兒，左方戴帽的女人是雷諾瓦的妻
子艾琳，但那時尚未結婚。

會」裡，不管是仕女，還是跳舞的年輕女子，每個人都充滿著歡樂的神情；「船上的午宴」裡所有的女子，都沈浸在悠閒的氣氛中，最迷人的是畫面後方，那個撐著頭看著一切的女子，心滿意足的神情，為這幅畫下了最好的註腳。

雷諾瓦去了一趟義大利之後，雖仍抱持著快樂主義的態度作畫，但畫風已經開始出現轉變。他認為，巴黎的陽光少，所以，他的重點放在光線的捕捉；但地中海陽光充足，他的畫風變成印象與古典兼備。

雷諾瓦最喜歡的模特兒，有著相同的特質：肉感、大屁股，以及渾圓的小胸部，他認為這樣的身材最足以代表女性之美，看看「金髮碧眼的浴女」和「浴女」就明白了。裸女的神態更加慵懶，見不到過多的情慾，反而是平安喜悅，油然而生。

雷諾瓦非常喜愛兒童，他筆下的兒童，尤其是小女孩，可愛的模樣令人著迷。在繪製兒童畫時，他善用樂

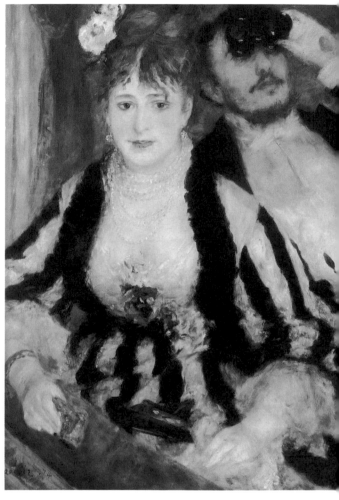

「包廂」　雷諾瓦　1874年　畫布、油彩　80 × 64公分
倫敦，考陶爾德藝術館

器、瓶花來點綴畫面，例如「卡蒂爾、孟戴斯的女兒們」，紅色與粉紅色的瓶花增添趣味性。他也是個重視家庭的

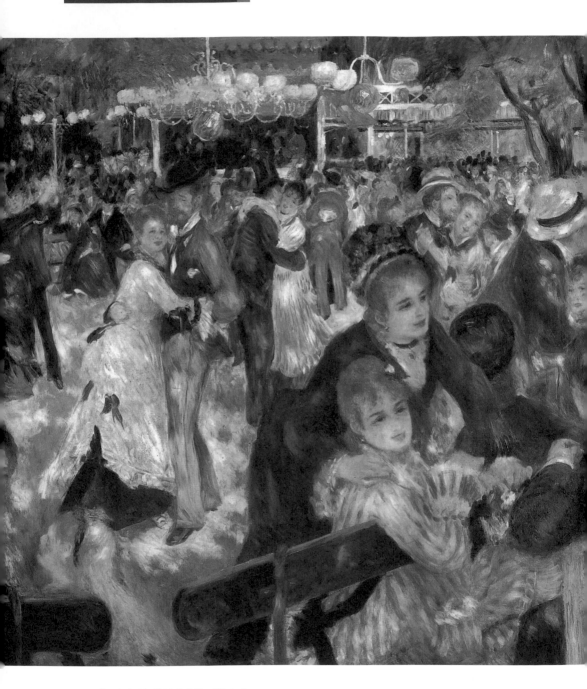

人，「母愛」一畫中，他深刻地描繪妻子
阿林幫頭胎兒子餵奶，那種洋溢幸福之情
的溫馨美感。

　　從「鄉村之舞」到「浴女」，雷諾瓦
堅持畫中女人快樂的原則，未曾改變。連
觀賞畫作的人都能深刻感覺，看著雷諾瓦
的畫是幸福的。把幸福感散播給每個觀畫
之人，這就是雷諾瓦的堅持與獨到之處。

　　雷諾瓦晚年投入裸女畫作，他對家
中飲食的要求是：「讓女人皮膚反光就
好。」他認為女人最美的是光線照在皮膚
上的反射，所以，黝黑的模特兒最受他的
喜愛。此時的他，也使用玫瑰花入畫，因
為玫瑰花可以讓他對色彩有更多聯想。直
到他風溼病發，雷諾瓦還是堅持作畫，臨
死前，他還說，自己感覺才剛開始。永遠
快樂的作畫，等於永遠快樂的雷諾瓦。

「煎餅磨坊舞會」　雷諾瓦
1876年　畫布、油彩　131 × 173公分
巴黎，奧賽美術館

神祕的土著少女

高更是現代畫的先驅，色彩鮮豔、構圖犀利、線條簡潔，是他獨有的特色。他筆下的女人充滿著大溪地的原始風情，鮮豔明亮，表情生動，舉手投足間散發著一股神祕的誘惑，恰似高更對繪畫、對生命無止盡的探索。

高更的父親是一位法國記者，母親是祕魯的西班牙後裔，也許承襲了父親追求真理的精神以及母親的異國風情，高更的畫作，在絢麗的色彩之外，存在著濃厚的神祕感。

高更原本是一名金融營業員，收入頗豐，家庭生活美滿和樂，快四十歲時，他受不了繪畫的熱烈呼喚，毅然辭去工作，一心朝繪畫的路發展。高更下這樣的決定，把家計重擔全交給妻子梅特‧蘇菲‧加德，當然無法避免一場家庭的決裂風暴。所以，和一般畫家最大的不同處，是在他的畫裡妻子失去了蹤影，當然也沒有描述家庭和諧的畫作。

全心作畫的高更，畫風逐漸脫離了印象派自然主義風格。在「佈道後的幻覺」中，戴著大帽子女人的表情，只重意不重形貌，雖然構圖等取法自貝納，但也表現出一些神祕的新意。

「美麗的安琪拉」是美女安琪

▌藝術小辭典▏

綜合主義畫派

高更的時代，畫壇上流行的是印象主義和寫實主義，只重外在的軀殼。一群詩人、作家強烈抨擊，要求繪畫要能夠表達觀念，而非僅有裝飾性。高更等人隨後在阿凡橋成立綜合主義畫派，完全排除自然主義的寫實技法，表達觀念、氣氛及情感。身處保守的藝術空間裡，高更經歷過無數次的掙扎。

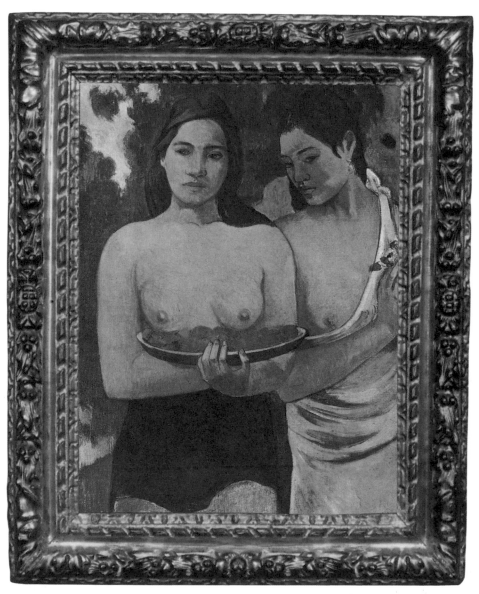

「戴芒果花的大溪地年輕姑娘」　高更　1899年　畫布、油彩　94×72.2公分　紐約，大都會美術館
高更以當地太陽的熾熱光芒、安詳和諧的氣氛為作畫題材，更抓住了女性的魅力，大溪地少女手持花籃，
雖無聲卻誘惑，無瑕的女性裸體象徵純潔與美滿。

拉‧薩特的肖像,高更再度發揮了超自
然畫風,著重於安琪拉清新的鄉村氣
息,他以藍紅兩色賦予安琪拉神祕的氣
息,卻忽略了安琪拉美麗的外貌,所
以,畫像被她拒收是很正常的事。隨
後,高更到了大溪地居住,筆下開始出
現原始且充滿神祕色彩的女人。

「塔馬泰特」一畫中,五個婦人穿
著不同顏色的衣服,強烈的節奏感宛如一
首輝煌的樂曲,像是意味著他拋棄巴黎的
一切,來到大洋洲的解放;「午休」是高
更神祕女人的極度表現,背對著觀眾的長
髮女人,線條柔和優美,成功突破裝飾性
模式的界限;在「我們從何處來?我們是

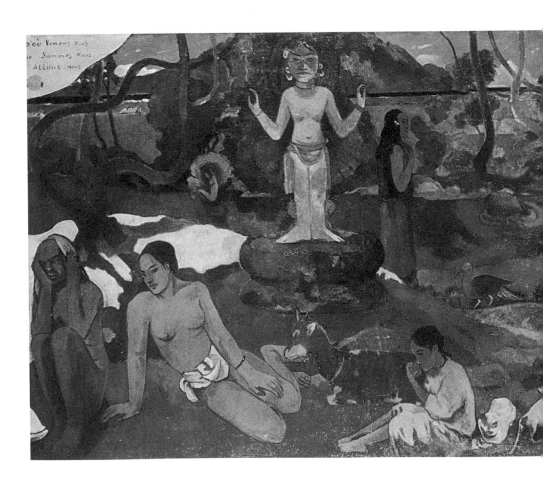

什麼？我們往何處去？」這幅巨畫中，女人成為高更追求純樸熱情、接近自然的表徵，並不像現實生活中高更所接觸的女人是如此地冰冷。高更寫給朋友的信中曾提起這幅畫：

起這幅畫：

　　她在我的夢中，在我茅屋門前與整個大自然融為一體，她就在我們原始的心靈中佔主導地位，就在我們的起源

「我們從何處來？我們是什麼？我們往何處去？」　高更
1897年　畫布、油彩　96×130公分　波士頓美術館，私人收藏
高更以彩色和形體來揭示人類靈魂、他對生存的疑惑、希望失落的悲傷。這裡他畫了數名婦女，每一個都有其代表意義，如雙手捧頭的老婦人，像是沈思著過去；咬著水果的孩子不知未來。

和未來祕密……，她對我們的痛苦是一
種假想的安慰。

　　文句中的「她」指的不是女人，
而是高更心中所探索的真相，在畫中，
高更把這些真相再形化成女人。

　　高更反文明、反傳統的風格，也
用在聖母瑪利亞身上。「我們向妳致
敬，瑪利亞」就顛覆了瑪利亞的模樣，

她穿起了大溪地傳統服飾，扛著而非抱
著耶穌，天使的翅膀由其他女子背負。
這幅畫的顏色也沒有恪遵常規，屋前地
面被鮮豔的服飾染紅了，跳脫了以往的
窠臼，高更彷彿在慶祝自己的再生；看
似令人啼笑皆非的畫法，卻也表達出他
對宗教的最高敬意。

　　高更在大溪地住了段時間後，曾經

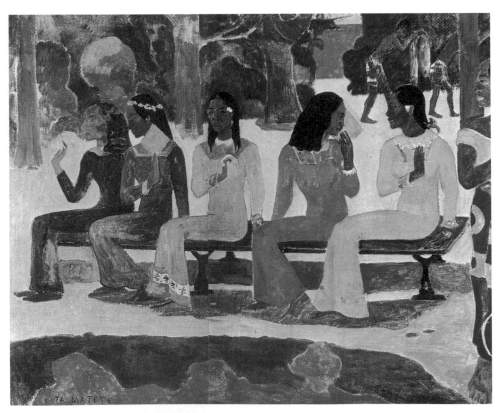

「塔馬泰特」　高更　1892年　畫布、油彩　78 × 92公分　瑞士，巴塞爾美術館

短暫地返回巴黎，再次受到挫敗之後，高更回到大溪地，從此再也不回巴黎。

此後高更的大溪地女人更富古典美，有著原始的姿態和風度，在「戴芒果花的大溪地年輕姑娘」中，女人裸體代表著純潔與平靜，月光下的美女更加誘人，但並非情慾的誘惑。他所用的每種色彩都超越了形象的外表，更深刻，更真實，更富有宗教及贖罪的意義。

高更筆下的女人，表徵意義大於對實體的描繪。在大溪地居住期間，他不停更換十三歲土著少女為妻，看不出他對巴黎原配或大溪地妻子有任何特殊的情感，彷彿所有的女人只是為了畫作而存在，為了藝術理念而出現；這些女人，為高更鮮豔神祕的畫風做了最好的見證。

▌藝術聊天室 ▏

對妻子無情，對梵谷無義

　　高更畢生追求繪畫的突破，他在畫壇上的貢獻有目共睹，但在現實生活上，他對家庭無情，對朋友無義，氣量狹小，自私剛愎。他一生追求藝術，也處在極大的痛苦中，最後更是戲劇般死去。

　　高更決心投入藝術生涯，棄家庭於不顧，妻子獨力撫養三個孩子，當女兒艾琳病逝時，他竟毫不客氣嚴加責難妻子的不是。高更時常允諾妻子「以後一定能賺一大筆錢」，卻從來沒兌現過，在繼承舅父的遺產後，分給家庭的錢卻微不足道。

　　高更對梵谷的冷漠，更是遭人非議。

　　梵谷欣賞、尊敬他的才華，多次資助他在生活上的燃眉之急，在他落寞時找他辦畫展，接濟他的生活，更邀請他到阿爾的黃色小屋一起同住。但在同居時期，兩人因繪畫理念不同，數度爭吵，受不了刺激的梵谷更做出了割耳的衝動之舉，高更甚至沒有參加梵谷的葬禮，就匆匆到大溪地去。梵谷對他重情重義，高更對幫助他的朋友卻只有怨恨和冷漠，真是個自私自利的人。

可以沒耳朵，不能沒愛情

擁抱一段兩情相悅的真愛，為何如此困難？一生尋尋覓覓、始終找不到一個肯接受自己濃烈愛意的女人，梵谷在愛情的關卡上總是心碎不已。

「你雖然可以寄錢給我，讓我脫離飢餓，卻無法給我一個老婆、孩子或

工作，來填補我內心的空虛。」梵谷在寫給弟弟西奧的信上，毫無隱諱地表白他的渴望。西奧一直是梵谷的經濟支柱，正是因為有他的奧援，梵谷才能盡情地揮灑他的畫筆。但梵谷對西奧說的那席話，或許也說明了，比起物質上的溫飽，梵谷更需要的是心靈上的灌溉。

梵谷十七歲就到古伯畫廊當店員，二十歲時轉調到倫敦分店，他的初戀也在此時萌芽，他戀上了房東的女兒愛修拉，只可惜愛修拉早已名花有主，在愛情戰場上出師不利，傷透心的梵谷幾乎連工作的動力都失去了。

但他澎湃的熱情依然翻騰著。二十八歲時，他愛上了剛剛喪偶的表姐凱特。一開始梵谷只是默默陪著她，帶她到各處作畫，順便遊覽自然美景，時間一久，梵谷的愛意越發滾燙，終於，

「鈴鼓咖啡館的婦女」 梵谷
1887年 畫布、油彩 55.5 × 46.5公分
荷蘭，梵谷美術館

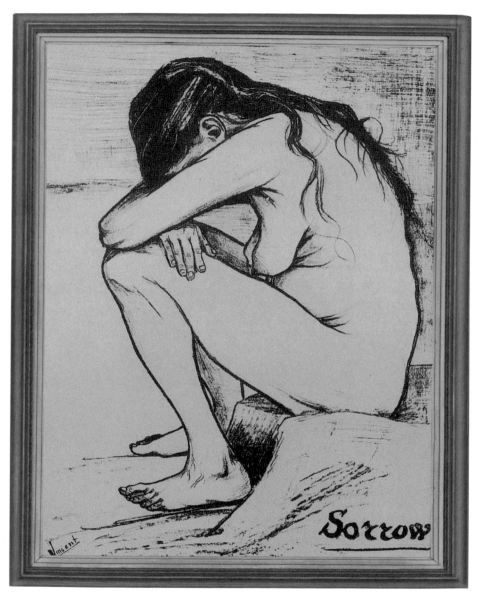

「憂傷」 梵谷 1882年 紙、黑色炭筆 44.5×27公分 倫敦，私人收藏
「我要拯救克麗絲汀！」梵谷不顧世俗眼光和眾人反對，一心想與克麗絲汀共組家庭，希望從她身上得到親情與愛情，但終究敵不過殘酷的現實。

他向凱特表明了心跡。這番真情流露的告白，對凱特來說實在難以接受，梵谷為了證明自己對凱特的認真，不惜在她父母面前以煤油燈燒傷他賴以維生的雙手，但他過於炙熱的愛意，終究無法獲得認同。

連番挫敗的戀情，並沒有使梵谷退縮，相反地，他急欲尋找一個能承受他滿腔愛火的對象，然後他遇上克麗絲汀。

當時為了撫養家庭而以出賣靈肉為業的克麗絲汀，身懷六甲卻潦倒街頭，梵谷油然而生的同情和等待滋潤已久的愛情同時發酵：「我要拯救克麗絲汀！」於是兩人展開了長達二十個月的同居日子。在這段期間裡，梵谷不但要照顧生

病的克麗絲汀，還連帶擔負起她家人的生活所需，西奧雖然強烈反對梵谷的做法，還是勉強增加對他的資助。可想而知，梵谷對克麗絲汀的付出，不但拖累了自己，也無法填補他內心的空洞；更讓他絕望的是，克麗絲汀不堪貧困，在生下兒子之後又回到街頭重操舊業。

克麗絲汀內心的無奈與苦楚，我們可從以她為主角的素描畫「憂傷」中略為感受得到。對梵谷來說，他渴望從與克麗絲汀的同居生活中，體驗到「家庭」的溫暖，所以他願意無止盡地付出一切。但對受盡現實折磨的克麗絲汀而言，所謂的感情是虛幻且不切實際的空想，如何生存下去才是她當下的目標。這些思想上的落差，自然導致兩人最後走向分歧。

克麗絲汀離開後，梵谷終於在三十一歲時嘗到了被愛的甜蜜。這個第一位對梵谷投以真感情的女子，是他的

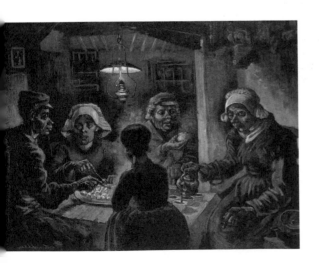

「吃馬鈴薯的人」 梵谷
1885年　畫布、油彩　82 × 114公分
荷蘭，梵谷美術館
梵谷的人物畫中，樸實的農民像佔了很相當大的比重，他認為比起每天喝咖啡聊是非、裝扮華麗的貴婦人，那些衣衫襤褸、在田間辛勤工作的農家姑娘實在美多了。

「彈鋼琴的加賽姑娘」 梵谷
1890年畫布、油彩 50×102公分
瑞士，巴塞爾美術館

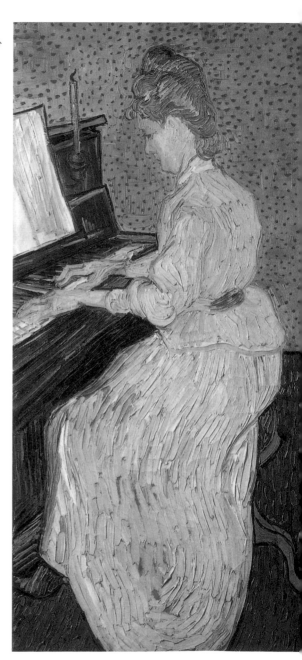

鄰居瑪歌。瑪歌比梵谷年長十歲，也是
第一次感受到愛情的甜美滋味。終於找
到真愛的兩人，迫不及待互許終身，但
等著他們的，不是洋溢幸福的婚禮，而
是瑪歌家人的反對。被迫必須與梵谷分
開的瑪歌，選擇用自殺來表示抗議，雖
然撿回一命，梵谷仍無法避免地遭受到
嚴厲指責。

　　這場以遺憾告終的戀情，注定了
梵谷孑然一身的命運。其後雖然陸續出
現過交往對象，包括「鈴鼓咖啡館的婦
女」的亞歌絲蒂娜、「彈鋼琴的加賽姑
娘」的加賽醫生女兒等人，但都短暫得
無法撫慰梵谷受傷甚深的心。

　　梵谷走到生命後段，精神已呈現極
度不穩的狀態，經常做出許多瘋狂的舉
動。其中最為人熟知的事件，就是他在
與高更爭吵過後，歇斯底里地割下自己
一邊的耳朵，並且送給曾對他說過「奉
上耳朵就嫁給你」的妓女娜莎。

　　「沒辦法了，沒辦法了……」梵谷喃
喃囁嚅著。1890年夏天，他舉起了手槍，
終結了這個無法獲得上天祝福的人生。

金色性愛女神

克林姆的畫，跟他的私生活一樣精采。他被稱做「性愛畫家」，因為他的畫，無論素描與油畫，絕大部分都充滿了性暗示或象徵，主角都是女人。除了性與愛，還有生與死，他最好的作品都是以此為主題。

他在1894年接受文化教育部的指派，按照指定的主題「哲學」、「醫學」、「法律」來裝飾維也納大學的頂棚，但是遭到輿論的猛烈抨擊。批評者認為，他的畫低俗而難登大雅之堂，因此克林姆取回了他的畫，從此再也不接受公眾委託。

之後，克林姆創作的主題和題材相當清楚，就是以寓意手法表現人類生活，和以女人為中心的色情神話。例如「吻」這幅畫，克林姆受到日本畫的影響，因而把畫面裝飾得非常華麗。女人跪著，被動而順從，精神恍惚、表情沈醉。背景讓人想到星星，而男女所跪的花朵地毯，讓他們陶醉於官能的狀態更為強烈。這幅畫不是什麼自傳式畫

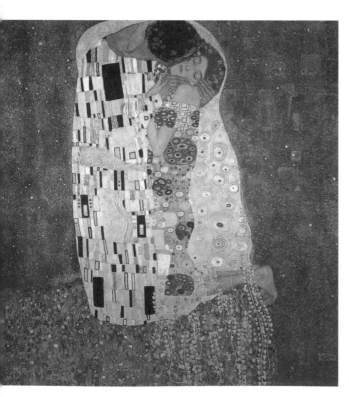

「吻」 克林姆
1907-1908年 畫布、油彩 180 × 180公分
維也納，奧地利美術館

像，而是一種對性愛的象
徵性描述。

　　克林姆和許多世紀末
藝術家一樣，著迷於蕩婦
題材，「茱迪斯」在克林姆
的筆下變成了莎樂美，而
非原先在《舊約聖經》中所
描述的那個猶太女子，為
了拯救自己的城，到敵營去
向敵軍首領獻媚，趁其不
注意時砍下首領腦袋，解
除圍城的危機。

　　克林姆畫過兩幅「茱
迪斯」，第二幅比第一幅更
駭人。第一幅茱迪斯眼睛
半瞇、嘴唇微啟，再加上半
裸的軀體，以及金黃色的
畫面，具有致命的誘惑力；
但第二幅臉部表情僵硬，
受害者的頭顱懸掛在那銳

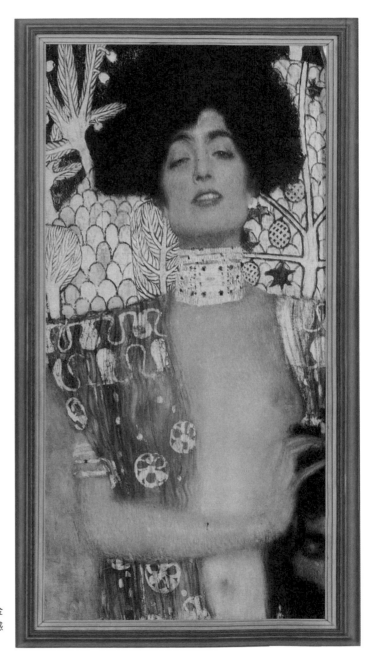

「茱迪斯」　克林姆
1901年　畫布、油彩　84 × 42公分
維也納，奧地利美術館
代表蕩婦典型的茱迪斯，克林姆用金
色和黑色增強她裸體的放蕩感，誘惑
力十足。

利而彎曲的指甲上，可憐地被丟在畫面的角落。茱迪斯衣袍上的黑白碎片裝飾，營造出冷酷的威脅氣氛，儘管經過神話或寓言的偽裝，克林姆的畫作還是相當嚇人。

以希臘神話為本的「戴娜」，則是表現性愛最強烈、最露骨的作品之一。故事原本的內容是：有位國王因為神諭，認定他的女兒戴娜將來生下之子會奪走他的性命，於是，國王將女兒關在高塔上。一天，由窗戶飄進了奇妙的黃金雨，不久，戴娜便生下了一個男孩，原來，那陣黃金雨是天神宙斯的化身，因為見到戴娜的美貌，就化身為黃金雨來引誘她。畫中女子似乎正在熟睡，表情十分銷魂，而黃金雨傾盆而下，流進她的腿間，感覺充滿肉慾。

人的生、老、病、死，與各年齡階段的寓意，自古就流傳很多這種題材的畫作。把人的一生分為三階段或是數個階段的說法，基本上是在顯示青春年華與老邁色衰的對比，表達「生」與「死」的更替，更在暗示「虛榮」之不可恃。「女人的三個階段」畫面左側，老女人顯得衰老，手臂上的血管、乾癟下垂的胸部等歲月痕跡都停在她身上，顯得旁邊的母親看來仍像個年輕小姑娘；而嬰兒睡在母親懷中，表情安詳，但一醒來，他也得面對人生中各式各樣的煩惱。

「戴娜」　克林姆
1907-1908年　畫布、油彩　77 × 83公分
格拉茲，私人收藏

「女人的三個階段」　克林姆　1905年　畫布、油彩　180 × 180公分　羅馬，國家現代美術館

土魯茲－羅特列克 Henri Marie Raymond de Toulouse-Lautrec 1864-1901

妓女代言人

　　土魯茲－羅特列克出身於貴族。當時貴族有近親通婚的習慣，土魯茲－羅特列克的家族也不例外，歷代皆如此，結果使得孩子們都有些先天上的缺陷。土魯茲－羅特列克家族有好幾位是智障兒，而他本人則是由於先天的影響，再加上小時候雙腿先後骨折，結果竟造成雙腿停止發育，使他終生都必須拄著柺杖行走。

　　或許是因為身體有殘疾，使得土魯茲－羅特列克對於社會底層的人們，帶著出自於真心認同的溫情與體貼。他終生都以巴黎社會中下階層的人為創作題材，妓女的日常生活則是他大力著墨的對象。

　　他畫筆下的妓女和舞孃，除了盛裝狂歡的景象之外，更多的是更衣、裝扮、甚至排隊檢驗性病等卸下豔麗裝扮後的日常生活。她們的肉體，在他筆下顯出人性的真情，都像是他的親人、姐妹或朋友。或許因為這樣，土魯茲－羅特列克才有機會貼近她們，進而真誠地

描繪她們的人生。

　　土魯茲－羅特列克大部分時間都在巴黎蒙馬特區活動，因為那裡的房租便宜，許多年輕畫家都選擇住在那裡。蒙馬特的街道、咖啡館、妓院等，全都成了土魯茲－羅特列克作畫的主題；妓女、嫖客、過往的行人和醉漢，都經常出現在他的畫面中，甚至有些人物還重複出現。

　　可愛的伊弗特・居伊貝爾和優雅的舞孃瓦拉頓，都是土魯茲－羅特列克的最愛。他不只描繪主題事物的外貌，更將內心的情感、人生的悲喜，完全展現在畫中。

　　「妓院」可說是土魯茲－羅特列克最擅長的繪畫主題，也是最出色的作品。土魯茲－羅特列克與妓女們感情很好，經常長時間待在妓院裡與朋友飲酒作樂，並一邊利用時間作畫。

　　妓女們在土魯茲－羅特列克面前也從不矯揉造作，無論是裸體或半裸的日常生活姿態，一點都不會因為他的在場

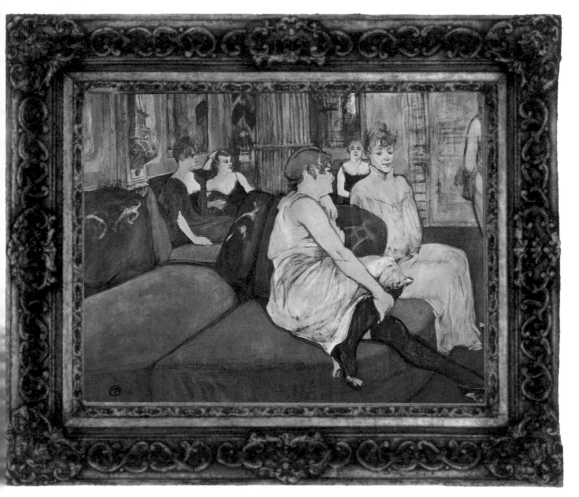

「磨坊街的沙龍」　土魯茲－羅特列克　1894年　畫布、油彩　111 × 132公分　土魯茲－羅特列克美術館

而改變。他經常在妓院或妓女房間裡作畫，但畫出的作品卻從不會引人遐思或產生邪念，有的只是無限的寬容與溫情；也從不故意表現道德或傷感的一面，不特意對肉體多作描繪，只是單純地忠實表現妓女的生活樣貌。

例如，有一幅「在床上」，畫的是兩個女人之間的性愛。當時，有許多妓女因為飽受男性的肉體消費，極易成為女同性戀者，藉著同性情誼來撫慰疲憊的心靈，以暫時忘記悲慘的生活。這幅畫描繪兩人彼此凝視的眼光，充滿互相疼惜的溫柔，土魯茲－羅特列克則忠實地呈現了這一幕。

土魯茲－羅特列克最細膩的一幅妓女題材作品，就是「磨坊街的沙龍」，也是完成度最高的一幅。他將妓女們怠惰的表情，以及等待客人時的慵懶姿態，以清晰的筆觸留給鑑賞者深刻的印象。畫面前端橫坐在椅子上的女性，是土魯茲－羅特列克最喜愛的一位妓女，而坐得直直的那位是妓院老闆娘，她的表情看來冷酷，十分引人注意。

「在床上」　土魯茲－羅特列克　1892年　畫布、油彩　巴黎，奧賽美術館
當時有許多妓女因為飽受男性的肉體消費，極易成為女同性戀者，而土魯茲－羅特列克忠實地呈現了兩個女人之間的性愛。

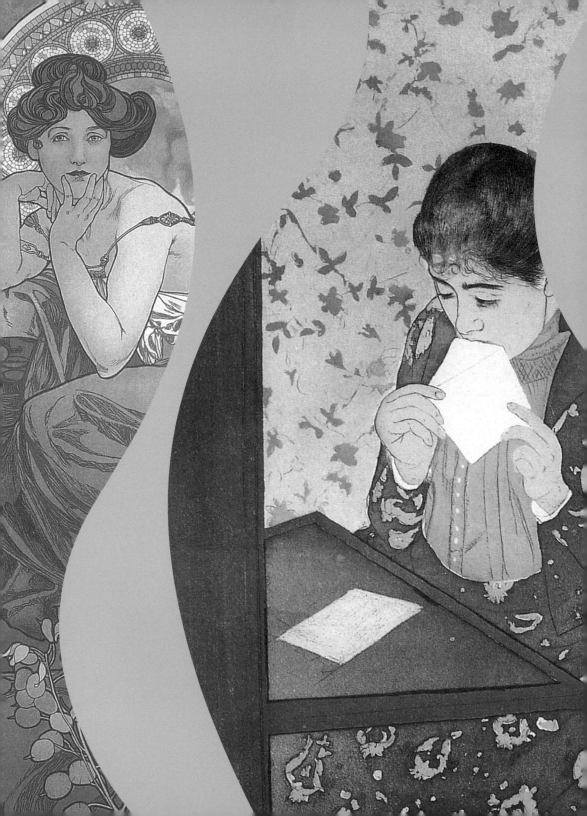

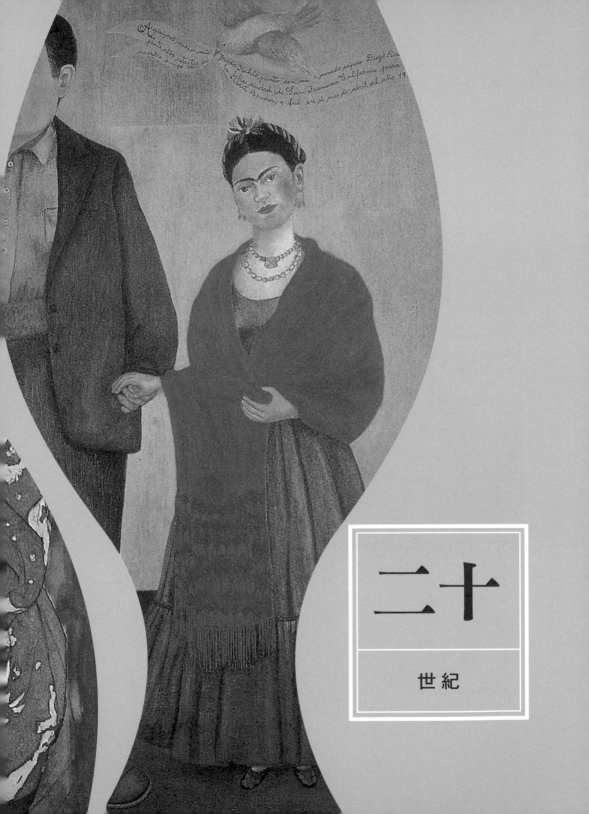

二十

世紀

商業設計中的藝術

　　流線型、優雅動人的姿態，配上綜合自然與象徵主義的花草，畫中的女人清新脫俗，雍容華貴，在欲言又止中有著一股誘人心魄的魅力，這正是慕夏筆下女人的典型代表。

「完美的單車」　慕夏
1902年　彩色石版畫　159.5 × 108.5公分
慕夏以女子表達單車的特色，可說是現代香車美人宣傳手法的濫觴。

　　慕夏是當時畫壇新藝術的代表人物，這位被喻為捷克國寶的畫家，在法國成名，一度遠征美國，回祖國後卻遭到政治壓抑，直到60年代，他的畫才重新在捷克受到重視。

　　慕夏一心想成為歷史畫家，在接受資助從捷克到巴黎學畫時，因資助中斷不得不接一些雜誌的插畫、海報的設計為生。「吉斯蒙達」一劇在公演前，因找不到畫家畫海報，在巧合機緣之下，只好委請在製版廠的慕夏緊急接下歌劇界天后——莎拉·貝娜的海報設計，印刷廠看了這幅海報後原本要退稿，但貝娜卻非常中意，還一口氣和慕夏簽了五年約。

事實證明貝娜的眼光是對的，慕夏的這幅海報一貼出，收藏家要不就買通工人取得，要不就自己半夜去偷回來收藏。這張名為「吉斯蒙達」的石版設計海報，是慕夏一生的轉捩點，他的完美女性形象由此而生。

慕夏接著為貝娜設計了一系列的演出海報，如「茶花女」、「羅倫佐」、「撒馬利亞的女人」等，甚至包括了服裝和飾品設計。慕夏運用線條及花卉，將女人的特性詮釋得淋漓盡致。對於貝娜的知遇之恩，慕夏銘記於心，無論人前人後，他都對貝娜表現出最高敬意。

除了與貝娜的合作之外，慕夏也開始接受公司委託的商業設計。他仍然以女性為主角，更加強調線條，尤其是畫中女人髮絲的形貌和神情，融合了當時的女性解放主義，以及方興未艾的超現實主義，將畫作提升到另一個境界。

當時，慕夏接受單車公司委託，製作了「完美的單車」這張現代感與動力十足的海報。十九世紀末，單車風行歐洲，輕便的外型和新藝術氛圍相通，成為女性解放運動的見證。畫中的少女髮絲飛揚，臉上洋溢著幸福感，清純、優雅隨著單車而來。其神態相當神似於

藝術小辭典

新藝術運動

19世紀末至20世紀初，是一個世事快速更迭交替、社會價值秩序崩解，新觀念從傳統迸生激發的時代；藝術運動在此時變化頻繁，從後印象主義、象徵主義、拉斐爾前派、新藝術到立體主義、野獸主義等的誕生，此起彼落成為歷史閃耀奪目的一刻，而慕夏正是這個時代新藝術的象徵。

慕夏在今日已是捷克公認的國寶，其所創作的海報與飾板，更是現代印刷與美術設計的典範。所謂的「新藝術」，是指流行於1890至1910年間，以比利時和法國為中心，用流暢性的自由曲線（特別以自然植物形狀為基礎）作造形，廣泛地在歐美造成流行。這種以感性的有機曲線與非對稱架構為特徵的裝飾風格，就叫「新藝術運動」。

慕夏另一幅海報「巴黎羅斯香煙」。

在外揚名二十年，回到捷克後，慕夏畫中女人的民族色彩逐漸加重了起來，以「西雅辛斯公主」這幅海報為代表，充滿著斯拉夫民族色彩；到了「舉國樂透彩」，女人優雅依舊，但神情或憤怒或哀傷，直接道出對捷克民族傳統受到壓迫的抗爭。比起商業設計的獨特甜美，此時慕夏所描繪的女人，更有一番屬於民族主義、動人心弦的氣質。

除了少數作品外，不同於世紀末裝飾主義所表現的頹廢風格或悲觀主義色彩，慕夏代之以樂天主義，讓畫面充滿活力與動能。他的感官女神，永遠呈現出最完美的形象，神情中綻放出最高貴的幸福，容貌上融合了聖母的神聖，以及維納斯的愛與美。

「吉斯蒙達」 慕夏
1894年 彩色石版畫 216 × 74.2公分
在此之前，慕夏從未以「女性」為主題設計海報，他與歌劇界天后莎拉・貝娜的合作，不僅自己的藝術生命因而走紅，更將新藝術的視覺藝術推向另一高峰。

▌藝術聊天室｜

無解的「靈異」畫

看到左邊那個穿著捷克民族服飾的女孩嗎？「她」原來是不在畫面上的，而是直到80年代到日本展出，在維護保養時才意外地發現了「她」。當日本人將這項重大發現告訴慕夏的兒子時，他才透露，這個畫中女孩是他的妹妹，小時候，因為和妹妹賈斯絲娃拉不合，加上家裡空間太小，沒地方掛這幅長達兩公尺多的畫，他才私自把畫對摺起來。

但令人感到不可思議的是，這位女孩竟來自「未來」。

因為賈斯絲娃拉是在這幅畫完成之後四年才出生的，而這女孩竟然和十二歲的賈斯絲娃拉長得一模一樣，也就是說，慕夏「遇見」來自十六年後的女兒了，這不能不說是相當「靈異」的一幅畫作！

「百合聖母」（局部）
慕夏　1905年
畫布、油彩　173 × 240公分

女人，妳的名字叫矛盾

孟克筆下的女人，戴著一付名叫「矛盾」的面具。

女人是清純的，也是邪惡的；女人是殺死男人的毀滅力量，也是賦予男人活力的來源；女人是生命，卻也是死亡；女人是黑色，也是紅色。

孟克對女人的最初認知，是伴隨著死亡陰影而來的。五歲時，他的母親死於肺病，父親因此鬱鬱寡歡，神經緊張，瘋狂依賴宗教信仰。到了十四歲時，他的姐姐瓊安也死於肺病。

從幼年起，他就必須面對病魔的威脅和恐懼。他明白，為了作畫，必須將往日的記憶牢記在心，需要描繪的不是現實的美麗和平靜，而是人備受折磨的內心世界。

「病童」是孟克早期最重要的作品，描繪出內心對死亡的深深恐懼。他回憶童年關於母親與姐姐的死亡創痛經驗，賦予這幅畫無比深厚的情感。若分析此畫的色彩運用與構圖方式，可以讓我們更貼近畫家作畫當時的心情。

全畫以綠灰為主調，畫中女孩的髮色與綠色窗簾的冷調，以至於白色的枕頭，都是在底色上塗了很多層的顏料，一次又一次的刮擦、塗抹，造成多層顏料的混雜，沒有一處可以分辨出原色。這樣的作畫方式，使得碎裂的身體肌膚形成一種特殊的象徵語彙，刮痕強調了畫中人物的輪廓。

對孟克來說，顏料不是畫面的塗飾物，而是他情感表達的媒介，在刮擦的同時，如同他所受到的痛苦一般，事實上，他所描繪的正是自己的病痛，以及對世界過分敏銳所造成的不安與無奈。死亡與疾病，不單是他痛苦的來源，也是他回憶的一部分。

幾段痛苦的戀愛經歷，也明顯影響了他詮釋女人的角度。

在他的「有女人面具的自畫像」中，他已經感到女人的存在就像夢魘一般。孟克的朋友兼傳記作家羅爾史・斯特奈爾生曾寫道：

「病童」 孟克 1885-1886年 畫布、油彩 119.5 × 118.5公分 奧斯陸，國家畫廊
孟克對女人的最初認知，是伴隨著死亡陰影而來的。五歲時，他的母親死於肺病，到了十四歲時，他的
姐姐也死於肺病。「病童」說的是孟克對死亡的深深恐懼。

孟克的一生，與不少女人有過關係，但都為期不長，沒有一次能令他以感激或愉快的心情追憶。女人對他愈是熱絡，就愈讓他感到害怕……

孟克對女人既愛又恨的強烈情緒，可從朵拉·拉森的身上看到。他們兩人在1898年相識，朵拉不斷要求孟克與她結婚，但孟克卻為結婚提議所苦，又因為病魔纏身，他只能靠著酗酒來解憂。

就在兩人分分合合之下，孟克最後妥協了，與朵拉結婚。但這段婚姻只維持了兩年多，在一次激烈的爭吵中，孟克用手槍打傷了自己的手。一年以後，朵拉改嫁給年輕畫家阿爾尼·卡夫利。

不久，孟克認識一位貴族女子，宣稱非嫁給孟克不可，孟克遲遲不敢答覆，貴族女子乃以殉情為藉口欺騙孟克，也讓孟克非常失望。

在孟克畫中，許多與女人相關的主題，女人絕不是主體，相反地，女人都只是一個象徵，她們與性慾的交織連結，象徵孟克對孤寂、死亡與內心邪惡的無力感。

他最常畫的女性主題之一，是女性的三個階段——由青春步向老年，或一群女人站

「橋上的少女」　孟克
1899年　畫布、油彩
136 × 126公分　奧斯陸，國家畫廊

在橋頭向橋下望（如「橋上的少女」），而橋下，是黑幽幽的深洞，黑洞既是一種性暗示，更是一種對生命凋零的危機感；「青春期」則畫出了少女的不安，她坐在床沿，手放在膝蓋上，直愣愣地望著觀者，彷彿被嚇到了一般。

孟克更多時候把女人變成吸血鬼或殺人兇手，或影射成因淫蕩導致男人嫉妒受苦的孤寂元兇。「馬拉之死」便是如此，那個站立的殺人兇手是讓孟克一回想起來就感到悲痛與絕望的朵拉，畫面中呈現女人以狂暴的力量摧毀男人。

孟克筆下女人的矛盾，讓我們看出，女人其實只是孟克心靈的象徵，孟克對生命何其無力、對死亡何其恐懼、對孤寂何其無奈、對愛又是何其的渴望。所有生命的無

「有女人面具的自畫像」　孟克　1892年　畫布、油彩
172 × 122.5公分　奧斯陸，國家畫廊

整天都泡在浴室裡的瑪特

　　波納爾的妻子瑪特，一天之中，有半天時間在浴室裡洗澡，泡在水裡讓她像隻魚兒那般快樂，波納爾覺得她的嗜好「很可愛」，也就常常跟到浴室畫出對瑪特的愛，讓她永遠以少女的形象出現在畫布上。

　　波納爾是法國19世紀末、20世紀初的著名畫家，年輕時，他深受高更和日本浮世繪版畫影響，但後來又回歸到印象派的風格。許多東方畫家非常欣賞波納爾的繪畫，因他作畫時，不只是把現實重現到畫中，也將自己的感情滲入畫中，他把裸女的肌膚、餐桌的果實、室內的牆壁、窗外樹葉的閃耀光影，融入了生活的感覺，因此，波納爾的另一美稱是「親密派畫家」，畫出日常家庭生活的平凡景物，表現生活的動態，最常出現的就是妻子高雅的洗澡姿態。

　　他曾說過，作畫題材隨手可得，除了家人如他的祖母、妹妹與妹婿之外，其中之一便是他二十六歲時遇見的瑪特。邂逅的過程，正如所有經典羅曼史的情節一樣，當時，一身巴黎時尚裝扮的瑪特，牽著小狗正要過馬路，波納爾為眼前這位氣質出眾、身材姣好的仕女所深深吸引，馬上「英雄式」伸出援手，兩人就這樣浪漫地相識了。

「入浴的裸女」　波納爾　1937年　畫布、油彩　92 × 147公分　巴黎，市立近代美術館
波納爾的妻子瑪特非常喜歡洗澡，因此他畫了許多洗澡的場面。在這幅畫中，他以一種新款的俯視取景方式，使畫面情節彷彿有人走進浴室，發現這個躺在浴盆裡的女人。

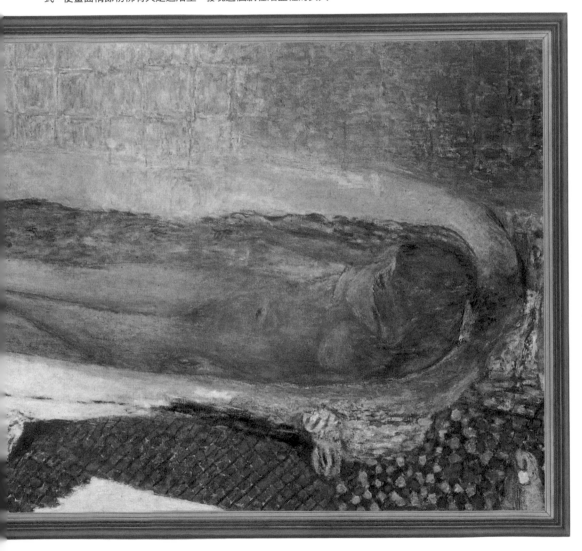

「浴盆裡的裸女」 波納爾 1931年 畫布、油彩 120×110公分 巴黎,市立近代美術館

瑪特出生在一個鄉下小鎮，真實姓名叫瑪莉亞‧布爾辛，父親是木匠，但她遇見波納爾時，已經改名叫瑪特‧德馬利奈，連波納爾都到1925年，他們打算結婚時，才知道她的本名，而那時他們已經同居三十年了。除了短期出外作畫，他從來沒有離開過她。

波納爾離不開瑪特，但從波納爾朋友的眼中來看，瑪特古怪的佔有慾和強烈的嫉妒心，卻令他們瞠目結舌。她厭惡所有與人的接觸，除了把畫家據為己有，還會當著訪客的面，突然起身到浴室去洗澡，一天總要洗上好幾次。

波納爾總是辯說，這是因為她身體狀況不好，並患有精神抑鬱症。

從1893年開始，瑪特的身影漸漸溜進波納爾的作品中，她成為他生活和藝術創作中的主角。他們是真的相愛嗎？從波納爾無數次以她為模特兒作畫，精心展示她柔美又富彈性的裸體畫可以看得出來，甚至到了晚年，波納爾仍然不放棄以瑪特為模特兒。

他很早就開始繪製瑪特洗浴的作品，在1913到1914年間，他處理在浴盆中洗浴的裸女主題不下十幾次，如「浴盆裡的裸女」、「入浴的裸女」。尤其注重構圖，結合波納爾最喜歡的手法，以圍繞空間的方式創作繪畫，浴盆剛好是最佳的踏板。

畫「浴盆裡的裸女」時，瑪特已經六十歲了，但從畫面看來，卻像是個肌膚光滑的少女。在以瑪特為模特兒的一系列畫作中，波納爾透過物體的表面現象，擷取其中最美的部分，並憑藉自己不同凡響的視覺記憶力，使畫作變得栩栩如生。

看塞尚的畫時，會覺得人物與背景毫不費力地融合在一起，浴女就像石頭、斜坡和樹木一般的表現手法。在波納爾的作品中也有異曲同工之妙，他的裸女和人物就像是柱子或牆上的門一樣自然。

野獸派始祖

「畫中人物正是馬諦斯那位優雅的妻子，由於他是野獸，她也就成了母獸。」這是詩人紀堯姆·阿波里內爾對「馬諦斯夫人：綠色線條」的看法。這

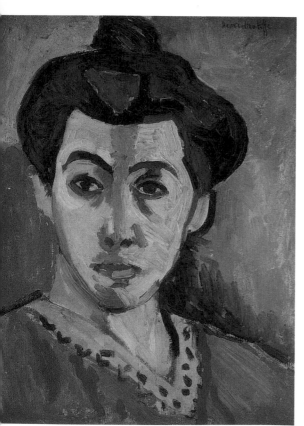

位被殘酷地稱為「母獸」的馬諦斯夫人艾米麗，穿著20世紀新潮女性的流行服飾，一身簡便長袍，梳了個蓬鬆髮髻。當然她也穿日本和服、戴帽子、穿胸衣。這樣的馬諦斯夫人，和叛逆創作風的畫家馬諦斯，可謂相當匹配。

馬諦斯堪稱野獸派的始祖，他的繪畫信念是致力於忠實表達自我的感覺，不受外在的影響，表達純粹的概念。「表達主觀的感受」、「大膽運用強烈原色和輪廓線條」、「放棄平面及協調性的畫面」、「裝飾性藝術」，都是在形容野獸派所揭示的主張。

馬諦斯認為色彩猶如魔術棒，具有挑起視覺震撼的效果，色彩計畫應該視為畫作的靈魂，足以激盪出令人印象深刻的作品。「馬諦斯夫人：綠色線條」是馬諦斯在1905年的精心創

「馬諦斯夫人：綠色線條」 馬諦斯
1905年 畫布、油彩 42.5 × 32.5公分
哥本哈根，國立藝術博物館

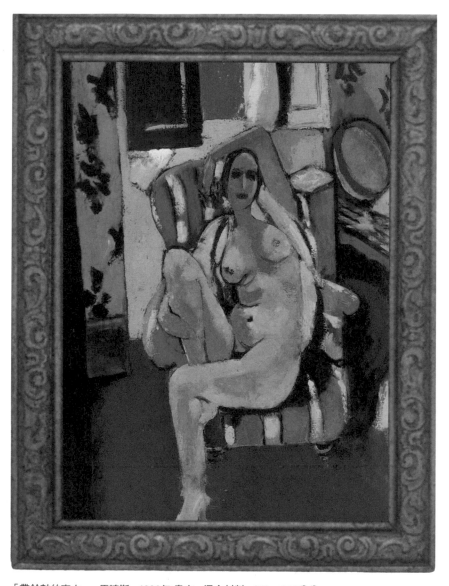

「帶鈴鼓的宮女」　馬諦斯　1926年 畫布、混合材料　210 × 245公分
格勒諾布爾，繪畫和雕塑博物館
住在尼斯期間，馬諦斯的畫作明顯轉變成靜謐、優美、簡單的風格，並創作出一系列「宮女」
畫。裸女不再忸怩作態，而是沈醉在馬諦斯刻意佈置如東方宮廷的華麗場景裡。

作，這是一幅以馬諦斯夫人為主角的肖像畫，其用色採用對比關係，由顏色佈局帶出畫面的層次感。畫中人物的眼神及表情顯得專注而明確，透露出理性的思考神態，迴異於馬諦斯在其他女性裸體畫的感性作風。

尤其令人驚豔的是在臉部中央的鼻梁部位，塗抹著一條相當醒目的綠色條紋，這神來之筆就如馬諦斯所強調

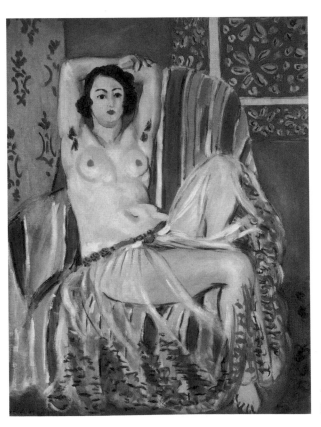

的，色彩是創造空間感最重要的元素，只要再搭配上個人的作畫直覺，就成了他的率性畫風。

1917年，馬諦斯第一次來到尼斯，被當地和煦的氣候所迷。在第一次世界大戰結束後，他大部分的時間都住在尼斯。居住尼斯期間，馬諦斯的創作風格有了非常明顯的改變，從前黯淡、嚴謹、悵然的題材消失了，取而代之的是靜謐、優美、簡單的畫風。形成轉變的原因，或許是因為戰爭即將結束，以及多年作畫歷程所產生的心靈沈澱所致。

這段期間，馬諦斯創作了一系列的「宮女」作品。

模特兒置身於他所佈置的空間裡，多數呈現出華麗的場景，筆下女子必須融入情境中，不再只是單純擺弄肢體；並且，此階段添入大量的裝飾物件——壁紙、

「宮女」（白奴） 馬諦斯
1921-1922年 畫布、油彩 82 × 54公分
巴黎，橘園美術館

地毯、鏡子、盆栽等等，顯示女性形體已非唯一的主題，而是要協調地與周遭的擺飾結合，藉以帶出整幅畫作的精緻感與整體性。

完成於1926年的「帶鈴鼓的宮女」是「宮女」系列的後期作品。黃綠相間條紋的沙發及鮮紅色的地毯，搶佔了整個視線焦點，姿態自在悠閒、身材玲瓏有緻的女性裸體，倚坐在沙發椅中，室內柔和的光線落在女子身上，再點畫以身體局部的陰影，更襯托出其明亮細緻的肌膚。

而於同年完成的「裝飾背景中的裝飾人物」，即是一幅明顯的裝飾性主題作品，裸女率性坐著，一旁擺放著花盆，牆面及地板飾以造型華麗的圖案，牆壁並掛上一面洛可可風的鏡子。雖然畫面饒富綺麗色彩，很難表現出立體空間，然而，由於人物造型簡潔清晰，

裸女背部線條挺直及其腳下坐墊的橫向線條，恰好營造出牆面與地板的銜接面，經由馬諦斯不著痕跡的繪畫手法，使畫面更具整體性與立體感。

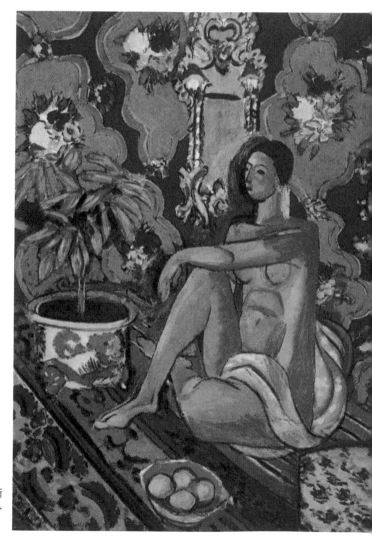

「裝飾背景中的裝飾人物」　馬諦斯
1926年　畫布、油彩　130 × 98公分
巴黎，龐畢杜藝術中心

淺浮雕般的油畫

與其說女人是活在他的筆下，不如說是在他的刀口下新生的。這種刀，是一把刮刀。

不知究竟是在畫畫，還是在做雕刻，盧奧將色料塗上去後，不滿意就用刀子刮掉。可說是極端完美主義的個性使然，這動作重複了千百次，一幅作品在他手中打轉再打轉，像講究精良品質的工藝品，不刨光磨亮絕不公諸於世。

鮮豔的油彩不得已（因為總覺得還得再潤飾一下）一層層堆上去，凝固成凹凸的彩色溶岩堆，等到主角的神韻和光芒不知不覺浮現其中，盧奧這才肯在作品上簽字。由此可見，他筆下所呈現的女人，都是經過嚴格的美學標準把關。

他晚年完成的代表作「莎拉」，勢必是歷經一番「滄桑」，才終於被塑造成盧奧點頭稱許的佳人。畫中，她美麗的容顏充滿淺浮雕的立體效果，立體感十足的臉龐，彷彿脫離畫框的束縛，展現奕奕的神采。

1948年，七十七歲那一年，盧奧毫不在乎地燒毀自己的三百二十五件作品，起因也是不能容忍這些畫的完成度分明還不夠，卻有人打算將之出售。1917年，盧奧曾與知名畫商波拉爾簽訂契約，應允以有生之年完成畫室中所有未完成的作品，並全部轉售給波拉爾。不料幾年後，波拉爾卻出車禍死了，為了不讓自己還不滿意的作品流入市面，盧奧與接手波拉爾事業的人纏訟多年，最後打贏了官司，當庭將這些能變做金子的畫作丟進火爐。

熊熊大火中化為灰燼的，美麗女人的「半成品」必然也為數不少；不夠美就不能出現在世人眼前，對美的要求雖然苛刻，但如果認為盧奧眼中的美人，只有像「莎拉」或「維羅妮卡」這樣端莊聖潔的女性，卻是個天大的誤會。

他看重的是由內在感情中散發的靈性美，所以筆下的女子類型多樣，取材寬廣，除了宗教故事中的神聖女性外，還以悲憫的筆調描繪社會地位卑下

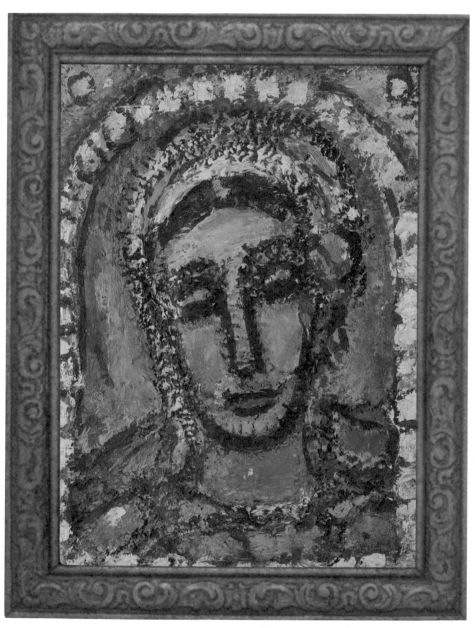

「莎拉」 盧奧 1956年 畫布、油彩 55×42公分 盧奧畫室

的女丑角、雜技演員、寡婦、在貧民窟求生存的少女等等，更多的是受盡鄙棄、遭人嫌惡的妓女，這些女子在畫面中，頭部被龐大的身軀擠壓，容顏通常不甚顯眼，但卻反而縮小突出，像是小動物的臉龐，融入混亂的筆調中，格外卑微而憂傷，顯然是一副飽嘗人世心酸冷暖的模樣。

盧奧的畫室是極私密的地方，獨處彷彿是他的專長，別說是模特兒，就連他的家人若不經由他特別邀請，擅自闖進來，他也要大發雷霆的。不准他人登堂入室，那麼，筆下如此眾多的女性，又是如何走入他的畫中呢？最完美的推測是他全憑記憶作畫，平日對觀察人的身體和臉龐就非常感興趣，入畫時極力捕捉人物的個性與氣質，忠實描繪外在形象，表現人物精神是他更在意的事。

據說，在盧奧將近兩千件的作品中，真正使用模特兒的不到十件。

性格本就嚴謹又挑剔，如此一來，與模特兒發生曖昧關係的機率就更降低不少。而陪伴這孤傲堅決畫家真實生活中的女人，想必也不是一位尋常的女人——她是瑪絲，一位優異的鋼琴家，他們於1908年完婚，生下四個兒女，共組幸福平靜的家庭。為了支持盧奧的獨立創作事業，瑪絲長年兼任鋼琴教師貼補家用，一直持續到20年代。

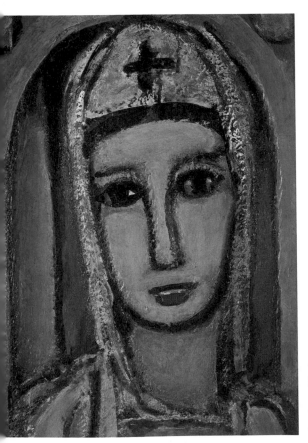

「維羅妮卡」盧奧
1945年　畫布、油彩　50×36公分
巴黎，龐畢度中心，國家現代美術館
1940至1948年間，盧奧畫的小型油畫，以藍色為基調，堆積濃厚顏料為特色。神情寧靜祥和的「維羅妮卡」為其中的代表作。

▌藝術聊天室|

我要中世紀彩繪玻璃

　　盧奧十四歲時，曾在彩繪玻璃工廠裡實習。一片待修補的中世紀彩色玻璃碎片透出的質樸光芒，令他大大驚嘆，此後畢生都在研究尋找那樣光輝的色彩，不僅創作態度像一絲不苟的工匠，畫作呈現出的感覺，也有教堂玻璃窗神祕的味道。他還曾經回憶道：「如果還有像中世紀那種美麗的彩繪玻璃，我可能不會當畫家。」

　　彩繪玻璃在哥德式大教堂中佔有相當大的比重，當時的建築不以實心牆面來支撐結構，而設法將重量集中在圓柱上，以細緻的尖拱來爭取最大空間。填滿大小拱柱之間的是「虛牆」──彩色玻璃，其上繪製《聖經》故事圖案，藉著陽光的投射，五彩光束在教堂內部交會，輝映出斑斕奇特的空間，令進來禱告的人們宛如置身天堂。既能隔絕建築物的裡外，又能讓光線自由進出，中世紀時，有人驚呼這神奇的彩繪玻璃如同「瑪利亞童貞受孕的神蹟」。

　　當時，為著建築物的大量需要，利用鉛模固定彩色玻璃片，製成大片彩繪玻璃的技術進入全盛時期，其中不可或缺的角色便是優良的工匠。出身於工匠世家的盧奧，始終以此頭銜為榮，不過，他一生只參與過一次彩繪玻璃的製作，是在1945年，答應讓巴黎工匠將自己的作品鑲嵌在教堂玻璃窗上。

夏特爾大教堂

色彩在舞女四周顫動

1894年，烏拉曼克娶了同樣只有十八歲的蘇珊‧伯雷，生下三個女兒，第二任妻子也為他生了兩個女兒。烏拉曼克是何許人也？他的一位朋友曾這樣形容：

烏拉曼克是一位經常出入鄉村小酒館的混世魔王，他嘴裡老是叼著煙斗，騎著一輛腳踏車，穿著圓領衫。

他在咖啡館裡，遇到藝術議題時總是高分貝地與人爭論起來，精力旺盛。

說起烏拉曼克的家庭背景，父親是小提琴教師，母親是鋼琴教師。1879年，烏拉曼克全家遷到偉西內，住在一位親戚家裡，他開始上學，學習小提琴和繪畫。音樂，在烏拉曼克的一生中可說是扮演非常重要的角色。

1892年，他離開偉西內，來到凡爾賽附近的夏圖，當時，烏拉曼克以熱情投入自行車比賽這項剛剛興起的熱門運動，並以修理自行車為業。一心想成為職業運動員的烏拉曼克，在1896年參加了巴黎自行車大賽，但卻因突然罹患傷寒而失去比賽機會。意識到可能永遠無法成為職業自行車賽車手的他，開始靠教授小提琴及在夜總會的樂隊演奏維生。

1897年，他應徵服役並在軍營樂隊演奏，然而，這段軍營生活卻喚起了他叛逆的精神。退伍後，他開始為無政府主義者的雜誌寫文章，鼓吹暴力革命。他曾解釋：

要摧毀所有的常規……，就算不是扔真正的炸彈，也要用繪畫，用已經達到極限的純色，來達到革命的目的。

於是，他將全部的精力用於藝術創作上。1900年，烏拉曼克結識了一位同樣滿懷抱負的畫家安德烈‧德安，並在巴黎的郊外夏圖共同建立畫室，人們因此稱他們為「夏圖畫派」，但為了養

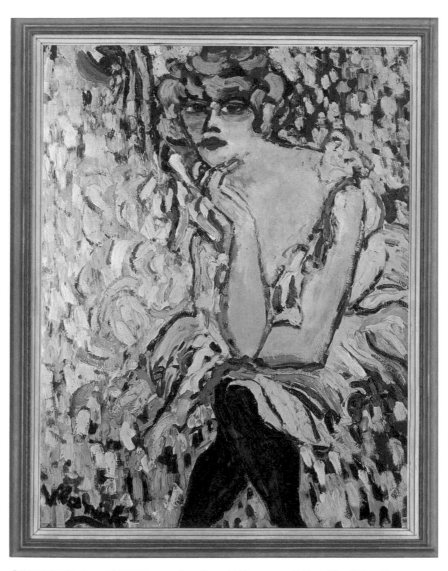

「萊特莫特的舞女」　烏拉曼克　1906年　畫布、油彩　64×73公分　巴黎，私人收藏
這幅畫裡的女主角，來自烏拉曼克常光顧的一家夜總會。她被萬花筒一般的顏色所包圍，展現十
足的野獸派風格。

家的烏拉曼克晚上仍然去兼差拉小提琴。

烏拉曼克說，他愛梵谷勝過愛他自己的父親。

當烏拉曼克進入繪畫領域時，他的法蘭德斯血統促使他崇拜梵谷。1901年，他在巴黎看了梵谷的畫展後，內心激動不已，梵谷藝術中那炫麗的色彩、強烈的激情，以及粗獷的筆調，對他的藝術發展產生了極為重要的影響。1905年的野獸派畫展，他果然以灼熱的色彩和強烈的激情，震撼整個巴黎畫壇。

說到烏拉曼克的風景畫，會令人想起那非寫實的紅色樹木印象。很少人把烏拉曼克和肖像畫聯想在一起，但實際上他繪製過許多肖像畫。他解釋說：

真實人物的肖像，就好像人類的風景畫一般，既悲哀又美麗，而且能刻劃出人類一切優雅、卑劣和毛病的本性。

在「萊特莫特的舞女」這幅畫裡，主角來自烏拉曼克常光顧的一家夜總會。她以手托腮，性感的紅唇和金紅色的頭髮，和凝視遠方的生動表情成為

對比。藍白相間的舞衣及黑色長襪，散發出迷人的性感。但她又被萬花筒一般的顏色所包圍，色彩在四周顫動，展現十足的野獸派風格。

烏拉曼克曾說：「野獸派就是利用純色調，以完全自由解放的繪畫方式，遠離學派，遠離團體。」此一風格，讓剛形成的第一個表現主義團體——「橋派」，留下深刻印象。

藝術聊天室

德安拋棄了野獸派

　　安德烈・德安是烏拉曼克的好朋友，也是野獸派的主要創始人之一，他們對生活和藝術都採取同樣的波西米亞方式。1905年，德安和馬諦斯旅居柯里塢期間，以使用豐富、歡樂色彩的重要革新者揚名，而他許多成功的野獸派作品，應歸功於向希涅克借鏡的點描法。

　　這幅「穿舞衣的女人」便是作於他野獸派風格的黃金時期。

　　但後來德安的作品轉入新古典主義風格，試圖從古代傳統中擷取創作靈感，因而抑制那股屬於野獸派恣意揮灑色的作畫欲望。

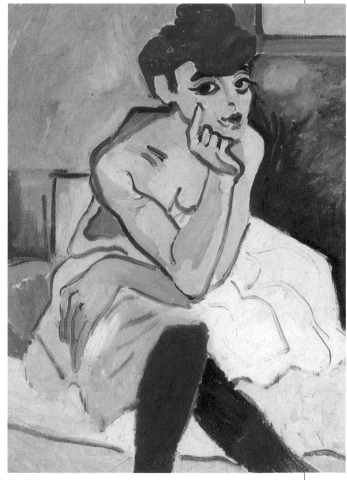

「穿舞衣的女人」　安德烈・德安
1906年　畫布、油彩
81 × 100公分
哥本哈根，國家美術館

女人代表著危險

　　克爾赫納於1880年5月6日，誕生在巴伐利亞的小鎮阿沙芬堡。原本，他的父親打算讓兒子繼承衣缽，但克爾赫納對素描和繪畫產生興趣。於是家人便帶他參觀博物館，並聘了一位英國教師教他畫水彩畫。

　　十五歲那年，父親開始讓他學習雕刻並給他材料刻劃，年輕的他，最先完成的藝術作品是一支雪茄煙斗。他一有機會便到德國的博物館參觀，特別是十四世紀民間創作的木板畫，和亞勒伯列希特‧杜勒（Albrecht Durer）的雕刻作品，令他沈醉入迷，也讓年僅十八歲的他，產生獻身於藝術事業的念頭。

　　克爾赫納的父親雖曾鼓勵他熱愛各種形式的形象藝術，但卻不准他從事藝術工作。因為克爾赫納一家是屬於傳統的德國貴族家庭，他們具有神聖的社會使命，不允許從事任何非生產性諸如繪畫之類的活動。

　　他只得在父親的要求下進入德勒斯登技術學院，改學建築。但他在1903年放棄建築學程，來到了慕尼黑，進入藝術學校學習，且從未停止過寫生畫，還經常閱讀有關形象藝術的書籍及理論，並與在德勒斯登結識的弗里茲‧布利耳（Fritz Blegl）共同構思後來被稱之為「橋派」（Die Brucke）的畫家團體。

　　1905年，克爾赫納、布利耳和後來認識的黑克爾（Erich Heckel）、史密特‧羅特盧夫（Karl Schmidt-Rottluff）共同創建了「橋派」，並開始嘗試自由運用線條和組合色彩來創作，此時，他也放棄對家族的承諾，全心投入繪畫創作中。1911年，「橋派」成員決定從德勒斯登遷往柏林，因為他們希望能有機會在柏林找到不同的觀眾，進行一些新的嘗試和藝術交流活動。

　　芭蕾舞女演員格達‧席林（Gerda Schilling）和姐姐埃娜（Erna）曾擔任克爾赫納畫室的模特兒，後來埃娜成為他的伴侶，兩人曾在某年夏天到莫里茨

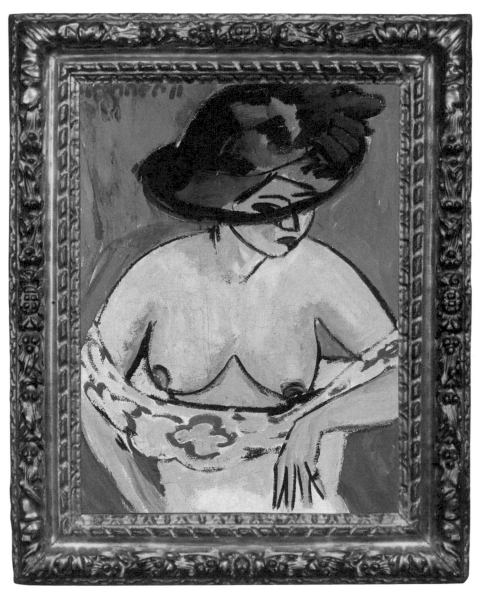

「戴帽子的袒胸女人」　克爾赫納　1911年　畫布、油彩　76×70公分　科倫，伐拉夫·理查茲博物館
女人的羞怯表情，襯托出她性格的優柔寡斷，這一點呈現出克爾赫納的內向和極度緊張所產生的孤獨悲愴感。

堡旅遊,並在費馬恩島度過很長的一段時間。

克爾赫納在創作生涯之初的作品,和許多表現主義畫家如穆勒、諾爾德等人的作品一樣,帶有露骨的色情描繪。1910年前後,克爾赫納相繼創作許多色情畫,他描繪許多裸體男女互相擁抱或歡愉共浴的畫面。

不過,要創作豐富的色情形象,不一定需要描繪露骨的姿勢或一絲不掛的胴體。從「戴帽子的袒胸女人」中,可以發現克爾赫納在畫中從高處描繪裸露的女人胸部,並藉著透明的帽沿烘托出色慾的環境,讓人有一種站在身邊的錯覺。但女人臉部的羞怯表情,又襯托出她優柔寡斷的性格,這一點呈現出克爾赫納的內向和極度緊張所產生的孤獨悲愴感。

隨著19世紀末象徵主義的發展,畫家心裡潛藏著某種憂傷。在「街頭婦女」畫面中,克爾赫納用極不悅目的色彩,描繪動作極不協調

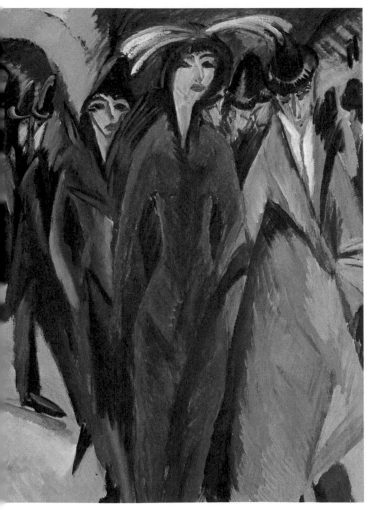

「街頭婦女」 克爾赫納
1914年 畫布、油彩 120×90公分
伍伯塔,市立方‧德‧海頓博物館

的瘦削女人形體，就在喧鬧混雜的城市中，這些如幽靈般的女主角，著實令人焦慮不安。

在生與死的搏鬥中，女人代表的是「危險」。

第一次世界大戰期間，克爾赫納服役不久便得到精神憂鬱症，1917年他在柏林發生車禍，造成四肢癱瘓，加上在瑞士創建藝術團體或學校未果，使他的健康狀況惡化，更嚴重的是伴隨納粹黨擴張而來的聲譽受辱，作品被查收，讓他喪失求生的欲望。

克爾赫納和女人之間，是一種悲痛欲絕的關係，他的精神幾度抑鬱，乃至最後把槍口對準自己的心臟，自殺身亡，都與他和女性的關係密不可分。

▍藝術聊天室 ▏

橋派

橋派是1905年由克爾赫納等年輕畫家，在德國德勒斯登（Dresden）創立的團體。這幾位創始者是德勒斯登工業大學的學生，受到梵谷、孟克等畫家的影響，強調個性，尤其是激情的表現，用明亮與黑暗的對比色、粗線條的筆觸，以及誇張的造形，來宣洩內心的感受。早期大半畫風景和裸體，用寫生來直接抒發感情。橋派雖於1913年因內部意見不一而解體，但對德國表現主義運動產生重要的推進作用。

沒表情的女機械人

雷捷早期接了建築製圖的訓練，造就他敏銳、強烈的空間感及線條感，後來接觸到立體派繪畫的觀念，即自然界所有物體可經由幾何圖形（圓錐形、圓柱體、球形）來表現，因此，他的作品形式兼具人性與科技，對於空間與線條的切割、佈置既精準又成熟。除了注重形體的表現手法之外，雷捷也相當重視色彩的運用，他主張純色的表現，揚棄過度精細的色差，是立體派中的色彩主義者。

雷捷早期的人物造型是抽象的，力圖將描繪的形體切割出清晰的輪廓，再透過色彩強烈對比的效果，製造出節奏感。經過抽象藝術的階段後，在1924年的創作「持花的女人」中，其人物造型卻有別於往日風格。

初見此畫作，有一種很飽滿的感覺，因為人物面積幾乎佔滿整個畫面，女性形體也顯得渾圓壯碩。雖然雷捷以明暗技法表現出立體感，但若細察可以發現，身體各部位其實是由不同塊狀所組成的，每個塊狀所接收的光源都是獨立的，依然有幾何結構的痕跡。而畫中女性的表情嚴肅單調，肢體表現僵硬，搭配灰暗色系，頗具女機械人之感。

雷捷在1929年創作「舞蹈」，據說是受到德國藝術家奧斯卡‧希勒梅爾

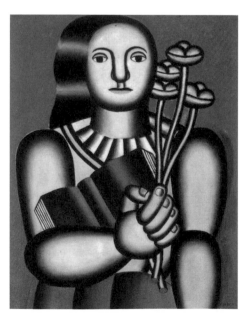

「持花的女人」 雷捷
1924年 畫布、油彩 65 × 50公分
阿斯克新城，現代藝術館

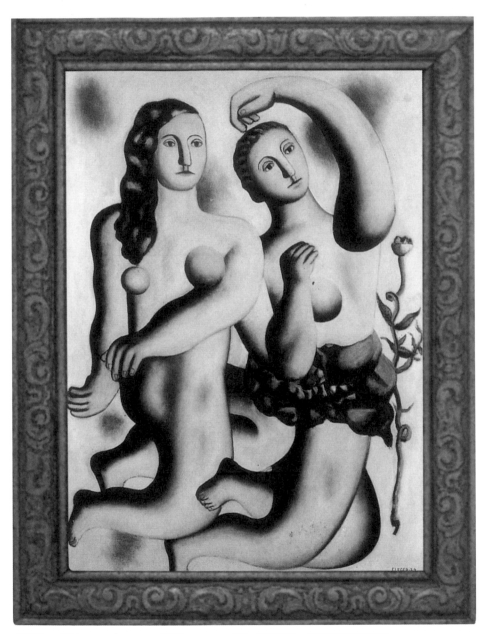

「舞蹈」 雷捷 1929年 畫布、油彩 130 × 90公分 格勒諾勃，繪畫與雕塑博物館

（集舞蹈、繪畫、雕塑、舞台設計才華於一身）的影響，因為兩人所持的藝術觀點相當類似，即藝術作品是集合幾何結構與自然形象的。

「舞蹈」中兩位女性的形象，承襲「持花的女人」的風格，形體豐滿厚實，有幾何圖案的構面及陰影的表現，但輪廓、線條卻柔和多了，並有肌肉的表現，而且肢體動作較為活潑，彷彿正在進行一場表演。在構圖及用色方面，此畫並列兩位姿勢不一的女人，使畫面增添一些流動性，且其背景用色較輕，與人物色調相當接近，跳脫出沈重感。然而，兩位女性面無表情的表演風格，猶如兩尊沒有生命力的布偶。

從「持花的女人」、「舞蹈」，到1932年的「有三個人像的構圖」，可以發現到一個有趣的現象，即主角由一位、兩位增加到三位，若將三幅畫作一字排開來看，彷彿雷捷的女性人像三部曲。

想當然，「有三個人像的構圖」中有三位女主角佇立在畫作左邊，她們形體壯碩、肌肉結實、各展姿態，並且表情木然，若有心事般地遙望不同遠方。雖然靠得很近，心靈卻離得很遠。在畫作的右邊，分別有一把梯子、一條繩索及不明的波狀體。

雷捷究竟要表達出何種訊息？

觀畫者發揮聯想，應該可以細究出其中的關聯。波狀體所指涉的是人們內心那股不安定的思緒，繩索隱含著靈魂被纏繞的困擾，梯子代表想要逃脫的渴望。當然，每個人所獲得的感受都不同，然而，或許雷捷創作這幅不講求畫面協調的作品，第一個要傳達的觀感是，這個世界本來就是充滿矛盾的結合。

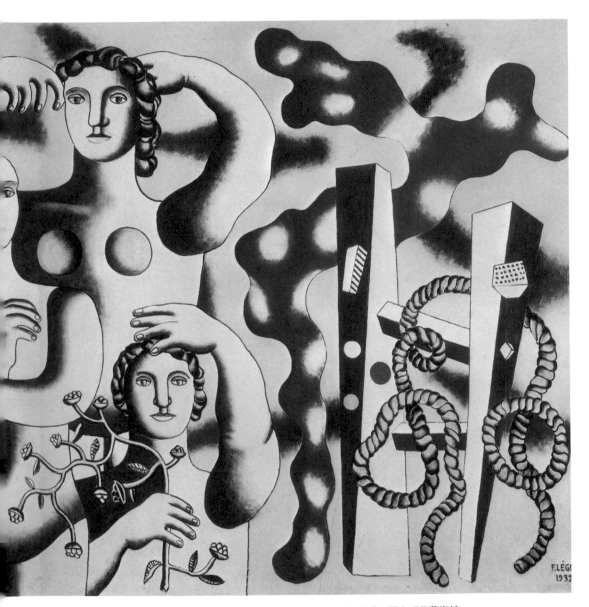

「有三個人像的構圖」 雷捷 1932年 畫布、油彩 182×232公分 巴黎，國立現代藝術館
雷捷架構出這三位露出莊嚴戲劇表情的人物，企圖告訴我們，這三個女人和機械模特兒一樣，都是我們這個時代的象徵。

妳們都是我的繆斯女神

20世紀以來，畢卡索成為抽象畫的代名詞。源源不絕的創作力，使得他的聲名久久不墜。愛情生活是他創作的泉源，每一次情感的更替，都帶給他無比的刺激，令他創作出一幅又一幅的世界名畫。

畢卡索是西班牙人，從母姓，從小即嶄露了極高的繪畫天分。1905年，他認識了美麗的費爾南德·奧利維葉，兩人住在簡陋的畫室裡。畢卡索非常愛她，把她畫了千百次。此時畢卡索的畫作開始有了變化，在「球上的雜技表演者」這幅畫中，他用了幾何圖案與力量輕盈的對比。接著，畢卡索的畫風丕

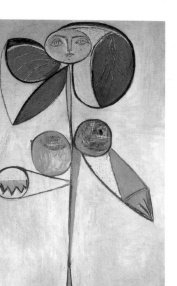

變。1907年夏末，他畫了一幅轟動畫壇的巨作：「亞威農的姑娘」。這可以說是立體主義的宣言，他把女性形體組成幾何學的結構，靈活多變的層層分解，超出每個人的人像之外，確定出平面空間的一體性。

隨著聲譽鵲起，畢卡索逐漸脫離了窮畫家生涯，卻與費爾南德漸行漸遠。結束與費爾南德的關係後，他認識了馬塞爾·漢伯特，畢卡索叫她伊娃。在許多畫作上，都看得到畢卡索簽上「伊娃」，似乎是不斷對世人昭告，伊娃是他的最愛。此時的畢卡索，畫作的顏色又明亮起來，立體效果更加明顯。他常以日常生活事物，解構女性丰采，例如，他在「我的可人兒」這幅畫中，畫了樂譜、酒瓶、煙斗等，以及令人會聯想女主人身材的吉他，歡唱他的愛情；「穿襯衫的婦人」一畫，在抽象和肉感之間，以僵硬的幾何形體和柔軟的

「花之女」 畢卡索 1946年 畫布、油彩 146 × 89公分 蘇黎世，私人收藏

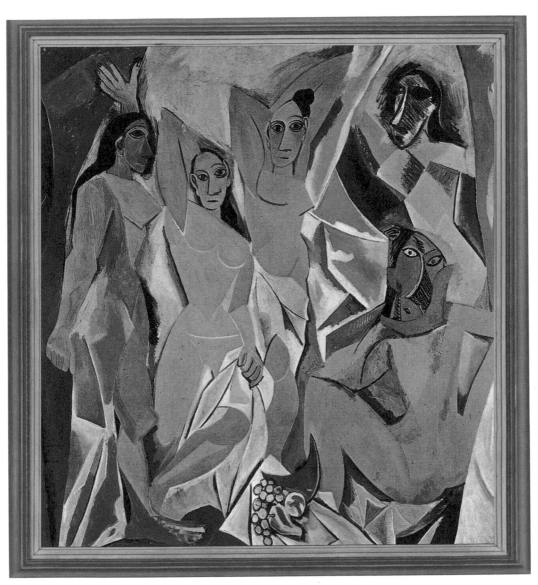

「亞威農的姑娘」 畢卡索 1907年 畫布、油彩 244×234公分 紐約，現代美術館

這幅畫是畢卡索立體主義的宣言，原本沒有名字，畢卡索認為這幅畫應該叫「亞威農的妓院」才是。五個女人正在做色情的展示，當時正熱衷非洲藝術的畢卡索，讓右上角的女人戴上非洲面具。畢卡索為了更確實地反映妓院的情況，在畫裡刪除了死亡的象徵。

器官（乳房）對比，讓人感覺出一種不安的關係。1914年，德法開戰，隔年伊娃因病去世，畢卡索心碎不已。

　　或許是古典藝術之美深深吸引了畢卡索，或許是失去摯愛的傷痛，畢卡索在1917年與奧爾珈·柯克洛娃結婚。之後一直到1924年，畢卡索畫出充滿了奧爾珈與兒子保羅的家庭溫馨之作。但在1925年，一幅名為「三人之舞」的畫

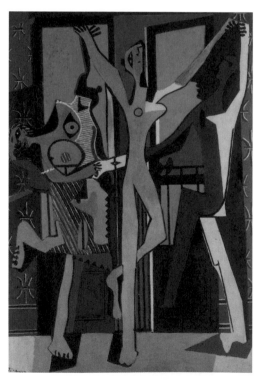

「三人之舞」　畢卡索　1925年　畫布、油彩
215 × 142公分　倫敦，泰德畫廊

作，重新震撼畫壇，三名舞者畸型的身軀上，像是被慾火瘋狂折磨，色彩激烈，面容恐怖。此時，畢卡索與奧爾珈的婚姻已然亮起紅燈，畢卡索用畫筆畫出女人被折磨得想逃脫的樣子，比擬他自己，可以想見，畢卡索此時快被婚姻逼瘋了，這個時候，畢卡索無意間遇到了瑪麗·泰瑞莎，再次墜入情網。這段婚外情很久才公開，之前仇視女性的畫風，自然又開始有了轉變。他的「佛拉爾系列」百幅版畫，線條典雅造型豐腴；「鏡前的女人」用粗細不同的線條來表現形象，著色的部分完全按照柔和圓潤的線條拼貼起來，加強了畫面的空間感和女性魅力。此時，在畢卡索的眼中，女性是柔和美好的，這不能不說是受到了瑪麗·泰瑞莎的影響。

　　除了瑪麗·泰瑞莎，畢卡索在西班牙內戰時期，還結識了朵拉·瑪爾。在畢卡索眼中，朵拉是個個性獨立的女人，可貴的是，她了解畢卡索的畫。在朵拉的畫像中，畢卡索以鮮豔亮麗的色彩、有稜有角的尖銳來表現她，紅色的長指甲相當時髦，眼睛靈活充滿智慧。

畢卡索受戰爭影響，把戰爭帶來的痛苦哀傷，全融入畫中女人的神情之中。如「哀求的女人」，身體被縮短、朝天舉起雙手，哀訴著因戰爭失去丈夫兒子的苦痛，大戰期間，畢卡索所繪製的人物皆反映出對戰爭的恐懼。

兩個女人陪伴的日子，隨著二次世界大戰持續而宣告結束。大戰末期，弗蘭絲娃·姬羅成為他的新歡，弗蘭絲娃在畢卡索心中，就像太陽般光明，他曾為她速寫，就是以太陽來表現；「花之女」也是以弗蘭絲娃為主角，畢卡索以盛開的花瓣表現她濃密的頭髮，窈窕的身段猶如細長的莖。

藝術家的心總是不安定，即使與弗蘭絲娃生了兩個孩子，畢卡索仍再度愛上另一個女人賈桂琳·洛克。弗蘭絲娃因而帶著兩個孩子離去，1961年，畢卡索和賈桂琳祕密結婚，曾引起新聞大幅追蹤報導。畢卡索認為，賈桂琳是地中海型女人的完美典型，他在賈桂琳的畫像中，以平面幾何的手法表現她五官的立體感。

對女性的心態雖然曾有轉折改變，畢卡索到晚年，仍然仰慕端莊貞靜的女人形象，他受到馬奈「草地上的午

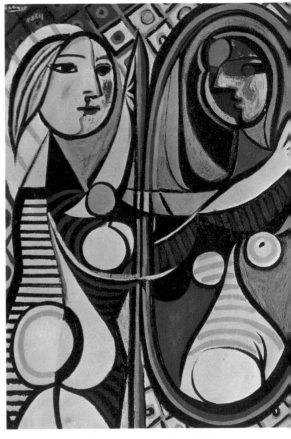

「鏡前的女人」 畢卡索 1932年 畫布、油彩
162 × 130公分 紐約，現代美術館

餐」畫作中，那位一絲不掛卻又端莊嫻靜的女人所吸引，將整幅畫打散重新創造，女性形象再度被他解構。

從不同的角度解構女人，豐富了自己的愛情生活及繪畫，這就是畢卡索。

矢志追求個人風格

　　布拉克對於女性人像詮釋風格的蛻變，大致上可劃分為三個階段：

　　第一個階段：外在力量的展現。

　　布拉克嘗試女性裸體畫，所關注的並非女性的內在思想，而是藉由肢體的表現，展示自然美好的體態。他在1907年創作「倚椅而坐的女人」，一位上半身裸露的女性模特兒，右手撥弄垂散背後的長髮，以背對畫面的姿態倚坐在椅子上，從背側看得出這個女性有豐滿的乳房，以及性感渾圓的背部線條。在用色方面，則有野獸派的狂野特質，椅子以強烈的紅色勾勒出清楚的輪廓，對比於女性背部的綠色調，突顯了其斜倚的坐姿；女體輪廓旁以深藍色及墨綠色當作陰影，使人像與背景有所區隔，更強化了主體性。由於背景色調也採對比方式，使人物好像已融入在空間裡。

　　布拉克的女性裸體畫風格雖受到一些藝術大師的影響，但裸體畫主題並非經常出現在他的藝術創作中，或許這也顯示出布拉克個性中充滿理性的一面。

　　第二個階段：平面化風格。

　　這個階段適逢立體派的整合期，新的創作理念是融入色彩、字母及象徵性的符號當作繪畫主題。1913年的作品「彈吉他的淑女」，即是典型的立體主義風格。

　　以一種解離的手法，將正在彈吉他的淑女形體切割開來，再重新組合。雖然是簡單的平面構圖，但由於善用單純的色彩結構與空間的佈置技巧，不僅降低平面感，而且，女性主體部分所規矩排列的方形塊面，又與隨意拼湊的背景形成對照，再加以吉他符號和英文字母將空間分隔，使畫面的層次感更加鮮明。

　　第三個階段：單純的輪廓。

　　從30年代中期開始，布拉克大量以人物作為創作的題材，1937年的「搭檔」就是繪畫走向轉變後的作品。這是一幅雙人畫，人物造型僅以簡單的輪廓勾勒，且以黑色及深棕色為主，為了在簡單的畫作中添加具吸引力的元素，便

「倚椅而坐的女人」　布拉克　1907年 畫布、油彩　55 × 46公分　巴黎，龐畢杜藝術中心

再融入音樂的能量。

　　兩位面對面端坐著的女性，畫面右邊的主角，正聚精會神地彈奏著某位音樂大師的鋼琴作品，其背景為黯淡的配色，呈現出表演時沈穩的氣息；而畫面左邊的主角，手上拿著樂譜，也正專心凝聽迴盪滿室的樂音，其背景為明亮的配色，透露出欣賞時的愉悅感受。原來在精簡的輪廓底下，卻蘊藏著如此豐沛的動能。

　　在繪畫的領域中，布拉克矢志追求個人新穎獨特的藝術風格，因此，走在繪畫的道路上，他以一種冒險好奇的精神，不斷地嘗試、修正、創新，期能達到他所企盼的境界。

　　對於創造女人圖像，一直有他的理性思維相伴，觀察布拉克詮釋女性形象的流變，從一開始著重外在形象的呈現，到後期轉為簡化形象的畫法，不難看出他在思想上逐漸沈穩的軌跡，並見

「搭檔」　布拉克
1937年　畫布、油彩
130 × 160公分
巴黎，龐畢杜藝術中心

識到他對於繪畫的
堅持與熱情。

「彈吉他的淑女」　布拉克
1913年　畫布、油彩
130 × 74公分
巴黎，龐畢杜藝術中心
這幅典型立體主義風格的
作品，將正在彈吉他的淑
女形體切割開來，再重新
組合，淑女的臉以直線和
斜線相互交織而成。

長脖子的藍眼女人

提到莫迪里亞尼，總會讓人先想到他狂熱、潦倒、多病痛而短暫的一生，然後腦中隨即浮現的，就是他人物肖像作品裡特有的造型——長臉、長脖子以及長長的身軀，這幾乎成了莫迪里亞尼的標誌。

在短短不到二十年的創作生涯之中，人物幾乎是莫迪里亞尼作品的全部。他對人的興趣，遠遠超過其他任何主題，就連一般常見的風景畫，在他的作品全集中也幾不可尋。這與他三十六歲便早逝有關，但同時也代表他在短暫的人生中，與「人」的密切關係，以及他對神祕多變的軀體線條，熱切的探索。

莫迪里亞尼所畫的裸女肖像，有他自己的獨到之處，他盡量不用諸如花草、風景、帷幕之類的背景作陪襯，因而更突出地展現了人體的形態之美。他的另一個具有現代氣息的手法是，不管長久以來早已形成的繪畫傳統——特別是畫女性裸體時，不應該畫出陰毛；相反地，他認為人體的所有部分都是同樣美好，應該認真加以表現出來。

1914年時，莫迪里亞尼愛上了一個女詩人比亞翠絲·海斯丁斯，比亞翠絲愛的並非是莫迪里亞尼的藝術，而是他漂亮的外表，她常讀詩給他聽，也陪他飲酒作樂及辯論。

這段時間，她是他生活的慰藉和模特兒，莫迪里亞尼為她畫了許多素描及油畫。但兩人因為性格差異，關係逐漸變質，常常爭吵，1916年，比亞翠絲與他分手，再加上因戰爭收不到從家鄉寄來的生活費，莫迪里亞尼的生活因而陷入困境。他酗酒，清醒時就在店裡幫客人畫速寫，每一張畫收二到三法郎，全用來支付酒錢。

幸好，莫迪里亞尼身邊還有忠心的朋友芝博羅斯基（Leopold Zborowski）與他的妻子安娜，在需要的時候資助莫迪里亞尼，他也終於遇見人生最終的伴侶——珍妮·赫布特尼。

1917年，當時珍妮才十九歲，還

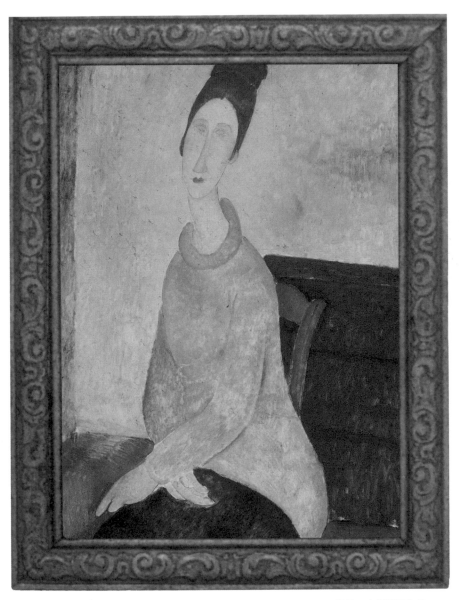

「珍妮・赫布特妮」 莫迪利亞尼 1919年 畫布、油彩 100×65公分 紐約，古根漢博物館
莫迪里亞尼因染病過世，第二天早上，悲慟欲絕的珍妮從娘家的五樓窗戶跳樓自殺，當時她已懷有
九個月的身孕。

是一位藝術學校的學生。莫迪里亞尼彷彿看到心中長久以來盼望的理想女性，珍妮立即成為他的伴侶及模特兒。他的生活暫時恢復了安定，作品也達到顛峰狀態，許多甜美優異的畫作，都是在這個時期產生的。

莫迪里亞尼對人物畫，特別是對裸體畫的熱愛，與他實際生活中的情愛經歷──比亞翠絲和珍妮有關。這種愛和慾的激情，在烈酒和毒品的作用下，透過即興運筆而成為畫布上的純粹色彩，人物也變形拉長，產生一種獨特的魅力。

　　一方面，莫迪里亞尼筆下人物的魅惑神情，突顯在畫面上，暗示甚或流露出被壓抑的渴望；另一方面，由於畫家的孤獨，他的人物充滿冷漠與無情。這些裸體女人，或閉目而眠，或沈思內省，她們陷在個人的內心世界中，完全忽視外部世界的存在。

　　其實，她們都是畫家本人的性格折射。冷漠，反映了莫迪里亞尼身為一個外國人，在巴黎孤獨生活的情形，也反映了他身為一位孤獨的藝術家，不參加任何藝術團體的高傲心態。

「繫黑領結的少女」　莫迪里亞尼　1917年
畫布、油彩　65×50公分　巴黎，私人收藏

「躺著的裸體」　莫迪里亞尼　約1917年　畫布、油彩　60×92公分　米蘭，私人收藏

　　莫迪里亞尼與珍妮兩人因珍妮的父母反對婚事而私奔，然而，最後的結局頗令人唏噓。莫迪里亞尼因染病，於1920年1月24日過世，第二天早上，悲慟欲絕的珍妮，懷著九個月的身孕從娘家的五樓窗戶跳樓自殺，兩人身後留下一個一歲的女兒。

　　原本友人要將他們兩個合葬在一起，但珍妮的娘家堅決反對，直至三年後，莫迪里亞尼的哥哥說服了珍妮娘家的人，兩人才得以合葬在拉辛茲墓地。

母子親密的共浴時光

美國第一位印象派畫家是位女性，她是瑪麗‧卡莎特。

年僅二十四歲的外國女學生卡莎特，以「曼陀鈴琴手」首度風光入選法國年度美展。

她與法國印象派畫家狄嘉的交情，使得她數次參與印象派的展覽，也被認為是印象派畫家之一。而她與狄嘉亦師亦友的關係，對作品也產生了一定的影響。狄嘉讓卡莎特學習到，可以一方面心存對古代大師的尊敬，另一方面仍以新穎大膽的方式畫出現代題材。

但是，她的題材與風格其實和印象派仍有不同。當時和她同輩的印象派畫家，都喜歡畫些風景或靜物等可以表現光影效果的事物，唯獨她對捕捉人與人之間的微妙關係興趣特別濃厚。

「劇院內」是一幅具有印象派風味的畫。卡莎特描繪了一位以望遠鏡專心觀看劇情發展的女士，並將焦點全集中在她的臉龐與手部。在這幅作品中，卡莎特唯一仔細刻劃的就是這位女士。

她的側影，以及手臂和扇子所形成的角度，都強調她專注於表演的神情。

卡莎特隨性、快速地畫出其他觀眾，使他們看起來彷彿距離很遠，以至於連臉都看不清楚。較遠處的一個包廂，有位男士探出頭來，用望遠鏡一直看著這位女士，而女士在欣賞劇情時，眼角餘光，會不會發現這位仰慕者？看來簡單的一幅畫，卻傳達出有意思的故事情節。

卡莎特喜歡以「家人」為繪畫主題，而生動的表情常呈現出日常生活的趣味。她獨特的創作方式就是讓畫面呈現出故事最有趣的一面，這讓她的畫作有一種相片般的劇情張力，形成一種特有的藝術風格。

例如：喝下午茶是當時上流社會的休閒活動，卡莎特曾好幾次將喝茶情景畫入作品中。但使她真正感興趣的並非喝茶本身，而是放大描寫人們彼此的關係和對周遭環境的反應。

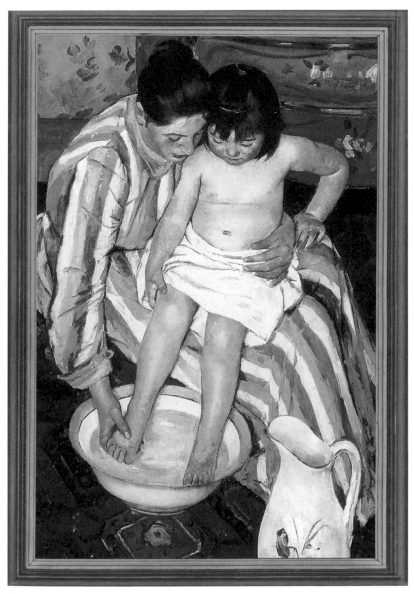

「沐浴的孩童」 卡莎特 1880年 畫布、油彩 100×65公分 洛杉磯美術館
喜歡孩子的卡莎特,常以「母與子」為作畫主題。不過,替孩子洗澡是美國或日本式的畫
面,因為法國人不流行洗澡。

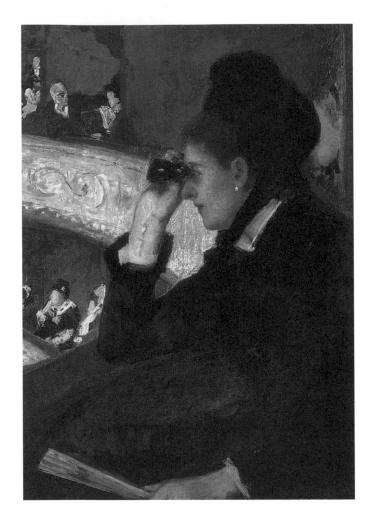

「劇院內」　卡莎特　1880年
畫布、油彩　81×66公分　美
國，波士頓美術館

　　母子間的親密時
光，則是卡莎特最喜
愛的題材，或許她的
靈感是來自於眾多的
姪子與姪女；但也有
可能是受到文藝復興
時期畫家，喜歡以聖
母和聖嬰作為題材的
影響。母親對孩子的
照護和愛慕，童年的
喜怒哀樂和學習興
趣，皆細微深刻地表
現在她的作品中。

　　如在「在床上吃
早餐」溫馨的畫面裡，
有一對母子相擁而
眠。媽媽清晨醒來，儘
管還睡眼惺忪，卻緊

緊抱住孩子，眼神裡流露出愛憐，怕他掉下床去。孩子一手抓著食物，眼睛還望著
床邊的盤子。卡莎特將人物畫得很近，使觀賞者也能體會到這個親密時刻。

　　卡莎特以「母與子」為主題的作品，經常強調手部位置、頭部角度和目光的投注，
以表達母子間的感情。在「沐浴的孩童」一畫中，母親與孩子頭部相碰，眼睛朝下。順
著兩人視線看去，母親正在替孩子洗腳，另一手則抱住孩子的腰，讓孩子可以坐穩。

母親手勢輕柔，嘴角似乎微微帶著笑意，感覺上好像一邊在講故事或哼歌給小孩聽。

　　這種母子間親密細膩的感覺，大概也只有天生具母性本能的女性藝術家才能表現得如此自然動人。終身未婚的卡莎特，以一個單身女子的身分在海外奮鬥，堅持自己的夢想。她不但締造了自己的藝術成就，同時也替美國收藏家鑑定、選購歐洲名畫，為美國的藝術收藏付出不少心血。

「美顏」　喜多川歌麿

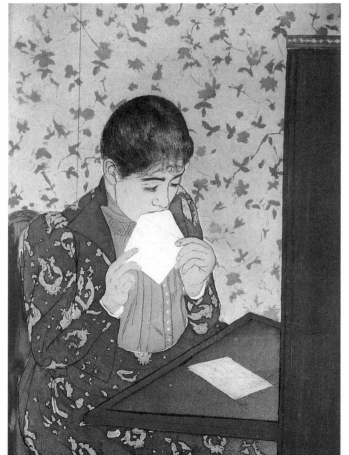

「信件」　卡莎特
1890-1891年　銅版畫
34.5 × 21.2公分
芝加哥藝術協會
1890年，巴黎舉行日本版畫大型展覽，共展出了七百多幅，此時她創作了一組共十幅的彩色版畫，其中較有名的有「信件」等。這些畫顯示卡莎特受日本浮世繪大師歌麿的影響。

風的新娘

阿爾瑪（Alma）這個名字，無疑是柯克西卡內心深處愛的阻滯與痛的源頭。

1911年，柯克西卡剛由柏林回到維也納，在因緣際會之下，結識了阿爾瑪，兩人旋即陷入熱戀。阿爾瑪才貌雙全、氣質出眾，柯克西卡為她傾心不已。

三年的愛戀，柯克西卡已愛到不可自拔，但當愛情的緣分逐漸消逝時，再熾熱的情感也找不到付出的對象了。阿爾瑪的離去，痛擊柯克西卡的靈魂，但令人不忍的是，這段濃烈的愛情卻也豐厚他在創作上的能量。

完成於1914年的「風的新娘」，其創作來源即是描述柯克西卡與阿爾瑪之間的愛情關係。這幅畫裡，四周呈現出流竄不安的暴風景象，極似他們的情感已面臨質變，冷調的用色似乎暗示已降至冰點的關係。

回到畫面中央，一對戀人相擁躺臥，好像不受狂風干擾，女人的神情安詳平和，是否表示阿爾瑪移情別戀的堅定，而男人卻透露出一股深沈的悲悵，他的眼神茫然飄忽，嘴唇緊閉不語，雙手交錯緊握，這正是柯克西卡內心最孤獨的寫照。

柯克西卡認為，有價值的藝術作品皆來自於深厚的情感，創作時，不僅僅是將人物形象忠實呈現，最重要的是描繪他們的心理狀態。

若將這種文字描述轉換成繪畫語言，那麼，對照柯克西卡在「風的新娘」作品裡，以流利的筆觸、跳動的色彩，去除線條的框架，促成各形體間的接觸與交流，即成為一幅潛藏豐富情感的畫作。柯克西卡藉由回憶往日愛的感覺來創作這幅作品，或許是想要稍減失去至愛的痛覺。

柯克西卡對於阿爾瑪近乎貪戀，即使分手多年，仍陷入個人意識的糾結裡。他渴望看到阿爾瑪的身影，就算只是種象徵，於是，他製作神似阿爾瑪、真人般大小的布偶，希望從中找回愛情

「風的新娘」 柯克西卡 1914年 畫布、油彩 181×220公分 瑞士，巴塞爾美術館
有一天，阿爾瑪告訴柯克西卡：「如果你創作出傑作，我們就結婚！」由於這句話，柯克西卡畫了這幅畫，但在完成之前，兩人之間就出現了想要分手的氣氛。

的動力和慰藉，因為自從與阿爾瑪分開後，他似乎失去愛上別人的能力。經過一段時間後，在他嚴密的監工下，具有阿爾瑪形象的布偶終於完成了。

此後，柯克西卡以布偶為主角，陸續畫出多幅素描作品。

包括一幅在1919年創作完成的油畫「藍色的女人」，畫面中的布偶面無

「藍色的女人」　柯克西卡　1919年　畫布、油彩　75 × 100公分　司徒加，符騰堡國家美術館街
柯克西卡仿造前女友阿爾瑪製作的布偶，就是畫面中的模特兒。柯克西卡甚至和「她」一起吃飯、睡覺和看戲。後來，心死的柯克西卡當著朋友的面，把布偶的頭砍掉，還舉行了一場葬禮。

表情，嘴唇點上朱紅，以右手托起頭部，採半躺臥的姿態，左手平放在身體上。色彩方面，主角有著明亮的膚色，穿著白色的裡衣，外衣上半部為深藍色、下半部為淺藍色，背景分別以淺藍色及綠色為主調。

雖然柯克西卡將布偶視之為情感移轉的對象，但整幅畫作感受不到熱情的基調，布偶在他的巧手筆繪之下，彷彿找到了靈魂，自顧自地沈浸在自己安然悠適的空間裡，完全不與繪畫者互動。

或許，在柯克西卡的理智面，其實已經完全接受阿爾瑪不可能再與他有任何感情糾葛，狂畫肖像，只不過形同一場紀念的儀式。

▌藝術聊天室 |

風的新娘和她的才子們

被譽為「世紀末維也納之花」的阿爾瑪，自有一股美麗的特質，吸引眾多的藝術家，以她為靈感創作的女神。

她的初戀情人是畫家克林姆，但在母親的阻撓之下結束；二十三歲時，她嫁給大她二十歲的樂壇巨匠馬勒。其實阿爾瑪亦深具音樂才華，但馬勒卻希望她當個妻子，不准她作曲，婚姻觸礁的馬勒，還曾因此接受佛洛依德的精神分析。

當柯克西卡認識三十二歲的阿爾瑪時，她的第一任丈夫馬勒剛去世不久。這位珍愛自由生活的女人，同時和近代建築之父葛羅裴斯交往，這讓柯克西卡飽受嫉妒的折磨。

第一次世界大戰的爆發，絕望的柯克西卡毅然參加了志願軍，而這一年，阿爾瑪嫁給了葛羅裴斯；至於她的第三任丈夫，則是德國的表現主義代表作家威爾費爾（Werfel）。

不倫的姐弟之戀

杜象，這位被視為藝術界異端的畫家，始終認為繪畫是思想的產物，不是只為滿足視覺的觀感。因此，勇於堅持理念的他，試圖跳脫傳統的限制，以全然個人式的創新手法，引領藝術走向另一種境界。

從1911年開始，杜象的作品很明顯地趨於意念式傳遞，個人風格更形濃厚。於該年完成的作品「春天的小夥子和姑娘」，杜象表達了一種情慾的誘惑。畫面兩邊有一男一女，將雙臂向上展開，以近似跳躍的動作迎向天空；而其身後各有一個四分之一圓形背景，小夥子圓形背景為明亮的黃色，象徵太陽，姑娘的背景

「日月結合」
煉金術咒語圖。煉金術咒語中，常以日月成雙來象徵手足之間的亂倫情愛。

則為草綠色，寓意月亮。據說，杜象對同樣身為畫家的姐姐蘇珊娜，有一種特殊的愛戀。於是，他將暗喻心理轉折，即所謂的煉金術傳統融入繪畫裡。煉金術咒語中，常以日月成雙來象徵手足之間的亂倫情愛。顯然，杜象把這股特殊的感情化為創作動力，並予以昇華。

在「春天的小夥子和姑娘」完成以後，杜象陸續構思一系列有關男女情愛的主題，延續創作的動線，而且畫作形體與主題的關聯性愈來愈令人費解。

1912年的「被動作快速的裸女包圍的國王和王后」，在主角人物國王與王后周圍，圍繞著動作快速且不斷遊走的裸女，裸女不僅包圍甚至直接穿過國王與王后的形體，動態感十足，彷彿內心的情慾已無法歇止地流竄；而位高權重的國王與王后（為杜象筆下常見的情侶形象），此時如同沈浸在這股慾流當中。同年，另一件作品「新娘」，機械式的人物形象更予人一種奇特的感受，而此幅作品同樣看得到影射情慾的標

「春天的小夥子和姑娘」 杜象 1911年 畫布、油彩 65.7 × 50.2公分 米蘭，私人收藏
杜象下了一個一語雙關的題目「春天的小夥子和姑娘」，既指小夥子和姑娘生命中的「春天」，也指出兩
人之間的「性」吸引力。據說，杜象對同樣身為畫家的姐姐蘇珊娜，有一種特殊的愛戀。

誌,即畫面中所出現的「蒸餾器」。杜象想藉由滴落蒸餾器的液體,讓想像姐弟之間亂倫結合的思緒得以抒發。

　　「大玻璃」又名「甚至,新娘也被她的男人剝得精光」,是杜象想告別傳統的繪畫大作。他已厭倦了所謂的繪畫潮流,想使用有別於傳統藝術手法的概念來創作,所以,我們看到這幅作品

以玻璃板為基礎,分為上下兩個部分,內容盡是一些研磨器、水磨機、活塞等器械的組合,完全顛覆以往對於繪畫作

「大玻璃」(又名「甚至,新娘也被她的男人剝得精光」)　杜象　1915-1923年　油彩、清漆、皮毛、導線、灰墨、兩塊玻璃(後碎裂),裝在鋼木框架的兩塊玻璃之間　272.5×175.8公分
費城美術館,路易絲和沃爾特．艾倫斯堡收藏
杜象喜歡使用暗喻手法,「活塞」似乎成為新娘傳達情慾的管道,雖然她即將進入一段窒息的婚姻,仍不願放棄把最深的愛意傳送給她最愛的男人知道。

「新娘」　杜象　1912年　畫布、油彩　85.5×55公分
費城美術館,路易絲和沃爾特．艾倫斯堡收藏

品的觀感。

　　看似毫無情愛想像的內容，卻有一個風馬牛不相及且自相矛盾的標題，這幅作品雖教人迷惑，但杜象曾說過：

　　「『大玻璃』不僅是讓人觀賞的，它更是思想與視覺的結合。」他想揭示的是，不要僅僅驚嘆其作品，更要反求人生的意義。

▎藝術聊天室▏

蒙娜麗莎長鬍子了！！

　　第一次世界大戰帶來的衝擊，讓藝術家走向反戰爭、反傳統、反理性、反藝術的道路，展現出新奇、嘲諷並具破壞性的作風。但當他們嘗試破壞藝術之時，卻也同時為新藝術開創了無限的可能性。

　　達達運動的主要人物杜象，就把達文西的「蒙娜麗莎」添了兩撇鬍子，大膽地向世人揭示出蒙娜麗莎隱藏男性性別的一面，而且還在畫名「L.H.O.O.Q.」（長鬍鬚的蒙娜麗莎）中隱含一種有趣的文字遊戲，用法文來說「L.H.O.O.Q.」，發音近似「她的屁股兒發熱」，這個一語雙關的「屁股」就變成了畫面上的「顏色」，讓杜象一舉成名。

　　之後，歐美藝術家也開始為蒙Ω麗莎玩起變裝遊戲，她變成胖胖女、長了三個乳房、變臉為兔子，也走入20世紀的時光隧道，開始戴起太陽眼鏡、戴聖誕老公公的紅帽、貼個妙鼻貼等等。

「L.H.O.O.Q.」（長鬍鬚的蒙娜麗莎）
杜象　1919年　鉛筆，複製畫（現成物）
19.7 × 12.4公分　巴黎，私人收藏

戀愛中的男人

夏卡爾毫不掩飾地向世人宣告：我就是個戀愛中的男人。

「愛就是全部，它是一切的開端！」他常以「愛」為繪畫題材，用視覺的方式去詮釋戀人的思慕之情，告訴觀畫的人，這就是愛情的夢幻魔力。

對夏卡爾最具影響力的女人，是他的兩位妻子：蓓拉，以及他暱稱為「娃娃」的瓦倫蒂娜。他為妻子畫的肖像畫數量並不多，但在許多畫面裡可以看出他的生命中洋溢著愛情與幸福。

夏卡爾筆下的女人形象，符合純潔與愛，他不以服飾的性感為主，對女人也沒有半點淫亂的想法，跟雷諾瓦極力表現肉體的構造型態，或馬諦斯和莫迪里亞尼所用的歪斜線條不同。

他的早期傑作「我的戴黑手套的未婚妻」畫的是蓓拉‧羅森菲爾德，她是夏卡爾生命中最初的戀人。這幅肖像主要在表現蓓拉的臉、白色衣服和扠著腰的那雙手的對比。

1915年，他與蓓拉結婚，隨後他

夏卡爾和蓓拉，1934年

畫了「舉酒杯的雙人疊像」，畫裡的型態與色彩表現了他們濃濃的愛意，主要描繪「為幸福而乾杯」的情景，夏卡爾疊坐在蓓拉肩上，滿腔喜悅使他失去重心，因而身體向右傾斜。

夏卡爾在這幅畫裡特別注意刻劃線條，使表情具有特色，他讓高舉酒杯的男人笑容裡充滿濃烈的幸福感；下方的女性臉上的神情、凝視著生活情景的眼睛裡，可以明顯看出對幸福的渴望。

「舉酒杯的雙人疊像」
夏卡爾 1917-1918年
畫布、油彩 235 × 137公分
巴黎，國立近代美術館
夏卡爾與蓓拉結婚後，隨
即畫了「舉酒杯的雙人疊
像」，描繪「為幸福而乾
杯」的情景，夏卡爾坐在蓓
拉肩上，滿腔喜悅使他失去
了重心。

在「生日」的畫面上，夏卡爾的身體飛了起來，簡直就是「飄飄欲仙」，畫家用生動具象的視覺語言說：這就是愛情帶來的幸福。如同他在自傳中所說的：「我只要打開窗戶，藍天和愛、她和花就會飛進來。不管她穿黑的或白的，她都縈繞在我的畫中。」

除此以外，夏卡爾還有許多「戀人」主題的畫，例如飛在空中的戀人，再次帶我們走進夏卡爾的夢幻世界，一個人沈浸在幸福婚姻中時，內心的那股喜悅難以言喻。夏卡爾透過各種方式傳達他的幸福，讓即使不懂繪畫的人也能一眼就明白。有時戀人飛在空中，時而躺在巨大的花束上面，連周圍的佈景也製造出快樂的氣氛。

蓓拉的死，無疑帶給夏卡爾悲痛的打擊。就在第二次世界大戰爆發之後，納粹展開屠殺猶太人的暴行，夏卡爾一家亡命美國約三年之後，蓓拉就病逝了，年僅四十八歲。

夏卡爾一連好幾個月無法拿起畫筆，直到他遇見英籍的哈加德（Virginia Haggard），兩人進而同居了七年，夏爾卡曾對她說：「妳一定是蓓拉派來照顧我的。」1948年，她和夏卡爾回到巴黎，1952年，他們的關係破裂。難耐孤獨的夏卡爾，和「娃娃」瓦倫蒂娜‧布羅斯基（Valentine Brodsky）再婚，為他的藝術創作注入另一股新的動力。

「我的戴黑手套的未婚妻」　夏卡爾
1909年　畫布、油彩　88×65公分
巴塞爾，藝術館

▌藝術聊天室▕

她將會成為我的妻子

　　夏卡爾喜歡深眼窩、藍眼睛的人，但是1909年某一天，他在女性朋友家裡遇見了蓓拉，當他再度在橋上看到蓓拉：「我感到她將會成為我的妻子。……她黑色的眼睛又大又圓，閃亮迷人，這才是我喜歡的眼睛，它們彷彿是我靈魂的深處。」

　　十四歲的蓓拉，看著手足無措的夏卡爾，心想：「他彷彿是隻急著想竄逃的動物，這個人真是有意思。」兩個人陷入愛情的甜蜜之中。浪漫的蓓拉，暗中查到夏卡爾的生日後，便跑去摘野花，穿上夏卡爾喜歡的黑洋裝。

　　看到滿臉羞澀手捧花束的蓓拉出現在畫室，夏卡爾高興得不得了，馬上拿起畫筆，畫下了這幅「生日」，蓓拉手上的那束花就是兩人愛的紀念物。

「生日」　夏卡爾
1915年　畫布、油彩
81 × 100公分
紐約，近代美術館

維納斯下黃泉，才能擁抱愛情

母親神色嚴肅地告誡著涉世未深的德爾沃：

保羅，你要記住，除了我之外的女人都是蠱惑人心的惡魔，她們的身體就是毀滅你的武器。

德爾沃的母親為何要竭盡所能地威脅恐嚇他呢？她希望能把這個出身律師世家的長子「導向正途」，就算無法繼承父業，至少也要保持高潔的品德；而一心嚮往藝術世界、又不敢違逆母親的德爾沃，在現實生活中壓抑著自己的欲望當個乖寶寶，卻也忍不住利用畫筆紓解自己想接近女人的渴望。

於是，在這兩種相互牴觸的矛盾下，我們看到德爾沃畫作中的女人，膚色慘白而無血色、雙眼大而呆滯無神、舉止怪異而不協調，並置身於現實與虛幻相互扭曲揉合後極不尋常的場景和氛圍之中。

然而，這位生性愛幻想的比利時超現實主義派代表畫家，即使深深厭惡這種硬

「公眾之聲」 德爾沃 1948年 木板、油彩 152.5 × 254公分 比利時皇家美術館
再見了，維納斯。只能將壓抑的情感投射在畫作中的德爾沃，在1932這一年，終於對「守護」他三十五年的
母親，作了最後的真切告別。

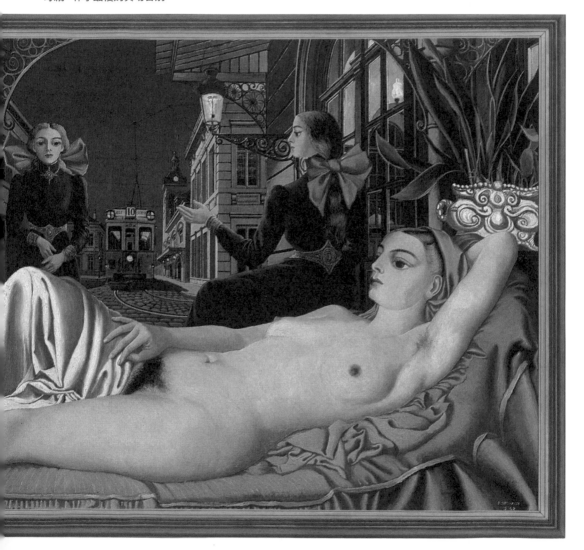

性的制約，卻仍不斷用畫筆表達出他對母親的眷戀，並且賦予她一種理想、完美的女性形象——女神維納斯。

在德爾沃畫作中，女人是相當重要的一項元素，她們大多擁有維納斯般的豐滿體格和優美姿態。在「熟睡的維納斯」中，弦月的微光打亮全裸躺在紫色床墊上的維納斯，她與世無爭的恬靜睡臉，在希臘神殿的背景下，讓人感受到祥和的氣息。但是在床尾處，卻站立著意涵不明的盛裝仕女和骷髏人，讓畫面帶有些許邪氣成分，與以往畫家描繪維納斯時，四周總是充滿愛與美的精神形象大相逕庭。

這些容貌完美，卻毫無生氣、死氣沈沈的女人，可說是德爾沃長期壓抑下的反作用力。在他幼時被灌輸的觀念裡，女人是一件「觀賞物品」，只能遠觀而不可碰觸，因此他筆下女人僵硬的神情，正是反射出他心底對女人的畏怯。

但是，母親的威嚴終究抵擋不了愛神邱比特的弓箭。1929年，德爾沃邂逅了他的初戀情人——安瑪莉。三十二歲的德爾沃，深深愛戀著被他暱稱為「達姆」的安瑪莉，他們認定彼此就是相伴一生的人，然而，德爾沃的父母卻強烈反對，硬是拆散這對鴛鴦。已習慣聽從父母意見的德爾沃，再怎麼不願意，還是只能黯然放開安瑪莉的手，奉父母之命與他們所挑選的媳婦——蘇珊娜結婚。

1932年12月31日，是德爾沃人生中最重要的一個轉捩點。禁錮他多年的母親告別了人世，套他身上的枷鎖在這一天解開了。德爾沃終於呼吸到自由的空氣，他開始釋放以往被母親囚禁的幻想，畫作裡的時空走出現實，但人物卻更加真實。

認命順從的德爾沃，轉眼跟蘇珊娜過了十年的夫妻生活，這段歲月雖然安定平穩，但他始終無法感受到踏實的愛情。直到這一天——1947年8月13日，德爾沃在散步途中與安瑪莉不期而遇。

久未相逢的兩人，既驚訝又欣喜，並在敘不完的陳年往事裡，發現塵封的情感依然存留著，不曾消逝。更令德爾沃訝異的是，安瑪莉一直維持單身至今。這場突如其來的相遇，莫非是命中注定？因為此時五十歲的他，早已不是那個深陷母親牢籠中的德爾沃。

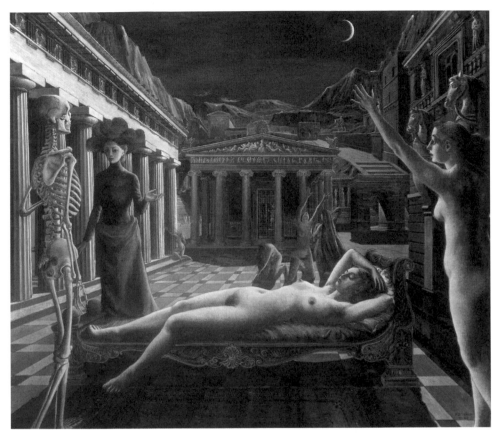

「熟睡的維納斯」　德爾沃　1944年　畫紙、油彩　173×199公分　倫敦，泰德畫廊

　　在與安瑪莉重逢之後，他越發堅定離開母親為他建構的牢寵世界，於是，他決心與結縭十年的蘇珊娜分手，並且在畫作「公眾之聲」中，跟母親做最後的告別。

　　在這幅畫中，母親依然是維納斯的形象，但在她平躺的藍床旁站著三名身著喪服的女人，她們扮演的角色是「黃泉引路人」，準備帶領維納斯隨著行進在畫面中央的列車，駛入另一個世界。

　　對德爾沃來說，他心目中的維納斯，到底是女神還是惡魔？或許在他與安瑪莉再次相逢之後，這個問題已不具意義。

加拉！妳才是我的上帝

那一年是1929年。在無可抗拒的命運安排之下，達利遇見一個神祕優雅的女郎——加拉（Gala），她有一雙美麗的眼睛，而且是達利的友人——超現實主義派詩人保羅‧艾呂雅（Paul Eluard）的俄籍妻子。加拉有著美好的身段、富理性的容顏、機敏風趣的談吐，早已被超現實主義者們奉為女神。

有變裝癖的達利，原本打算用令人費解的形象來吸引加拉的注意。他把衣服剪破，戴上珍珠項鍊，耳後插上紅色的花，剃腋毛時故意刮破皮膚，把鮮血塗在身上，再抹上魚膠羊屎的混合物。

就在他準備要出門時，卻在飯店房間的窗前，遠遠望見海灘上加拉的裸背，那優美的身體、肩胛骨和手臂細緻的線條，女人味十足的腰部曲線。僅僅一眼，已經讓達利不可自拔，他立即換下讓人厭惡的裝束，以端莊整潔的樣子去和保羅與加拉見面。

達利特立獨行的氣質和那富有獨特魅力的作品，引起了加拉的強烈興趣，兩人相見恨晚，一見鍾情。達利狂熱地愛戀著這位比他年長十二歲的俄國女子，加拉也對這個才華洋溢的青年報以知心的關愛與無私的奉獻，兩人不顧一切地結合。

加拉離開了自己的丈夫，詩人保羅倒是大方成全，但是身為公務員的老達利卻認為，兒子貪戀有夫之婦簡直大逆不道，有辱家門；1930年，達利被逐出家門。達利和加拉來到一處偏僻的海岸，向當地的漁民買下一間陋室定居下來，同甘共苦地開創繪畫生涯。

對達利來說，加拉既是妻子、密友，還是靈感泉源和模特兒，而且是他生活中的撫慰者。在達利的畫作裡，隨處可見加拉的身影和面容，許多作品甚至是因為加拉的啟發而創作出來的。因此，我們可以在很多畫作上看到達利的簽名是「加拉‧薩爾瓦多‧達利」。

達利善於作怪，是個驚世駭俗的人，然而，無論如何搞怪，一旦遇到心愛的加拉，達利馬上乖乖地恢復成常

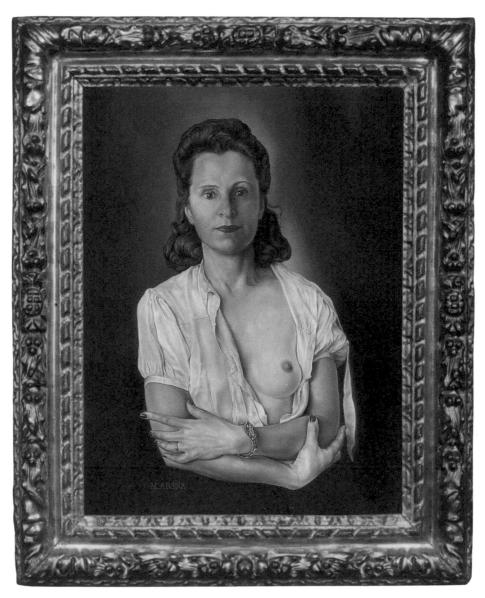

「加拉麗娜」 達利 1944-1945年 畫布、油彩 64.1 × 50.2公分 達利美術館
達利說，加拉袒露的乳房象徵「麵包」。在基督教裡，麵包被視為基督的肉，由此可知達利想要將愛人
「神化」的強烈企圖心。

人。所以，我們從達利的作品中，可以看出兩種力量的對抗：

　　一、代表20世紀迷失的潛意識陰暗力量。

　　二、代表加拉的愛與美的力量。

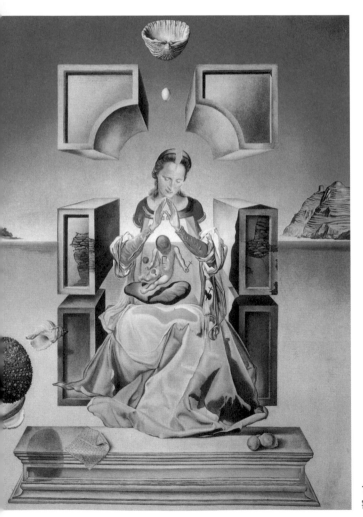

達利並未像一般現代主義畫家，把人性陰暗面誤以為是藝術題材，因過度發揮而走火入魔，最大的原因就是加拉的愛與美。

達利創作出許多以古人為藍本的宗教畫，而只要是聖母像，幾乎都可以看到加拉的身影。事實上，以達利的個性不可能對宗教的神聖性產生順從。然而，達利透過畫面中的加拉，把她的愛與美變成宗教畫中理應讚美的上帝。

他曾說過：「加拉帶給我無限的喜悅和征服世界的原動力，對我來說，她是生命中不可缺少的一部分。」「天國是什麼？加拉才是真實的。……我從加拉看見天國。」

1982年6月10日，和他共同生活五十多年的加拉離開了人世，喪失鬥志的達利，陷入半狂亂狀態之中。1983年，達利畫下「燕子的尾巴」這幅畫後，就再也沒有新作了。

「利加特港聖母的第一幅習作」　達利
1949年　畫布、油彩　50 × 37.5公分
密爾瓦基，藝術大學

▌藝術聊天室▏

不用電腦我也畫得出來

　　「原子的麗達」像是用電腦繪圖完成的奇妙幻想空間，但達利用一枝筆就可以搞定了，「鬼才」之名，當之無愧。

　　1945年，美國在廣島和長崎投下原子彈。達利對其強大的破壞力震驚不已，在好奇心的驅使下，他開始注意製造核武的最新科學。四年後，達利以原子核構造理論為基礎，創作了這幅「原子的麗達」，加拉在畫中是一位超越人性、理智的神，露出如聖母般的微笑。

　　這幅畫的主題，取自希臘神話「麗達與天鵝」，達文西、丁多列托等文藝復興時期的畫家們都畫過這個題材。美麗的麗達是斯巴達王的妻子，但愛戀麗達的宙斯變成一隻天鵝，就是為了接近住在河邊的她，以共度一夜良宵。達利認識加拉時，加拉也是一個有夫之婦，「原子的麗達」或許是描繪這一段違反道德的戀情。

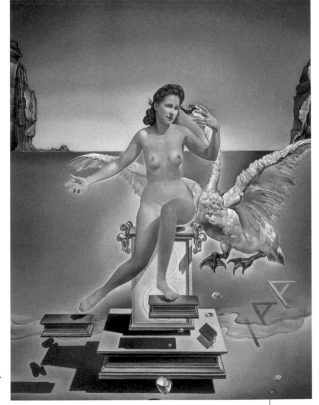

「原子的麗達」　達利
1949年　畫布、油彩　61.1 × 45.3公分
達利美術館

赤裸裸的我，血淋淋的畫

芙烈達·卡蘿是墨西哥的傳奇女畫家，無數的自畫像註解她一生的傳奇；藝術史家們為她深深著迷，在她死後將近五十年，她充滿波西米亞情調與民族風的服飾，依舊狂風式地帶動時裝界的流行；就連美國巨星瑪丹娜都公開宣稱，她是卡蘿的崇拜者。為什麼卡蘿會如此迷人？

因為卡蘿著名的畫中只有一個女人，就是她自己。

黑色的濃眉，堅定的眼神，緊抿的雙唇，特色分明的五官，是她畫中人的「註冊商標」。「我畫自畫像，是因為我總是感受到孤身一人的寂寞，也是因為我是最了解我自己的人。」這是卡蘿敘述自己繪畫的觀感，也道出她不幸的一生，以及對生命的堅持。

卡蘿並未受過正規的繪畫教育，從小罹患小兒麻痺，十八歲那年，她出了一場大車禍，整個人幾乎被解體，從此之後直到她死去的二十八年間，她經過大小三十餘次的手術。

身體的巨痛，使她對生命與死亡有著另一番詮釋。她藉由自畫像傳達她對生命的渴望，再加上丈夫的不忠實，是她心靈上最大的打擊，她經由畫作表達她痛苦又割捨不去的情感；沒有畫家可以把女人的一生刻劃得如此寫實，如此血淋淋。若說「卡蘿的藝術等於卡蘿本人」，並不為過。

卡蘿的母親是西班牙和墨西哥的混血兒，所以卡蘿的畫作中，不時可見她利用服飾的象徵表達，陳述她對自我形象的矛盾。車禍之後，卡蘿用畫筆畫出她身上的傷痕與痛苦，代表作為「毀壞的圓柱」；面對死亡的威脅，卡蘿發現別人的安慰雖然重要，但能救她的只有她自己，她在「無望」中將死亡描繪成一個骷髏，坐在她的床前。

一次次進出醫院，卡蘿用畫布記錄每一次手術完的傷口，她以異常冷靜的氛圍，去詮釋她內心哭喊不出的恐懼和傷痛，她不願示弱，所以，畫中人的表情是堅毅的，即使有淚也不是誇張的

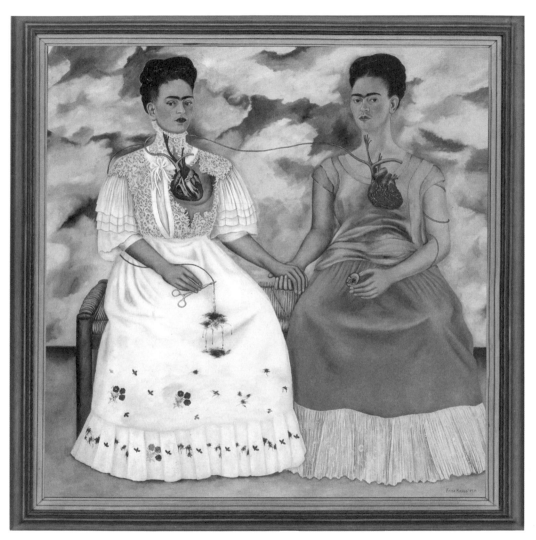

「兩個芙烈達」 卡蘿 1939年 畫布、油彩 173.5 × 173公分 墨西哥，現代美術館

卡蘿忠實地用畫筆，把自己的一生攤在畫布上。「兩個芙烈達」其中一人穿著歐洲維多利亞式的服飾，一人穿著墨西哥特旺納裝，兩人的心都被挖出來滴著血，卻又彼此扶持，也許對卡蘿來說，兩個自己才完整。

號啕大哭，這股強烈的力量，直視無畏的目光，是卡蘿畫中充滿張力的來源。

卡蘿是個愛國的畫家，她的畫除了表達她的愛情、身體痛苦之外，也表達她對不同文化的感想。她在美國的畫作，把自己畫得呆板、孤獨站在現代

機械化的美國；她去法國展出，畫下了「框架」、「兩個芙烈達」，明白告訴世人她對非墨西哥文化的不適應與局限。

「兩個芙烈達」是卡蘿奠定國際藝術成就相當重要的一幅畫。它呈現了卡蘿自畫像中完整的內涵與象徵意義，如同透過鏡子反射，畫家看到自己的真實面貌，也藉此了解自己期望中的理想面貌。

1938年，卡蘿透過法國超現實派領袖布荷東的介紹，首次嘗到揚名國際的滋味。她第一次到了法國參展，對展覽非常不滿，但還是使法國藝術界對墨西哥藝術做了一些正面的評價。「框架」就是羅浮宮首次收購拉丁美洲畫家的藝術品。多年後，畢卡索和卡蘿的丈夫里維拉站在這幅畫前，畢卡索對里維拉說：「看看畫中人的眼神，這是你我都畫不出來的。」

「毀壞的圓柱」 卡蘿
1944年 畫布、油彩，裱在纖維板上
40 × 30.7公分
墨西哥，私人收藏

▋藝術聊天室｜

大象與鴿子的婚禮

1929年，卡蘿終於和她傾慕的墨西哥名畫家里維拉結婚了。

卡蘿在婚禮圖中畫出了兩人外型上的差異，正如她父親説的：「這像是大象與鴿子的婚禮。」這場婚禮是她一生情感痛苦的開端。卡蘿嬌小的外型，和里維拉高大微胖的外表極不相稱，感情也是如此，旁人永遠無法解釋她終其一生對里維拉的痴迷愛戀。

在「兩個芙烈達」及其他多幅畫作中，卡蘿把里維拉的相片拿在手上、畫在臉上，表達她對里維拉的真愛。但是，里維拉婚後還是不斷拈花惹草，甚至和卡蘿的妹妹克莉斯汀娜搞出婚外情。

面對這樣的感情出軌，卡蘿對里維拉説：「在我的一生中，發生兩次嚴重的意外：一是那次車禍，另一次就是遇到你。而你，是我這一生最大的不幸。」

對卡蘿來説，這是兩個至親之人的背叛，她畫下了「受傷的心」，鐵棍穿過她的身體；「短髮自畫像」，是卡蘿少數的男裝短髮打扮，雖然宣告愛情已逝，但滿地的長髮，象徵著她對里維拉剪不斷、理還亂的複雜情愫。此外，卡蘿用繪畫記錄愛情的畫作，還有她與俄國革命家托洛斯基的一段情，「布幔之間」就是她送給托洛斯基的作品。

「短髮自畫像」 卡蘿 1940年
畫布、油彩 40 × 27.9公分
紐約現代美術館

「芙烈達‧卡蘿與迪亞哥‧里維拉」 卡蘿 1931年
畫布、油彩 100 × 79公分
舊金山現代美術館

國家圖書館出版品預行編目（CIP）資料

你不可不知道的畫家筆下的女人 / 許汝紘作.
-- 三版. -- 臺北市 : 華滋出版 ;
信實文化行銷, 2016.09
　　面；　　公分. --（What's Art）
ISBN 978-986-93127-5-2（平裝）

1.繪畫 2.女性 3.畫家 4.藝術評論

947.2　　　　　　　　　　105009712

What's Art
你不可不知道的畫家筆下的女人

作　　　者	許汝紘	
封 面 設 計	黃聖文	
總 編 輯	許汝紘	
美 術 編 輯	楊佳霖	
編　　　輯	黃淑芬	
發　　　行	許麗雪	
執 行 企 劃	劉文賢	
總　　　監	黃可家	
出　　　版	信實文化行銷有限公司	
地　　　址	台北市松山區南京東路5段64號8樓之1	
電　　　話	（02）2749-1282	
傳　　　真	（02）3393-0564	
網　　　址	www.cultuspeak.com	
信　　　箱	service@cultuspeak.com	
劃 撥 帳 號	50040687 信實文化行銷有限公司	

印　　　刷	威鯨科技有限公司

總 經 銷	高見文化行銷股份有限公司
地　　　址	新北市樹林區佳園路二段 70-1 號
電　　　話	（02）2668-9005

香港總經銷	聯合出版有限公司
地　　　址	香港北角英皇道75-83號聯合出版大廈26樓
電　　　話	（852）2503-2111

2016 年 9 月　三版
定價：新台幣 480 元

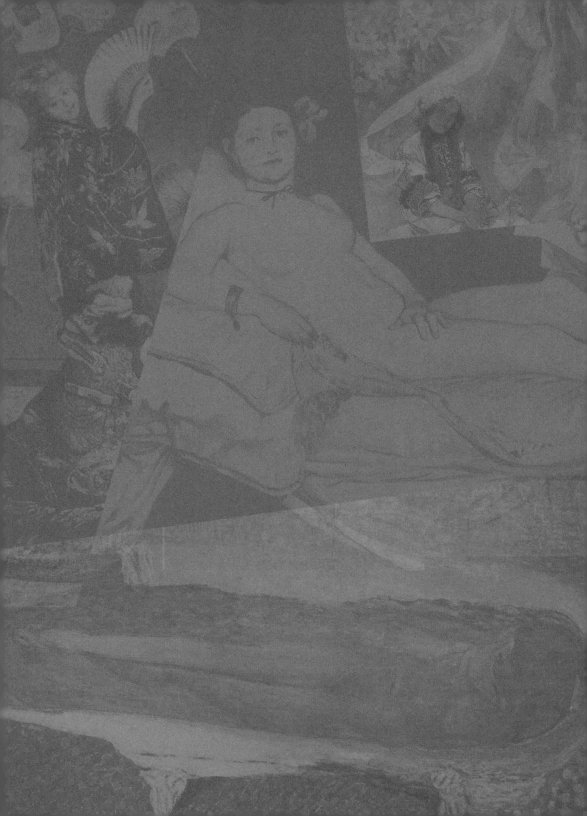